레오나르도 다 빈치

레오나르도 다빈치

초판 1쇄 발행 | 2019년 8월 12일

지은이 | 지그문트 프로이트
옮긴이 | 김대웅
펴낸이 | 김형호
펴낸곳 | 아름다운날
편집 주간 | 조종순
디자인 | 디자인표현
출판 등록 | 1999년 11월 22일
주소 | (04031) 서울시 마포구 서교동 351-10 동보빌딩 202호
전화 | 02) 3142-8420
팩스 | 02) 3143-4154
E-메일 | arumbook@hanmail.net

ISBN | 979-11-86809-78-5 (03600)

이 도서의 국립중앙도서관 출판예정도서목록(CIP)은 서지정보유통지원시스템 홈페이지(http://seoji.nl.go.kr)와
국가자료공동목록시스템(http://www.nl.go.kr/kolisnet)에서 이용하실 수 있습니다.(CIP제어번호: 2019028878)

심리학으로 파헤친 걸작의 비밀

레오나르도 다 빈치

지그문트 프로이트 지음 | 김대웅 옮김

아름다운날

차례

레오나르도 다 빈치 서거 500주년을 기리며

LEONARDO DA VINCI

A PSYCHOSEXUAL STUDY OF AN

INFANTILE REMINISCENCE

BY

PROFESSOR DR. SIGMUND FREUD, LL.D.

(UNIVERSITY OF VIENNA)

TRANSLATED BY

A. A. BRILL, PH.B., M.D.

Lecturer in Psychoanalysis and Abnormal

Psychology, New York University

NEW YORK

MOFFAT, YARD &COMPANY

1916

레오나르도 다 빈치; 출생의 비밀과 어린 시절

— 역자 서문을 대신하여

이탈리아 르네상스 시기의 다재다능한 인물 레오나르도 다 빈치(Leonardo di Ser Piero da vinci)는 1452년 4월 15일 빈치(Vinci) 라는 작은 마을의 외곽에서 태어났다. 이곳은 토스카나(Toscana, 영어로 Tuscany) 지방의 피렌체(Firenze, 영어로 Florence)에서 서쪽으로 32km 정도 떨어졌고, 엠폴리(Empoli)에서 7.6km 정도 떨어져 있는 시골이다. 지금도 마을의 중심가인 빈치토(Vincito)의 중앙에 있는 어떤 집 앞에 이 위대한 예술가의 하얀 흉상이 놓여있는데, 이 는 그가 주민들의 크나큰 자랑거리임을 잘 보여주고 있다. 빈치 마을에서 약 3km 떨어진 안키아노(Anchiano)의 돌벽집 생가는 지금은 자그만 〈레오나르도 다 빈치 박물관〉으로 탈바꿈했다. 이 마을

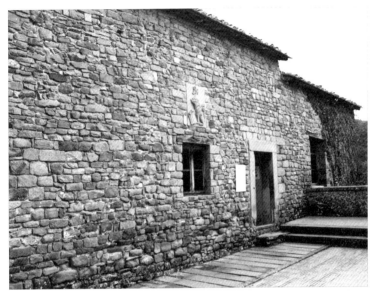

안키아노에 있는 레오나르도 다 빈치의 돌벽집 생가. 지금은 자그마한 박물관으로 쓰이고 있다.

은 '끼안띠 Chianti' 등 와인용 포도재배 농가와 소규모 와인 수출 업자들의 중심지로도 유명한 곳이다.

레오나르도 디 피에로 다 빈치(Leonardo di Ser Piero d'Antonio di Ser Piero di Ser Guido da Vinci, 호적상 정식 이름)는 세르 피에로(Ser Piero)의 장남으로, 아버지는 마을에서 대대로 이어온 공증인(公證 人)이었다. 여기서 Ser는 영어의 Sir(gentleman)에 해당한다. 당시 이탈리아는 상업 경제가 발흥했던 시기라서 이 직업은 선호도가

매우 높았다. 아버지는 이 직업을 자랑스럽게 여겼으며, 이후에는 상당한 노력을 기울여 피렌체 시뇨리아(the Signoria of Florence)[1]의 공증인까지 되었다. 레오나르도의 어머니는 가난한 농부의 딸인 카테리나(Caterina)였다고 하는데, 그녀가 할아버지 세르 안토니오(Ser Antonio)의 세금 납부 신고서에 기재되어 있지 않으며, 동네 성당의 세례 명부에도 없기 때문에 중동이나 동유럽에서 건너온 노비라는 설도 있었다.

그러나 피렌체의 경제학 교수로 '피렌체 문서 보관서'를 뒤져 수십 년간 연구한 학자이기도 했던 쥐세페 팔란티(Giuseppe Palanti)는 마틴 켐프(Martin Kemp) 교수와 함께 2014년 7월 다빈치의 어머니가 누구이며 그가 어디에서 태어났는지에 대한 전문적인 연구 작업을 진행했다. 결국 다빈치의 생모인 카테리나는 15세의 고아 소녀였으며, 세르 피에로 다 빈치 사이에서 태어난 사생아가 바로 다빈치였음을 밝혀냈다. 이로써 카테리나가 흑인이거나 동유럽 출신 노예이며, 심지어 중동이나 중국인이라는 억측에 가까운 가설들은 잠잠해졌다. 그리고 1451년 6월 그녀는 24살의 전도양양한 청년 세

[1] 시뇨리아(군주 도시국가)는 중세와 르네상스 시대에 이탈리아 도시국가에서 시뇨레(Signore; 군주)가 다스린 독특한 정부 형태. 공화정의 자치도시들과는 적대적이었다. —옮긴이 주.

르 피에로를 만난 것으로 결론지었다.

이처럼 부모가 신분 차이 때문에 정식 결혼을 하지 못했기 때문에 레오나르도는 안타깝게도 사생아로 태어났다. 그런데 레오나르도가 태어났을 때 그의 아버지는 이미 피렌체의 유명한 제화공의 딸인 16살 난 알비에라 아마도리(Albiera di Giovanni Amadori)와 결혼한 상태였으며, 알비에라는 레오나르도를 무척 예뻐했으나 너무 일찍 세상을 떠났고, 아버지는 다시 20살 난 프란체스카(Francesca)와 결혼했지만 그녀도 몇 년 뒤 사망했다. 어머니는 레오나르도를 낳은 지 몇 달 뒤 형편이 좀 나은 농군이자 옹기장이인 아카타브리가(Acchattabriga di Piero del Vaccha da Vinci, 아카타브리가는 '말썽꾼'이라는 뜻이다)와 정식 결혼했다. 그 후 친어머니 없이 자라던 레오나르도는 2년 후 할아버지의 집에서 보냈던 것 같다.

레오나르도가 태어난 시기는 정확하지 않다. 그를 양육시킨 할아버지가 1457년 세금 납부 신고서에 5살로 기재했기 때문에 1452년생으로 결론지은 것이다. 그 서류의 마지막 장 밑에는 이렇게 적혀있다.

"1452년; 내 아들 세르 피에로의 아들이자 나의 손자가

1452년 4월 15일 토요일 밤 10시경(the third hour of the night,
밤 제 3시) 태어났다.
그 이름은 레오나르도이다."

아버지는 결혼한 부인들이 일찍 사망하는 바람에 4번이나 결혼
했는데, 모두 11명의 자녀를 두었다. 그래서 레오나르도가 1496-98
사이에 걸작 「최후의 만찬」을 그릴 때 11명의 사도들과 한 명의 사
생아를 염두에 두었다면, 그것은 좀 무리한 억측일까? 아무튼 아버
지 세르 피에로는 일찍부터 뛰어난 천재성과 지칠 줄 모르는 열정
의 조짐을 보여준 이 '사랑스런 아이'를 법적인 정식 맏아들로 받아
들였다.

프로이트는 1910년에 출판된 『레오나르도 다 빈치의 어린 시절
의 기억(Eine Kindheitserinnerung des Leonardo da Vinci)』이라는
소책자에서 이처럼 사생아로 태어난 레오나르도의 암울했던 어린
시절과 그의 천재적인 재능 사이의 관계를 정신병리학적 차원에서
재구성하려 했던 것이다.

사실 레오나르도의 소년 시절에 대해서는 알려진 바가 거의 없
다. 하지만 이탈리아 화가이자 전기 작가인 조르조 바사리(Giorgio

Vasari, 1511-74)가 다음과 같은 사실을 우리에게 전해주고 있다. 아버지 세르 피에로는 아들의 놀라운 천재성을 인지하고, 아들의 드로잉 작품 몇 점을 친구인 안드레아 델 베로키오(Andrea del Verrocchio, 1436-88)에게 보낸 뒤, 되도록 빨리 그 작품들에 대해 평가해달라고 부탁했다. 베로키오는 레오나르도의 드로잉에서 뿜어나오는 강렬한 힘에 깜짝 놀라고 말았다. 그래서 그는 아들을 당장 자기 밑에서 공부하도록 하라고 아버지에게 청했다고 한다.

레오나르도는 14살 때인 1466년에 가족과 함께 토스카나 주의 수도였던 피렌체로 이주해 〈안드레아 델 베로키오 공방(Andrea del Verrocchio Bottega)〉에 견습생(Garzone)으로 들어갔다. 베로키오는 그 당시 피렌체에서 가장 유명한 공방을 이끌던 실력 있는 예술가였다. 레오나르도는 1469-70년경까지 이 〈베로키오 공방〉에서 미술 및 기술 공작 수업을 받았다. 여기서 그는 인체 해부학을 비롯한 자연현상의 예리한 관찰과 정확한 묘사를 습득했으며, 피렌체의 유명한 조각가, 화가, 세공업자 그리고 젊은 화가들을 만나기도 했다. 그들 중 한 명이 바로 「비너스의 탄생」으로 유명한 산드로 보티첼리(Sandro Botticelli, 1444-1510)였다. 그는 레오나르도보다 8살이나 위였다.

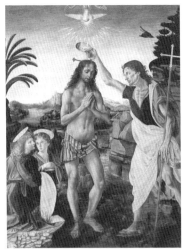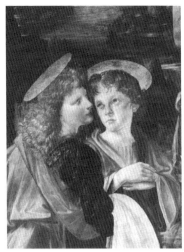

「그리스도의 세례」(1471~1475), 오른쪽은 레오나르도가 그린 천사들을 확대한 그림

그러던 어느 날 레오나르도는 스승과 함께 그림을 그리게 되는 기회를 얻었다. 「그리스도의 세례 the Baptism of Christ」를 스승과 함께 그리게 된 것이다. 처음에 그는 단지 스승이 그리다 만 그림의 왼쪽 아래 모퉁이에 천사들을 그려 넣는 정도였다. 하지만 시간이 흐르면서 제자의 재능을 알아본 베로키오는 레오나르도에게 그림을 모두 맡기다시피 하고, 자신은 조각에만 몰두했다고 한다. 스승은 레오나르도를 제자가 아닌 화가로서 존중했던 것이다.

당시 레오나르도는 〈시인 만찬회(the Poetical Supper Club)〉를 빈

'레오나르도 다 빈치 서거 500주년'에 영국 왕실의 소장품 사이에서 발견된 초상화

번히 드나들면서 나중에 발휘하게 될 자신의 능력을 키워갔으며, 미켈란젤로가 '멍청이 화가'라고 폄하했던 같은 공방의 페루지노 (Perugino, 1450경-1523)와 친하게 지냈던 것은 물론이고, 자기 공방 출신이 아니고 7살이나 아래인 로렌초 디 크레디(Lorenzo di Credi, 1459-1537)와도 접촉했다. 하지만 레오나르도는 자신보다 부족한 화가들과 접촉했다고 해서 자신의 기량이 전혀 무뎌지지 않았다. 오히려 그들과 경쟁도 하면서 이미 동료 도제들을 훨씬 능가해버렸

다. 20살이 되던 1472년, 레오나르도 다 빈치는 마침내 〈피렌체 화가 조합(Guild of Firenze Painters)〉에 정식 입회하게 되었다.

2019년 5월, 레오나르도 다 빈치 서거 500주년과
지그문트 프로이트 서거 80주년을 기리며
―성산동에서, 김대웅

독일어판 편집자 서문

지그문트 프로이트의 레오나르도 다 빈치에 대한 관심은 1898년 10월 9일자로 플리스(Fliess)[2]에게 보낸 그의 편지에 잘 드러나 있다. 프로이트는 드미트리 메레즈코프스키(Dmitry Merezhkovsky)의 『레오나르도 다 빈치 이야기』와 레오나르도의 어린 시절에 대한 정보가 담긴 스코냐밀리오(Nino Smiraglia Scognamiglio)의 『레오나르도 다 빈치의 청년시절에 관한 연구와 자료(Ricerche e Documenti sulla Giovinezza di Leonaro da vinci, 1452-82)』를 읽은 후, 1909년 빈의 '정신분석학회'에서 레오나르도에

[2]　빌헬름 플리스(Wilhelm Fliess;1858-1928)는 정신분석학 분야에서 중요한 역할을 했던 인물이다. 그는 브로이어(Breuer)의 주선으로 1887년 프로이트와 처음 만났다. ─옮긴이 주.

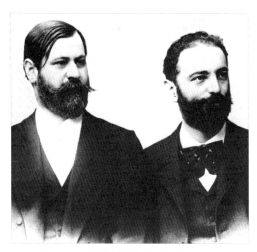

1890년대 초반의 지그문트 프로이트(왼쪽)와 독일의 생물학자이자 의사인 빌헬름 플리스(오른쪽).

관한 주제를 발표했다. 그리고 이 논문은 다음 해인 1910년 5월에 출간되었다.

프로이트는 이 글에서 레오나르도 다 빈치가 어린 시절에 겪었다고 기억하고 있는 독수리의 환상을 통해, 모성(母性)을 지닌 독수리가 어떻게 레오나르도에게 동성애적 성향을 불러일으켰는지를, 그리고 그의 예술적 기질과 과학자로서의 모습이 어떻게 상치(相値)되고 어떤 방향으로 발전해나갔는지를 논하고 있다. 프로이트는 작가이자 시인이며, 화가이자 과학자인 그의 생애와 그가 지닌 천재성, 미완성된 그의 작품이 지닌 의미들을 사생아였던 그의 유년시절의

경험과 성적 억압을 바탕으로 고찰하고 있다.

이 논문은 1910년 〈도이티케 출판사(Deuticke Verlag)〉에서 처음 선보였으며, 1943년 『전집(Gesammelte Werke)』 제8권에 실렸다. 영어판은 1916년 에이브러햄 A. 브릴[3]이 번역하여 『레오나르도 다 빈치; 어린 시절의 기억에 관한 성심리학적 연구(Leonardo da Vinci: a Psychosexual Study of an Infantile Reminiscence)』라는 제목으로 뉴욕에서 출간했으며, 1922년에 어니스트 존스가 서문을 쓴 같은 번역본이 런던에서 발행되었다. 그 후 1957년에는 앨런 타이슨의 영역본 『레오나르도 다 빈치와 그의 유년 시절의 기억(Leonardo Da Vinci and a Memory of His Childhood)』이 『표준판 전집(The Standard Edition of the Complete Psychological Works of Sigmund Freud)』의 제11권에 실렸다.

3) 당시 에이브러햄 A. 브릴(Abraham Arden Brill; 1874-1948)은 의학박사로 뉴욕대학교에서 정신분석학과 비정상 심리학을 가르쳤다. ―옮긴이 주.

영어판 편집자 서문[4]

지그문트 프로이트의 『레오나르도 다 빈치』는 여러 판이 나와 있는데 대개 다음과 같다.

(1) 독일어판

1910, Leipzig und Vienna: Deuticke, pp. 71. (Schriften zur angewandten Seelenkunde, Heft 7)

1919, 2nd ed. Same publishers, pp. 76.

1923, 3rd ed. Same publishers, pp. 78.

[4] Alan Tyson, Leonardo Da Vinci and a Memory of His Childhood.의 서문이다. ㅡ옮긴이 주.

1925, G.S. 9, 371-454.

1943, G.W. 8, 128-211.

(2) 영어판

1916, New York: Moffat, Yard, pp. 130. (Tr. A.A. Brill)

1922, London: Kegan Paul, pp. V+130. (Same translator, with a preface by Ernest Jones.)

1932, New York: Dodd Mead, pp. 138. (Re-issue of above)

프로이트가 레오나르도 다 빈치에 대해 관심이 깊었다는 사실은 1898년 10월 9일자로 플리스에게 보낸 그의 편지에서도 잘 알 수 있다(Freud, 1950a, Letter 98). 그 편지에서 프로이트는 "아마도 가장 유명한 왼손잡이는 레오나르도일 것이다. 그리고 그는 한 번도 연애를 해 본 적이 없었던 것으로 안다."[5]고 말했다. 더구나 이러한 그의 관심은 일시적인 것이 아니었다. 프로이트는 자신이 즐겨 읽는 책들에 대한 '질문지'에 답하는 가운데(1907d) 드미트리 메레즈코

5) 플리스는 양면성(bilaterality)과 양성체(bisexuality)가 서로 관련이 있다고 주장했으나, 프로이트는 그런 주장에 의문을 제기했다. 이 논쟁(이것은 두 사람의 관계를 서먹하게 만든 이유 중 하나였다.)에 대한 간접적인 언급은 제4장 끝부분을 참조.

프스키의 『레오나르도 다빈치 이야기』를 언급하고 있기 때문이다. 1909년 10월 17일자로 융(Carl Jung)에게 보낸 편지에도 말했듯이, 프로이트는 1909년 가을 레오나르도만큼 천재는 아니지만, 그와 비슷한 성향을 지닌 것으로 보이는 한 정신질환자를 만나면서 이 책을 쓰기로 마음먹은 듯하다. 그는 이탈리아에서 레오나르도의 젊은 시절에 관한 책을 구했다고도 썼다. 이 책은 본문에서 언급된 스코냐밀리오의 논문이었다. 이 논문과 더불어 레오나르도에 관한 또 다른 몇 가지 책을 읽은 후 프로이트는 1909년 12월 1일 '비엔나 정신분석학회'에서 이 주제로 강연을 했다. 하지만 그가 원고를 탈고한 시기는 1910년 4월 초였으며, 책이 출간된 것은 5월 말이었다.

프로이트는 이 책이 판을 거듭할 때마다 그 내용을 수차례 수정 보완했다. 그 가운데 1919년에 할례에 관해 간략히 보충 설명한 부분(pp. 95-6n)과 라이틀러(Reitler)의 글에서 발췌 인용한 내용(pp. 70-2n), 피스터(Pfister)의 글에서 따온 긴 인용문(pp. 115-16n) 그리고 1923년에 추가된 런던 카툰에 관한 글(pp. 114-15n)은 특히 주목할 만하다.

프로이트의 이 저작은 과거에 살았던 역사적 인물에 대해 임상 정신분석학적 방법을 적용한 최초의 사례는 아니었다. 콘라트 페르

디난드 마이어[6]에 관한 논문을 출판했던 자드거(Sadger, 1908)[7], 레나우(Lenau, 1909) 그리고 클라이스트(Kleist, 1909) 등도 이미 이러한 방향의 실험을 시도한 바 있었다.[8]

프로이트 자신 역시 이전에, 작품에 있는 일화들을 바탕으로 작가들에 대한 몇 차례의 단편적인 분석을 한 적이 있었지만 이렇듯한 작가의 전 생애를 본격적으로 연구한 적은 없었다. 이보다 훨씬 오래전인 1898년 6월 20일에 프로이트는 마이어의 단편 『여재판관(Die Richterin; 1885)에 관한 논문을 플리스에게 보낸 적이 있는데, 그 내용은 마이어의 어린 시절을 조명한 것이었다(Freud, 1950a, Letter 91). 따라서 레오나르도에 관한 이 특별한 연구는 전기(傳記) 분야에 뛰어든 프로이트의 처음이자 마지막 일탈이었다. 그런데 생각보다 큰 반감을 일반에 불러일으켜 온 듯하다. 따라서 프로이트가 제6장의 첫머리(p. 130)에 미리 자신의 생각을 방어하는 내용을

6) Conrad Ferdinand Meyer(1825-98)는 19세기 후반의 스위스를 대표하는 시인이자 소설가. 대표작으로는 『유르크 예나치』, 『수도사의 혼례』, 『페스칼라의 유혹』 등이 있으며 서정시에서 언어의 조형미를 추구했다. —옮긴이 주.

7) Isidor Sadger(1867-1942); 오스트리아의 법의학자이자 정신분석학자. 1895-1904년까지 프로이트와 함께 동성애와 페미니즘을 집중 연구하기도 했다. —옮긴이 주.

8) 안타깝게도 여기에 인용할 수는 없지만 〈비엔나 정신분석학회〉 의사록을 보면, 1907년 12월 11일의 모임에서 프로이트가 정신분석학적 전기라는 주제와 관련해서 몇 차례 발언했음을 알 수 있다(cf. Johns, 1955, 383).

담아 둔 것은 어찌 보면 너무도 당연한 일이었다. 그리고 오늘날까지도 많은 전기 작가나 비평가들은 프로이트의 이러한 설명을 자신들의 작업에 일반적으로 적용하고 있다.

하지만 이상한 것은 아주 최근까지도 이 작품이 지닌 가장 큰 허점에 대해서 그 어떤 비평가도 조명하지 않았다는 사실이다. 이 책에서는, 어렸을 때 자기 침상에 사나운 새가 찾아왔었다는 레오나르도의 기억 혹은 환상이 큰 역할을 한다. 그의 비망록에서는 새의 이름을 'nibio'로 적고 있으며, 이 단어는 이탈리아어로 통상 '솔개'(kite)라는 뜻이다. 그런데 프로이트는 글 전반에 걸쳐 이 단어를 독일어 'Geier'로 번역하고 있는데, 이는 영어로는 독수리(eagle)로밖에 옮길 수 없는 단어이다.[9]

프로이트의 오류는 아마도 그가 읽은 독일어 번역판에서 비롯된 듯하다. 마리 헤르츠펠트(Marie Herzfeld, 1906)도 레오나르도의 어린 시절 환상에 대한 그녀의 번역에서 표준 독일어로 '솔개'를 의미

9) 이는 이르마 리히터(Irma Richter)가 최근에 출판한 레오나르도 비망록 선집의 각주(1952, 286)에서 지적한 내용이다. 피스터처럼(p.116n 이하) 리히터 역시 레오나르도의 어릴 적 기억을 '꿈'으로 치부한다.

하는 Milan 대신에 Geier란 단어를 사용했다. 하지만 이러한 오류에 가장 큰 영향을 미친 것은 아마도 레오나르도와 관련된 메레즈코프스키 책의 독일어 번역판이 아니었을까 싶다. 프로이트의 장서들 가운데 이 책에 유난히도 많은 메모의 흔적이 남아있던 점으로 보아 프로이트는 이 저작을 통해 레오나르도에 관해 매우 많은 정보를 얻었을 것이고, 사나운 새 이야기도 여기에서 처음 접했을 것으로 보인다. 그런데 메레즈코프스키 자신은 원본에서 '솔개'의 러시아 말인 'коршун, Korshun'을 정확히 사용하고 있었지만, 독일어 번역판에서 이 단어는 역시나 Geier로 번역되고 있다.

이러한 실수(솔개를 '독수리'라고 한) 때문에 독자에 따라서는 아마 이 연구 전체를 무가치한 것으로 치부해버리고 싶은 충동을 느낄지도 모르겠다. 하지만 그 상황과 정확한 근거를 보다 냉정히 검토한 연후에 프로이트의 주장과 결론이 틀렸다고 생각해도 늦지는 않을 것이다.

우선 레오나르도의 그림 중에 「숨겨진 새 Hidden Bird」(p. 116n)는 레오나르도의 환상이나 프로이트의 '실수'와는 연관이 없음을 명백히 해둘 필요가 있다. 만약 그것이 새가 맞다면 그것은 독수리이다. 솔개와는 영 딴판이기 때문이다. 하지만 「숨겨진 새」를 '발견'한 사람은 프로이트가 아니라 피스터(Pfister)였다. 그것은 이 책의 제2

알란 H. 가디너와 그의 책 『이집트어 문법』

판이 나올 즈음에야 세상에 알려졌다. 그리고 프로이트는 그 새 그림에 대해 상당히 신중한 입장을 취했다.

그다음 더욱 중요한 것은 이집트어와의 관련성이다. 이집트어로 어머니(mut)라는 상형문자는 솔개가 아니라 명명백백히 독수리에서 유래한 것이다. 가디너(Gardiner)[10]의 권위 있는 『이집트어 문법』

10) Alan Henderson Gardiner(1879-1963)는 영국의 문헌학자이자 언어학자로 이집트학의 권위자이다. 『이집트어 문법(Egyptian Grammar: Being an Introduction to the Study of Hieroglyphs, 1927)』이 대표작이다. —옮긴이 주.

(2nd ed, 1950, 469)을 보면 그 동물이 그리폰 독수리(Griffin Eagle; 독수리의 일종)와 일치함을 알 수 있다. 이로써 레오나르도의 환상에 등장하는 새가 그의 어머니를 의미한다는 프로이트의 이론은 이집트 신화에 직접적인 뿌리를 둘 수 없게 되고, 또 그 신화에 대한 프로이트의 지식에 의문을 품는 것 또한 가당치 않은 일이 되고 만다.[11] 레오나르도의 환상과 이집트 신화는 서로 직접적인 관련이 없는 듯하다. 그럼에도 불구하고 둘은 서로 독립적으로 흥미 있는 문제를 제기한다. 어떻게 고대 이집트인들이 독수리라는 개념과 어머니를 연결시켰는가? 그것은 우연히 발음이 같아서 일어난 일이라는 이집트학 전문가의 설명이 그에 대한 적절한 해답인가? 만약 그렇지 않다면 지모신(地母神, mother-goddesses)을 양성적(兩性的) 존재로 보는 프로이트의 주장은 레오나르도의 사례와 어떤 관련을 갖는가와는 상관없이 그 자체로 가치가 있는 것임에 틀림없다.

이와 함께, 어릴 때 자신을 찾아와 꼬리를 입에 밀어 넣은 새에 대한 레오나르도의 환상 역시 그 새가 비록 독수리가 아니었다 할

11) 독수리들의 처녀 수정(virginal impregnation) 이야기 역시 레오나르도가 어린 시절 어머니의 사랑을 독차지했다는 증거로 활용될 수 없다. 물론 이를 증거로 활용할 수 없다고 해서 레오나르도 다 빈치와 어머니 사이에 배타적인 유대관계가 존재하지 않았다고 볼 수는 없다.

지라도 적절히 설명될 필요가 있다. 그리고 그 환상에 대한 프로이트의 심리학적 분석은 새의 종류가 바뀌었다고 해서 부정되는 것은 아니며, 그저 입증 자료 한 조각을 잃는 것에 불과하다. 따라서 자신의 논의를 이집트 신화와 무리하게 연결시킨 점을 제외한다면 ― 물론 그런 작업 역시 나름으로 매우 가치 있는 일이기는 하지만 ― 프로이트의 연구 핵심은 그의 실수로 인해 아무런 영향을 받지 않는다. 즉 레오나르도의 감성적 삶을 아주 어린 시절부터 촘촘히 재구성하고, 예술적 충동과 과학적 충동 사이에서 갈등하는 레오나르도의 모습을 묘사하고 또 레오나르도의 성심리학적 (psychosexual) 여정을 심도 있게 분석해놓은 것이 그것이다.

그리고 이 주요 논제와 더불어 프로이트는 이 연구를 통해 결코 하찮을 수 없는 수많은 부차적 논제들을 우리에게 제시하고 있다. 즉 이 연구를 통해 프로이트는 창조적 예술가 정신의 유형과 작동방식에 관해서 보다 종합적으로 논의하고, 특정 동성애 유형의 발생을 요점적으로 정리했으며, 정신분석이론의 역사에 각별히 관심을 쏟는 가운데 나르시시즘(narcissism, 自己愛)이란 개념의 전모를 세상에 처음으로 드러내 보였다.

1.
레오나르도 다 빈치의 예술과 과학

보통은 나약한 사람들을 연구 대상으로 삼고서 만족해하는 정신분석학적 연구가 인류 역사상 가장 위대한 인물을 다루는 것은, 문외한들이 흔히 부여하곤 하는 어떤 특정한 동기들 때문이 아니다. 정신분석학적 연구는 "빛나는 것을 어둡게 하고 숭고한 것을 먼지 속에 끌어넣는 것"[12]이 아니다. 다시 말해서 완벽한 위인

12) 쉴러(Schiller)의 시(詩)「오를레앙의 신부 Das Modchen Von Oreleans」중에 "세상은 빛나는 것을 어둡게 하고 숭고한 것을 먼지 속에 끌어넣는 것을 좋아한다."에서 인용했다. 이것은 그의 비극 『오를레앙의 처녀(Die Jung frau Von Oreleans, 1801)』의 특별 서문에 삽입한 것이다. 이 시는 잔 다르크를 폄하한 볼테르(Voltaire)의 「처녀 La pucelle」를 공격하기 위한 것이라는 말이 돌았었다.
* 이 비극은 오를레앙 전투에서 영국에 승리를 거둔 잔 다르크 이야기이다. ―옮긴이 주.

과 정신분석학의 대상이 되는 보통사람들의 틈을 좁힘으로써 어떤 만족을 얻으려는 것이 절대 아니다. 그러나 이러한 원형들을 통해서 인지할 수 있는 모든 것들을 이해하는 데 커다란 가치가 있음을 발견하지 않을 수 없다. 그리고 똑같은 엄격함으로 정상적인 행동과 병적인 행동을 둘 다 지배하는 법칙에 자신들이 종속되었다고 해서 수치스럽게 여길 만한 위인도 없다고 믿는다.

 레오나르도 다 빈치(Leonardo da Vinci, 1452-1519)는 그 당시 사람들에게서도 이탈리아 르네상스의 가장 위대한 인물들 가운데 한 사람으로 추앙받았다. 하지만 그는 오늘날에도 마찬가지지만 그 당시에도 수수께끼같은 인물로 간주되었다. 만능인이었던 그는 "대충의 윤곽을 짐작할 수 있을 뿐 심도있게 가늠할 수 없는 인물"[13]이었으나, 당시에 그는 예술가로서 가장 중요한 영향을 끼쳤다. 더구나 그는 자연과학자이며 엔지니어로서의 위대함도 예술가로서의 명성과 함께 우리에게 알려져 있다. 그는 회화에서 대작들을 남겼지만, 그의 과학적 발견들은 출판되거나 이용되지 않았다. 하지만 발명가

13) 알렉산드라 콘스탄티노바(Alexandra Konstaninowa)가 『레오나르도 다 빈치의 성모 마리아상의 발견(Die Entwicklung des Madonnentypus by Leonardo da Vinci, Strassburg, 1907)』에서 인용한 야코프 부르크하르트(Jacob Burckhardt)의 『여행안내자(Der Cicerone, 1927)』에 나오는 말이다.

로서의 그는 예술가로서의 자신을 그냥 조용히 머물도록 하지 않았고, 그의 예술에 심각한 영향을 끼쳤으며, 아마도 급기야는 예술을 억눌렀던 것 같다. 조르조 바사리(Giorgio Vasari, 1511-1174)에 따르면, 다 빈치는 생애의 마지막 시간에 자신이 예술에 대한 의무를 다 하지 못함으로써 신과 인간에게 죄를 지은 자신을 질책했다[14]고 전하고 있다. 그리고 바사리의 이야기가 비록 가능성이 아주 결여되어 있고, 그것이 신비스러운 대가의 생전에 주위에서 엮어내기 시작한 전설이라 할지라도, 그것은 동시대 사람들의 판단에 대한 일종의 기념물로서 부인할 수 없는 가치를 지니고 있다.

그렇다면 그의 동시대 사람들이 레오나르도를 이해하는 데 힘든 점이 있었다면 과연 무엇이었을까? 그것은 분명히 그가 지닌 재능의 다재다능함과 지식의 무한함에 있지는 않았을 것이다. 그는 자기 자신을 일 모로(Il Moro)라 불리는 밀라노 공작(Duke of Milan) 로도비코 스포르자(Lodovico Sforza)에게 루트(lute, 기타 비슷한 현악기)의 발명자라고 소개했고, 또한 건축가이자 병기 기술자(Military engineer)로서의 자신의 업적을 자랑하려고 공작에게 편지까지 썼

14) Vasari(ed. Poggi, 1919, 43). 조르조 바사리의 『뛰어난 화가, 조각가, 건축가의 생애(Le Vite de' piu eccellenti pittori, scultori, e architettori, 1550)』.

었다. 르네상스 시대에는 한 개인의 넓고 다양한 능력이 그처럼 발휘될 수 있었던 까닭에 우리는 레오나르도 자신이 이러한 것의 가장 탁월한 예의 하나인 것을 인정해야 할 것이다.

프란체스코 스포르차의 아들로, 얼굴이 거무튀튀해 '무어인'(Il Moro)이라는 별명이 붙은 밀라노 공작 로도비코 스포르차(1452–1508).

그는 타고난 재주를 인색하게 받아들인 천재 스타일도 아니고 인생의 외적인 형식에 가치를 두는 사람도 아니었다. 그는 인간이 갖는 모든 문제를 다루면서 어려움을 해결해 보려는 타입의 인간이었다. 그는 키가 크고 균형 잡힌 몸매였으며 용모는 아주 아름다웠고 말은 유창했으며 모든 사람에게 유쾌하고 정다웠다. 그는 자기 주위의 모든 아름다움을 사랑했으며, 멋진 옷을 입기 좋아했고 세련된 모든 생활양식을 중시했다. 『회화에 관한 논문』[15]의 회화에 관한 중요한 대목을 보면, 그는 회화를 자매예술들과 비교하면

15) Trattato della Pittura, Traktat von der Malerei, new edition and introduction by Marie Herzfeld, E. Diederichs, Jena, 1909.

서 조각가가 겪는 어려움을 토로하고 있다.

"그의 얼굴은 온통 얼룩져 있고 대리석 가루와 먼지를 뒤집어써서 마치 빵 굽는 사람처럼 보였다. 그의 등에는 조그만 대리석 알갱이들로 덮혀 있어 마치 눈이 내린 것 같았다. 그의 집은 돌멩이 조각과 먼지로 가득하다. 하지만 화가의 경우는 전혀 다르다. 화가라면 단정하게 차려입고 아주 편하게 작품 앞에 앉아 아름다운 색깔을 적신 붓을 부드럽고 가볍게 놀려야 하기 때문이다. 그는 자기가 좋아하는 옷을 입고, 그의 집은 아름다운 그림들로 차 있으며 티끌 한 점 없이 깨끗하다. 그는 가끔 음악가나 여러 명작들을 읽어 줄 친구를 맞이해서 시끄러운 망치소리나 기타의 소음에 방해받지 않고 매우 즐겁게 음악과 낭송을 즐길 수 있다."

그러나 밝고 쾌활하고 행복한 레오나르도의 면모는 꽤 길었던 거장의 생애 첫 시기에만 해당되었을 가능성이 높다. 그 후에 로도비코 모로 공작이 몰락하자 그는 활동의 중심지였고 그의 지위를 보장해 주던 밀라노(Milan)에서 떠나 프랑스에서 마지막 피난처를 발견할 때까지 거의 아무런 예술적 성과도 거두지 못하는 불안한 생활을 이어나갔다. 그의 쾌활했던 성격도 더욱 빛을 잃었을 것이고, 이상한 성격의 측면들만이 뚜렷히 부각되었을 것이다. 더군

다나 해가 갈수록 그의 관심은 예술에서 멀어져 과학으로 기울었으며, 그 자신과 동시대 사람들 간의 간격도 더 벌어졌던 게 틀림없다. 그들이 볼 때 레오나르도가 동료였던 페루지노처럼 주문을 받아 열심히 그림을 그려서 부자가 되기는커녕 시간만 허비하는 것으로 여겼기 때문에, 그는 그저 변덕스러운 장난을 하거나, 심지어 마술놀이까지 한다는 의심을 받았다.

그러나 우리는 그가 남긴 비망록으로부터 그가 어떤 기술을 탐구했는지 알고 있기 때문에 그를 당시 사람들보다 더 잘 이해할 수 있는 입장에 있다. 교회의 권위가 서서히 고대(그리스로의 회귀, 즉 르네상스)에 자리를 내주기 시작하고, 이론적 고찰에 바탕을 두지 않은 어떤 형태의 연구도 할 수 없었던 당시에 레오나르도는 — 선구자이며 베이컨(Bacon)과 코페르니쿠스(Copernicus)와 견주어도 손색이 없는 경쟁자였지만 — 필연적으로 고립될 수밖에 없었다. 죽은 말이나 사람의 시체를 해부하고, 공중을 나는 기계를 제작하며, 식물의 배양과 독성의 반응을 연구함으로써 그는 자연스럽게 아리스토텔레스(Aristotle)의 주석가들로부터 멀리 벗어났다. 오히려 그는 당시 멸시를 받던 연금술사들 쪽에 가까워졌다. 실험을 통한 연구가 인정받지 못하던 시대에 그는 실험실에서 적어도 어떤 피난처를 발견했다. 이와 같은 결과는 그가 억지로 붓을 들게 했으며,

나중에는 차츰 그림을 그리지 않게 만들었다. 더구나 그가 시작했던 그림들은 대부분 미완성인 채로 남겨 두었고, 그의 작품들의 궁극적인 운명에 대해서는 관심조차 두지 않았다. 바로 이런 이유 때문에 레오나르도는 당시 사람들에게 비난을 받았다. 레오나르도의 예술에 대한 태도는 그들에게 하나의 수수께끼였던 것이다.

그 후 레오나르도의 예찬자들은 대부분 그의 불안정한 성격을 부정하려 했다. 심지어 그가 비난을 받은 것은 위대한 예술가들의 일반적인 특징이라고 주장했다. 원기 왕성한 미켈란젤로 (Michelangelo) 같은 사람도 작품에만 몰두했으나 미완성으로 남긴 작품들이 많다. 그런데 그것은 똑같은 사례로서 레오나르도의 잘못이 아닌 것처럼 미켈란젤로의 잘못도 아니다. 더구나 어떤 그림의 경우에는 미완성이 그들의 주장처럼 큰 문제가 되지 않는다. 문외한들이 걸작으로 부르는 것도 작품의 창조자에게는 여전히 자신의 의도가 불충분하게 형상화된 것으로 보일 수 있다. 그는 완벽한 것을 언뜻 느낄 뿐이며, 그것을 이미지 속에서 재현할 때마다 절망한다. 결국 그들의 주장은 예술가가 자신의 작품의 궁극적 운명에 대해서 책임질 수 없다는 것이다.

이들의 변명이 어느 정도 타당성이 있다 해도 우리가 지금 다루

에드몬도 솔미(Edmondo Solmi; 1874-1912)는 이탈리아의 교사이자 역사가이다.
『Conferenze fiorentine』에 실린 '레오나르도 다 빈치' (1910)의 속표지.

고 있는 레오나르도의 문제 전체를 해명해주지는 못한다. 언제나
작품과의 고통스러운 싸움, 그것으로부터의 궁극적인 도피, 그리고
작품의 장래 운명에 대한 무관심 등은 다른 예술가들에게서도 볼
수 있는 현상이다. 하지만 레오나르도에게서는 그것이 극단적으로
나타났다. 솔미[16]는 레오나르도의 제자들 중 한 사람의 말을 인용
한 적이 있다. "선생님은 그림을 그리시는 동안 내내 몸을 떨고 계
시는 것 같았다. 하지만 그가 시작했던 어떤 작품도 결코 완성하는
법이 없었다. 그 정도로 예술의 위대함을 재는 기준이 너무 높았기
때문에 다른 사람들에게는 경이로움으로 보일 것 같은 작품에서도

16) Solmi, La resurrezione dell'opera di Leonardo(레오나르도 작품의 부활) in the collected
 work; Leonardo da Vinci, Conferenze Florentine, Milan, 1910, p. 12.

흠결을 발견해내곤 했다."

그의 마지막 그림들인 「레다 the Leda」, 「산타 오노프리오의 마돈나 the Madonna di Saint Onofrio」, 「바쿠스 Bacchus」 그리고 「세례 요한 St. John the Baptist」 등은 (그의 거의 모든 작품들처럼) 미완성으로 남았다. 「최후의 만찬 Last Supper」의 모작을 그린 로마초 Lomazzo[17]는 레오나르도가 자기 작품을 완성시키지 못하는 유명한 버릇에 대해서 소네트(Sonnet)로 시를 읊었다.

"작품에서 붓을 뗀 적이 없는 프로토게네스(Protogenes),[18]
그는 어떤 것도 전혀 끝맺지 않는
신과 같은 빈치와 같구나."

"Protogen che il penel di sue pitture
Non levava, agguaglio il Vinci Divo,
Di cui opra non e finita pure."

레오나르도가 느리게 일한다는 것은 잘 알려진 사실이다. 그는

17) Scognamiglio Ricerche e Documenti sulla giovinezza di Leonardo da Vinci. Napoli, 1900.
18) 기원전 4세기 경 그리스의 전설적인 화가. ─옮긴이 주.

밀라노의 〈산타 마리아 델레 그라치에 수도원(the Convent of Santa Maria delle Grazie)〉에 있는 「최후의 만찬」을 그릴 때 거의 철저한 연구와 준비를 하고도 꼬박 3년 동안이나 작업했다. 그 당시 활동했던 소설가 마테오 반델리(Matteo Bandelli)는 수도원의 젊은 수도승이었는데, 레오나르도는 종종 이른 아침에 화판이 있는 곳으로 올라가 해 질 무렵까지 잠시도 붓을 내려놓지 않고 식음을 전폐한 채 작업에 몰두했다고 말했다. 그러다가 다시 며칠 동안은 붓을 놓고 그림 앞에서 몇 시간씩 우두커니 서서 마음속으로 이리저리 궁리만 하고 있었다는 것이다. 또 어떤 때는 그림 속의 한 인물에 몇 번 붓질을 하기 위해 프란체스코 스포르차[19]의 기마상의 형틀을 만들고 있던 밀라노 성의 궁전을 떠났다가 곧바로 수도원으로 돌아오곤 했다.[20]

조르조 바사리에 따르면, 그는 피렌체 사람 프란체스코 델 조콘도(Florentine Francesco del Giocondo)의 부인인 모나리자(Mona Lisa, 본명은 리자 게라르디니)의 초상화를 그리는데 그림을 완성하려는 생각도 없이 4년을 허비했다. 이 사실은 부탁했던 사람에게 그림이 양도되지 않았다는 사실로도 설명될 수 있다. 그 대신 이것은

19) 루도비코 스포르차의 아버지. —옮긴이 주.

20) W. v. Seidlitz, Leonardo da Vinci, der Wendepunkt der Renaissance, 1909, Bd. I, p. 203

레오나르도가 보관하고 있다가 프랑스가 통치하던 프랑스로 가져
갔다.[21] 그 후 프랑스와 1세(Francis 1)[22]가 이 그림을 샀는데, 오늘날
에는 〈루브르 박물관〉의 가장 귀한 보물 중 하나가 되었다.

　레오나르도가 작업하는 방식에 대한 이런 보고서들, 그가 남긴
엄청난 양의 스케치들과 연구 결과들, 그리고 매우 다양한 형식의
그림들에서 나타나는 모든 주제들을 비교해 보면, 레오나르도가 그
의 예술에 대해서 조급하고 불안정했다는 생각은 전부 버리지 않
을 수 없다. 오히려 그는 작업에 극도로 몰두했음을 알 수 있다. 즉
주저함으로써만 도달할 수 있는 결정을 위해 거쳐야 했던 다양한
가능성들, 어렵사리 충족시킬 수 있었던 제약들, 그리고 레오나르
도가 품었던 이상적인 계획과 예술가 사이의 불가피한 괴리만으로
는 설명되지 않는 창작과정에서의 금기 등을 알게 된다. 레오나르
도의 작품에서 언제나 눈에 띄는 지체는 이러한 금기의 한 증상으
로, 이후 회화에서 그를 멀리 떨어지게 한 전조로 볼 수 있다.[23] 「최

21)　W. v. Seidlitz, l. c. Bd. II, p. 48

22)　프랑스의 첫 번째 르네상스형 군주인 그는 1515년 〈랭스 대성당〉에서 대관식을 치른 뒤, 1547
　　년까지 통치했다. 그는 레오나르도의 작품을 몽땅 구매했으며, 그의 임종까지 지켜보았다.
　　―옮긴이 주.

23)　W. Pater, The Renaissance, p. 107, The Macmillan Co., 1910. "하지만 레오나르도는 생애
　　의 한때 예술가로서의 활동을 거의 그만두었던 것이 확실하다."

후의 만찬」의 운명을 결정지은 것도 바로 이러한 지체였다.

　레오나르도는 프레스코(fresco) 작업에 적합하지 않았다. 이 작업은 바닥이 아직 마르지 않을 동안에 빨리 끝내야만 하는데, 이것이 바로 (작업 속도가 느린) 그가 유화를 선택한 이유였다. 그의 기분에 따라 여유있게 작업을 완성할 수 있도록 서서히 말라가는 유화가 그에게는 적합했던 것이다. 그러나 이러한 그림물감들은 칠한 벽에서 떨어져 나가고, 바탕마저 다시 벽에서 분리되었다. 더구나 이벽 자체의 결함과 그 공간의 우여곡절[24] 때문에 아마도 작품의 손상은 불가피했을 것으로 보인다.[25]

　비슷한 기술적 실험의 실패는 유명한 「앙기아리 전투 battle of Anghiari」의 파괴의 원인으로 나타났다. 이 벽화는 미켈란젤로와 경쟁을 벌이며 피렌체의 '살라 델 콘실리오 Sala del Consiglio'(청사회의실)의 벽[26]에 그리기 시작했는데, 역시 미완성인 채로 포기했었다. 실험가로서의 특이한 관심이 처음에는 그의 예술적인 면을 북

24)　프랑스군이 점령하면서 건물 자체를 훼손시켰다. ―옮긴이 주.
25)　Cf. v. Seidlitz, Bd. I die Geschichte der Restaurations ― und Rettungsversuche.(그림의 복구와 보존의 역사).
26)　다른 쪽 벽은 미켈란젤로가 맡았다. ―옮긴이 주.

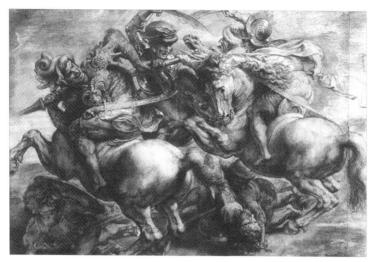

레오나르도 다 빈치의 「앙기아리 전투」(1505). 이 전투는 롬바르디아 전쟁 중인 1440년 6월 29일 피렌체 공화국이 이끄는 이탈리아 동맹군과 밀라노 공국군 사이에 벌어졌다.

돌아 주었지만, 결국은 예술 작품을 훼손하고 만 것같다.

인간 레오나르도의 성격은 특이하고도 명백히 모순된 측면을 지니고 있다. 어떤 소극적인 면과 무관심이 그에게서 명백히 드러난다. 모든 사람들이 자신의 활동 범위를 넓히려고 상대방 공격적인 태도를 보이는 것이 보통인데, 레오나르도는 놀랍게도 아주 조용히 살면서 모든 경쟁과 논쟁을 피하는 것으로 유명했다. 그는 점잖고 모든 사람들에게 친절했다. 알려지기로 그는 동물의 생명을 빼앗는 것을 부당하다고 여겼기 때문에 육식을 거부했다. 그리고 시장

에서 새들을 사다가 놓아주는 것에 특별한 기쁨을 느꼈다.[27] 그는 전쟁과 학살을 규탄했고 인간을 동물의 왕으로서가 아니라 야수들 가운데 가장 추악한 존재로 묘사했다.[28] 그러나 이처럼 유약하고 섬세한 감정도 공포에 질려 일그러진 표정을 관찰하고 노트에 스케치하기 위해서 사형장으로 끌려가는 죄수들을 따라가는 것을 막지는 못했다. 심지어 그는 잔인한 공격용 무기들을 고안하고, 체자레 보르자(Cesare Borgia) 군대의 수석 군사공학자로 복무하기도 했다.

그는 가끔 선과 악에 대해 무관심한 것 같이 보였으며, 특별한 기준에 따라 평가받아야만 한다고 주장했다. 가장 잔인하고 신의없는 체자레에게 로마냐 공국을 차지하게 해준 전쟁에서도 그는 높은 지위로 종군했다. 레오나르도의 비망록에는 그때 있었던 사건들에 대한 아무런 비판도 없으며 우려하는 내용도 전혀 없다. 여기서 프랑스와의 전쟁 때[29] 보인 괴테의 입장과 그의 입장을 비교해보는 것은 곁

27) Müntz. Léonard de Vinci, Paris, 1899, p. 18. 인도로부터 메디치가로 보내온 당시의 편지가 레오나르도의 이 독특한 행동을 암시해준다. Given by J. P. Richter: The literary Works of Leonardo da Vinci.(1939, 2, 103-4nl)

28) F. Botazzi. Leonardo biologo e anatomico. Conferenze Florentine, p. 186, 1910.

29) 1792년 9월 브라운슈바이크 공작이 이끄는 7만 8천의 프로이센 군이 프랑스 파리로 쳐들어간 전쟁(제 1차 대(對) 프랑스 전쟁)을 말하는데, 이때 괴테는 '프랑스 혁명'에 적대적인 아우구스트 대공을 따라 종군했었다. —옮긴이 주.

코 부적절한 것이 아닐 것이다.

전기를 통해 영웅의 정신적 삶을 진정으로 이해하기 바란다면 신중을 기하기 위해서든 체면을 위해서든, 대부분의 전기에서 흔히 볼 수 있는 것처럼 그 주인공의 성적 행위 혹은 성적 특성을 지나쳐버리면 안 된다. 이러한 관점에서 레오나르도에 관해 우리가 아는 것이 거의 없지만, 거

체자레 보르자(1475-1507)는 르네상스 시대 발렌티노와 로마냐의 공작이자, 안드리아와 베나프로의 군주이며, 교회군의 총사령관이자 장관이면서, 전직 추기경이다. 교황 알렉산데르 6세의 사생아인 그는 형제로 루크레치아 보르자가 있다.

의 없다는 것이 많은 의미를 지닌다. 억제할 수 없는 정욕과 우울한 금욕주의가 끊임없이 대립하고 있던 시기에 레오나르도는 성을 냉담할 정도로 거부한 사례이다. 이는 여성의 아름다움을 묘사하는 예술가와 초상화가에게는 기대할 수 없는 것이었다. 솔미는 레오나르도의 성에 대한 생각을 그 자신의 말을 인용해서 다음과 같이 말했다.

"생식행위와 그와 관련된 모든 것들은 너무도 추악하기 때문에, 이것들이 오래된 관습이 아니었고 또 예쁜 얼굴에 매혹되는 관능적인 정서를 가지고 있지 않았다면, 인간은 이미 소멸

해버렸을 것이다."[30]

그가 남긴 글들은 거창한 과학적 문제들뿐만 아니라 그토록 위대한 정신의 소유자에게는 그리 어울리지 않을 것 같은 사소한 것들(비유적인 자연 이야기, 동물의 우화, 농담, 예언 등)[31]도 있다. 이들은 금욕적이라고 말할 수 있을 정도로 순결하기 때문에 오늘날의 순수 문학(belle lettres)에 그런 내용이 들어있더라도 깜짝 놀랄 정도이다. 탐구자 레오나르도의 지식 욕구가 손대지 않은 유일한 대상은 바로 모든 생명체를 지탱해주는 에로스(Eros)인 것처럼 느껴질 정도이다.[32] 위대한 예술가들이 흔히 에로틱한 환상이나 노골적이고 외설적인 그림들을 그리면서 얼마나 쾌감을 느꼈는지는 이미 잘 알려진 사실이다. 그러나 레오나르도의 경우에는 해부학상 여성의 내부 생식기와 자궁 속 태아의 위치 등에 관한 약간의 스케치가 있을 뿐이다.

레오나르도가 열정적으로 여자를 안아본 적이 있는지는 의심스

30) E. Solmi: Leonardo da Vinci. German Translation by Emmi Hirschberg. Berlin, 1908.

31) Marie Herzfeld: Leonardo da Vinci der Denker, Forscher und Poet(사상가, 연구자, 시인으로서의 레오나르도 다 빈치). Second edition. Jena, 1906.

32) 그가 수집한 『재담들(belle facezie)』은 아직 번역되지 않았는데, 아마도 유일한 예외일 것이다. Cf. Herzfeld, Leonardo da Vinci, p. 151.

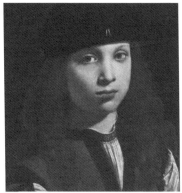

비토리아 콜론나(1492~1547)는 이탈리아 여류 시인으로 문학가나 종교개혁가들과 친분이 두터웠으며, 로마에서 만난 미켈란젤로와의 정신적 관계로 유명하다. 오른쪽은 레오나르도 다 빈치의 후계자인 프란체스코 멜치(1491~1568).

럽다. 그리고 미켈란젤로와 비토리아 콜론나(Vittoria Colonna)의 관계처럼 여성과의 어떤 정신적 관계가 있었다는 것도 알려지지 않았다. 그가 아직 견습생으로서 스승 베로키오의 공방에서 숙식을 할 때 다른 젊은이들과 동성애를 나눴다는 혐의를 받고 고발당했으나 무혐의로 마무리되었다. 베로키오가 평판이 안 좋은 청소년을 모델로 썼기 때문이었다.[33]

훗날 그가 스승이 되었을 때는 제자로 삼은 미소년들과 젊은이들로 둘러싸여 있었다. 이들 중에 마지막 제자인 프란체스코 멜치(Franscesco Melzi)는 프랑스까지 그를 수행했으며, 임종 시에 함께 있었고, 그의 후계자로까지 지명받았다. 그와 제자들 간에 성관계

가 있었을 수 있다고 보는 것은 위대한 인물에 대한 근거 없는 모욕이라고 주장하는 오늘날 레오나르도 전기 작가들의 확신과 배치된다. 하지만 레오나르도가 당시의 관습대로 함께 생활한 젊은이들과의 애정 어린 관계가 성행위로까지 발전하지는 않았을 가능성이 더 크다. 더욱이 성적인 활동이 있었다 해도 그걸 대단한 것으로 보는 것은 잘못이다.

이러한 정서 생활과 성 생활의 특이성을 예술가이자 과학적 탐구자였던 레오나르도의 양면성과 관련해서 이해할 수 있는 유일한 방법이 있다. 심리학적 관점을 취하지 않고 있는 레오나르도의 전기 작가들 중에서 단 한 사람 에드몬도 솔미가 내가 알기로는 이 수수께끼의 해결에 상당히 근접했었다. 그리고 위대한 역사 소설의 영웅으로 레오나르도를 선택한 작가 드미트리 세르게비치 메레즈코프스키(Dmitry Sergeyevich Merezhkovsky)도 이 비범한 인간에 대해서 그와 같은 이해를 바탕으로 묘사했으며, 자신의 견해를 밋밋한 언어가 아니라 시인의 방식에 따라 조형적인 언어로 명쾌하게 표현해냈다.[34]

33) Scognamilgio(1900, 49)에 따르면, 이에 대한 에피소드가 『코덱스 아틀란티쿠스(Codex Atlanticus)』에 모호하게 그리고 여러 가지로 언급되어 있다.
"내가 주님을 아기로 그렸다고 해서 당신은 나를 감옥에 가두었다. 그런데 이제 내가 주님을 어른으로 그린다면 당신은 나를 더 험하게 굴 것이다."(Quando io feci Domeneddio putto voi mi metteste in prigione, ora s'io lo fo grande, voi mi farete peggio.)

레오나르도에 대한 솔미의 견해는 다음과 같다.

"그의 주위에 있는 모든 것들을 이해하려는, 그리고 완전한 모
든 것들의 가장 심오한 비밀을 냉철한 정신으로 헤아리려는 그
의 만족할 줄 모르는 욕망은 레오나르도의 작품들이 영원한
미완성으로 남게 하는 죄를 저질렀다."[35]

『콘페렌체 플로렌티네(Conferenze Florentine)』라는 논문집에는
다음과 같은 레오나르도의 말이 인용되어 있다. 그것은 그의 신앙
고백이자 그의 성격을 푸는 열쇠가 된다.

"우선 어떤 대상의 본질을 인식하지 않고서는 그것을 사랑하
거나 미워할 권리가 없다."[36] (Nessuna cosa si può amare nè
odiare, se prima no si ha cognition di quella)

34) Merejkowski: The Romance of Leonardo da Vinci, translated by Herbert Trench, G. P.
 Putnam Sons, New York.(1902; German trans, 1903). 이 책은 그의 역사 소설 3부작 『그
 리스도와 적(敵)그리스도(Christ and Anti-Christ)』 중 제2권에 해당하며, 제1권은 Julian
 Apostata, 제3권은 Peter the Great and Alexei이다.
35) Solmi l. c. p. 46.
36) Filippo Botazzi(1910), l. c. p. 193. [J.P. Richter(1939, 2, 244)]

그리고 똑같은 말이 『화화론(Treaties on the Art of Painting)』의 한 구절에서 반복되어 있는데, 거기서 그는 비종교적이라는 비난에 대해 변명을 하려는 것 같다.

"하지만 그런 검열자들은 침묵하는 것이 더 낫다. 이것이 바로 그토록 경이로운 것들을 창조한 자를 알게 되는 방법이며, 그토록 위대한 발견자를 사랑하는 방법이기도 하기 때문이다. 또 진실로 위대한 사랑은 사랑하는 대상을 잘 아는 데서 싹 트기 때문이다. 그리고 당신이 그것을 조금 안다면, 당신은 그것을 아주 조금 사랑할 수 있든지 아니면 전혀 사랑하지 못할 것이다."[37]

레오나르도의 이 말들이 지니는 가치가 중요한 심리적 사실을 전해주는 것은 아니다. 그것들이 주장하고 있는 것은 명백히 오류이기 때문이다. 그리고 레오나르도 자신도 우리와 마찬가지로 그 사실을 잘 알고 있기 때문이다. 인간이 애정을 쏟아 사랑하는 대상의 본질을 연구하고 친숙해지기까지는 사랑하거나 미워하는 감정을 유보한다는 것은 사실이 아니다. 오히려 사람들은 지식과는 상

37) Marie Herzfeld: Leonardo da Vinci, Traktat von der Malerei, Jena, 1909 (Chap. I, 64)

관없는 정서적인 동기에서 충동적으로 사랑을 한다. 그리고 그러한 정서적인 동기들은 기껏해야 사고와 성찰을 통해 약화될 뿐이다. 그래서 레오나르도는 인간들이 하는 사랑은 적절하고 흠결없는 것이 아니라는 것을 의미했을 뿐이다. 인간은 감정을 억제하는 방식으로 사랑해야 한다. 감정을 정신적 사고에 종속시켜 사고의 시험을 거친 후에야 비로소 자유롭게 흘러가도록 해야 한다. 우리는 이를 통해 레오나르도가 자신도 그렇게 했고, 사랑과 미움에 대해 다른 모든 사람들이 자신과 똑같은 태도를 갖도록 노력하는 것이 바람직하다고 말하고자 했음을 알 수 있다.

그리고 레오나르도의 경우엔 실제로 그랬던 것 같다. 그의 감정은 통제되었고 탐구 본능에만 이끌렸다. 그는 사랑을 하지도 않았고 또 남을 미워하지도 않았다. 그는 자신이 사랑하고 미워했던 것이 무엇을 의미하고 어디서 유래하는지에 대해 스스로에게 물었다. 그래서 얼핏 보면 선과 악, 미와 추에 대해서 무관심한 것처럼 보이기도 했다. 탐구작업이 진행되는 동안 사랑과 미움은 그들이 지니고 있던 표식들을 날려버리고 지적인 관심으로 변형되었다. 사실상 레오나르도는 정열이 없는 것이 아니었다. 모든 인간 활동의 직접적인 혹은 간접적인 원동력(il primo motore)이 되는 신적(神的)인 불꽃이 결여되지 않았다는 말이다. 그는 단지 이러한 열정을 지식

에 대한 갈구로 전환시켰을 뿐이다. 그래서 그는 끈기와 견실함과 열정으로부터 나온 심화 능력으로 연구에 몰두했다. 그리고 지적 작업의 정점에서 지식을 터득한 후에는 오랫동안 억제해왔던 감정을 풀어놓았는데, 마치 물레방아를 돌린 물이 작업을 마친 후 자유롭게 멀리 흘러가는 것 같았다. 인식의 정점에서 전체의 상당 부분을 조망할 수 있었을 때, 그는 비로소 감정의 파토스(pathos)에 사로잡혔다. 그래서 흥분된 어조로 자신이 연구한 창작물의 숭고함을 칭송하거나, 혹은 − 종교적으로 표현하면 − 창조주의 위대함을 찬양했다 레오나르도에게 일어나고 있던 이러한 변형 과정은 솔미가 정확히 파악했다. 솔미는 레오나르도가 거스를 수 없는 자연의 숭고함을 칭송하는 구절("오, 기적과도 같은 필연성이어······ O mirabile necessita······")을 인용한 다음 이렇게 기술했다

Tale trasfigurazione della scienza della natura in emozione, quasi direi, religiosa, è uno dei tratti caratteristici de manoscritti vinciani, e si trova cento e cento volte espressa······

"자연에 대한 인식이 종교적이라고도 할 수 있을 정도의 감동으로 변하는 것은 레오나르도의 글에서 가장 두드러진 특징

중 하나다. 그리고 거기에 대한 사례가 100개도 넘는다……"[38]

　그의 만족할 줄 모르는 백절불굴의 지식에 대한 갈증 때문에 레오나르도는 이탈리아의 파우스트(Faust)라고도 불린다. 하지만 탐구에 대한 열정이 삶의 즐거움으로 다시 변용되는 것이 파우스트 비극의 전제이기 때문에 이것은 논외로 하더라도, 레오나르도의 체계가 스피노자(Spinoza)의 사고방식에 가깝다는 견해는 그럴 법하다. 정신적 원동력은 육체적 힘의 경우와 마찬가지로 다양한 형태의 활동으로 변용되면서 불가피하게 힘이 소진되기 마련이다. 레오나르도의 사례는 이러한 과정들을 연구할 때 얼마나 많은 요소들을 고려해야 하는지를 가르쳐 주고 있다. 사물에 대해 철저히 인식할 때까지 사랑을 유보하는 것이 레오나르도에게는 한 가지 대안이었다. 하지만 끝내 대상을 속속들이 인식한 뒤에는 사랑하는 것도 미워하는 것도 할 수 없다. 그때는 사랑과 미움 저편에 남아있게 된다. 그는 사랑하는 것 대신에 탐구를 했다. 그리고 그것이 어쩌면 여러 위인들이나 예술가들의 삶에 비해 레오나르도의 인생에서는 사랑이 빈약했던 이유일 것이다. 영감을 자극하면서도 힘을 소진시

38) Solmi: La resurrezione, etc, p. 11.

키는 폭풍같은 열정이 다른 사람들에게는 삶의 절정을 맛보는 기회였겠지만, 그것은 레오나르도를 비켜 간 듯하다.

레오나르도의 특성에서 촉발된 다른 결과들도 있다. 탐구는 곧잘 창조 행위를 대신한다. 우주의 장엄함과 그 필연성을 예감하기 시작한 사람은 보잘것없는 자아 같은 것은 쉽게 잊어버린다. 찬미에 사로잡히고 참다운 겸손으로 충만한 자는 자신이 이 움직이는 힘의 일부분임을 쉽게 잊어버린다. 그리고 자신의 개인적 능력에 따라 세상의 필연적인 흐름의 일부를 변화시키려고 노력해볼 권리가 있다는 것도 잊고 살기 쉽다. 세상에서는 미미한 것도 위대한 것 못지않게 경이롭고 중요하다.

솔미는 레오나르도의 탐구들이 예술에서 출발했다고 생각했다.[39] 그는 빛, 색깔, 그림자, 원근법 등의 속성과 법칙을 탐구하는데 노력을 기울였다. 자연을 모방하는데 완벽을 기하고, 남들에게도 그 길을 보여주려고 했기 때문이었다. 당시에 레오나르도는 이미 예술가를 위한 이러한 지식의 가치를 과대평가하고 있었던 것

39) 레오나르도는 자연의 연구는 화가가 지켜야 할 규칙으로 여겼다. 이러한 연구 열정은 차츰 지배적이 되어 갔고, 예술을 위한 과학이 아니라 과학 자체를 위한 과학을 하고 싶어졌다.

"EL SOL NO SI MOVE" ed altre "illuminazioni"

El sol no si move
manoscritto W.L. (foglio 132r)

Come la Terra non è nel mezzo del cerchio del Sole, né nel mezzo del mondo, ma è ben nel mezzo de' suoi elementi, compagni e uniti con lei, e chi stesse nella Luna, quand'ella insieme col Sole è sotto a noi, questa nostra Terra coll'elemento dell'acqua parrebbe e farebbe ofizio tal qual fa la Luna a noi
(Codice F, foglio 41v).

『레오나르도 다빈치의 노트』에 나오는 "태양은 움직이지 않는다."

같다. 화가의 욕구를 충족시켜주는 지식의 노선을 따라, 그는 동물과 식물, 인체 비율 등과 같은 묘사 대상들에 대한 탐구에 더욱 몰두했으며, 그 대상들의 외관에서부터 내부 구조와 생리적 기능들에 이르는 길까지도 눈여겨보았다. 이것들도 물론 스스로를 외관으로 표현하기 때문에 예술로 묘사되어야만 했던 것이다. 마침내 그는 이 압도적인 욕구에 이끌리는 바람에 예술적 요구와의 연결고리도 끊어지고 말았다. 그는 역학의 일반법칙을 발견해냈고, 아르노 계곡(Arno Valley)의 지층 형성과 화석화 과정의 역사를 규명해냈다. 그리고 그는 책머리에 큰 글씨로 "태양은 움직이지 않는다. Il Sole

non si move."[40]라고 써놓았다. 이처럼 그의 탐구는 자연과학의 거의 모든 분야로 뻗어 나갔으며, 각각의 모든 영역에서 그는 발견자였거나 적어도 예언자이자 선구자였다.[41] 하지만 그의 호기심은 외부세계를 향해 계속되었으며, 어떤 이유에서인지 인간의 정신생활에 대한 탐구에서는 멀리 떨어져 있었다. 그가 아주 예술적이고 복잡한 엠블럼들을 도안해준 〈다 빈치 아카데미(Academia Vinciana)〉에서도 심리학을 위한 자리는 거의 없었다.

훗날 레오나르도가 과학의 탐구로부터 자신의 출발점이었던 예술 작업으로 되돌아오려고 노력했을 때, 그는 자신의 관심이 이미 새로운 길로 접어들었고 정신활동의 성격도 변했기 때문에 무척 혼란스러웠다. 그림 속에서 그의 관심을 끌게 하는 것은 무엇보다도 어떤 문제성이었다. 그리고 처음 문제 뒤에는 항상 수많은 다른 문제들이 생겨나는 것을 보았다. 이는 그가 자연사에 대해 끝없고 지칠 줄 모르는 정열을 쏟아 탐구하면서 익숙해진 상황이었다. 그는 더 이상 욕구를 억제하거나, 예술 작품을 고립시키거나, 그것의 일

40) Quaderni d'Anatomia(해부학 노트), 1-6, Royal Library, Windsor, V. 25.

41) 그의 과학적 업적들의 목록으로는 마리 헤르츠펠트(Marie Herzfeld)의 흥미로운 머리글을 보라. (Jena, 1906), Conference Florentine, 1910,

부를 이루고 있는 무수한 연관들로부터도 떼어낼 수 없었다. 자신의 내면에 있던 모든 것들과 자신의 생각속에서 작품과 연계되어 있는 모든 것들을 표현하려고 무진 애를 썼지만, 결국 그는 작품을 끝내지 못했거나 미완성이라고 선언할 수밖에 없었다. 예술가는 한때 탐구자를 자신의 조수로 부려먹었으나, 이제 조수는 더욱 강력해져 주인을 억압하게 되었다.

어느 한 인간에게서 레오나르도의 호기심처럼 단 하나의 충동이 아주 강렬하게 발달되는 것을 보면, 우리는 그 어느 것도 정확히 알려지지 않았음에도 불구하고 신체 기관에 의해 결정되는 특이 체질에서 그에 대한 설명을 구하려고 한다. 하지만 신경증이 있는 사람들을 대상으로 정신분석학적 연구를 하다 보면 두 개의 다른 예측이 가능한데, 이 모두가 사실로 입증되었다. 이 강렬한 충동은 그 사람이 아주 어렸을 적에 이미 활동을 개시했고, 그때 받은 인상들 때문에 이토록 강렬해졌을 가능성이 크다. 더욱이 그 충동은 원래 성적인 성격을 띠던 힘을 끌어들여 더욱 강화되었으며, 훗날에는 성생활의 일부를 대체할 수 있었다고 본다. 그런 사람은 말하자면 다른 사람들이 사랑에 쏟는 정열을 탐구에 쏟는다. 그래서 사랑 대신에 탐구에 몰두할 수 있는 것이다. 결국 우리는 성적인 강화과정이 탐구 충동의 경우뿐만이 아니라 충동이 특수한 강도를 드러내

는 대부분의 다른 경우에도 일어난다고 감히 결론짓고자 한다.

일상생활을 관찰해 보면, 사람들은 대부분 성적 본능의 상당 부분을 직업이나 사업 활동으로 전환시킬 수 있음을 보여준다. 성적 충동은 승화 능력을, 다시 말해서 자신의 본래 목적을 성적이지 않은 보다 고차원적인 다른 가치로 바꿀 능력을 부여받았기 때문에 특히 그런 공헌을 하기에 적합하다. 한 사람의 어린 시절의 역사나 심리적 발달과정의 역사를 통해 어린 시절의 이 강렬한 충동이 성적인 관심을 위한 것임을 알게 되면, 우리는 이러한 과정이 입증된 것으로 여긴다. 또한 성적 활동의 일부가 어떤 지배적인 충동에 의한 활동으로 대체되기라도 한 듯 성년기의 성생활이 확연히 쇠퇴한다면, 그것은 더더욱 확실하다고 여긴다.

이러한 추정들을 과도한 탐구 충동의 사례에 적용할 경우에는 특별한 어려움에 부딪친다. 아이들에게는 이런 심각한 충동이 존재한다거나 아이들도 주목할 만한 어떤 성적 관심을 표한다는 사실을 인정하려 들지 않기 때문이다. 하지만 이런 어려움은 쉽게 극복된다. 어린아이들이 호기심이 많다는 것은 끊임없이 질문하기를 좋아하는 것으로도 알 수 있는데, 이 모든 질문들이 그저 애둘러하는 것이며, 아이들이 대놓고 말할 수 없는 한 가지 질문을 대신하는 거라

서 끝낼 수 없다는 사실을 모르는 어른들은 당혹스러워 한다. 아이가 자라서 좀 더 아는 게 많아지면 이런 호기심에 대한 발로는 갑자기 사라지고 만다. 하지만 많은, 어쩌면 대부분의 아이들이, 또는 똑똑한 아이들은 적어도 3살 무렵부터 시작되는 어떤 시기를 거친다는 사실을 정신분석학적 탐구를 통해 충분한 설명을 들을 수 있다. 이 시기는 '유아기의 성에 대한 탐구(infantile sexual researches)'라고 부를 수 있을 것이다. 우리가 알기로 이 나이 또래들의 호기심은 저절로 일깨워지는 것이 아니라 어떤 중요한 경험에서 얻은 인상에 의해서 촉발된다. 즉 동생이 태어나거나 혹은 자신의 이해관계에 위협을 주는 어떤 외적인 경험의 공포 때문에 일어난다. 심리학적 탐구는 아기가 어디서 오는가 하는 문제에 집중한다. 이는 마치 그런 원치 않는 일을 막기 위한 수단을 찾는 행위처럼 보인다.

우리는 아이들이 어른들이 해주는 이야기를, 예를 들면 신화적이고 아주 재치있는 '황새 우화' 같은 것을 단호히 거부하며 믿지 않으려는 것을 보고 깜짝 놀란다. 또한 이같은 불신행위로부터 정신적 독립이 시작된다는 사실에도 놀란다. 그 과정에서 아이들은 종종 어른들에게 심각한 반감을 갖고, 때로는 어른들이 진실을 속인 것에 대해 결코 용서하지 않는다. 아이들은 자신만의 방식대로 탐구를 지속해나가며, 어머니의 배 속에 아기가 있다고 짐작하고 자신들

서양의 설화에서 황새는 아이를 보따리에 넣은 채 물어오는 것으로 알려져 있다. 그래서 아기가 어떻게 생기는지 물어보는 어린이에게 설명하기 난감할 때는 황새가 물어다 준다고 말한다.

의 성적 감정에 이끌린다. 그래서 아기가 음식으로부터 생기며, 장을 통해 아기가 나온다는 이론을 세우고, 헤아리기 힘든 아버지의 역할에 대해서도 나름대로 이론을 세운다. 심지어 이때부터 적대적이거나 폭력적으로 보이는 성행위에 대해 모호한 개념을 갖게 된다. 하지만 자기의 성기관이 아직 아기를 낳을 수 있는 단계에 이르지 못했기 때문에 아기가 어디서 오는가 하는 문제의 탐구 또한 좌초해버리고 미해결인 채 가라앉을 수밖에 없다. 지적 독립을 위해 처음으로 시도했던 이 일의 실패는 오랫동안 심각한 억압으로 각인된다.[42]

유아기의 성에 대한 탐구가 강력한 성적 억압으로 인해서 끝난

다면, 일찍이 성적 관심과 연관이 있던 탐구 충동의 장차 운명은 세 가지 다른 가능성으로 귀결될 수 있다.

첫째, 탐구는 성이 갖게 될 운명을 나누어 가질 것이다. 그때부터 호기심은 금기시되고, 자유로운 지적 활동은 평생 제약을 받을 수 있다. 이는 특히 사고에 대한 강력한 종교적 억압을 통해서 가능해지며, 향후 교육을 받으면서 곧바로 발생한다. 이것이 바로 신경증적 억압의 유형이다. 우리는 그렇게 얻어진 정신적 취약함이 신경증 질환의 발병에 효과적인 촉매라는 것을 잘 알고 있다.

둘째, 지적 발달이 충분히 이루어져 그것을 누르고 있는 성적 억압에 굴복하지 않을 정도로 강한 타입이다. 때로는 그 지적 발달이 유아기의 성에 대한 탐구가 사라진 다음에 오는 성적 억압을 피할 수 있도록 성욕과의 오래된 연관성에 도움을 제공하며,

42) 이 믿을 수 없이 들리는 주장은 나의 저서 "Analysis of the Phobia of a Five-year-old Boy," Jahrbuch für Psychoanalytische und Psychopathologische Forschungen, Bd. I, 1909. 에서 확인할 수 있다. 그리고 비슷한 연구 Bd. II, 1910. In an essay concerning "Infantile Theories of Sex" (유아기의 성이론, Sammlungen kleiner Schriften zur Neurosenlehre, p. 167, Second Series, 1909)에서 나는 "그러나 이러한 생각과 의심은 이후 문제해결을 위한 모든 지적 활동의 원형이 된다. 그리고 처음의 실패는 어린이의 장래에 파행적인 결과를 가져다 준다."고 말했다.

억압된 성적 탐구가 무의식으로부터 강박적으로 골몰하는 형태 (Grübelzwangs, compulsive reasoning)로 되돌아오게 해준다. 이것은 물론 왜곡되고 자유롭지 못하지만, 사고 자체를 성적인 것으로 만들고 실제 성행위의 쾌락과 불안을 지적 작업에 각인시킬 정도로 강력하다. 여기서 탐구는 성적 활동으로, 그리고 종종 유일한 성적 활동으로 변모한다. 마음속에서 문제를 해결하고 사물을 설명했다는 느낌이 성적 만족을 대신하는 것이다. 그러나 유아기 탐구에 내재된 특성은 여전히 되풀이되고 있다. 이렇듯 골똘히 생각하는 행위가 결코 끝나지 않으며, 해답을 찾았다는 지적 만족감도 계속 떨어지기 때문이다.

셋째, 이 유형은 가장 드물고 가장 완전한데, 특수한 기질 덕분에 사고를 억압당하지 않고, 강박적인 탐구욕에서도 벗어날 수 있다. 여기서도 성적 억압이 일어나지만, 성적 쾌락의 일부를 무의식으로 밀어넣지는 못한다. 그러나 리비도(libido, 성적 욕구)는 처음부터 호기심을 발휘하는 쪽으로 승화하고 강력한 탐구 충동을 강화함으로써 억압이라는 운명을 벗어난다. 여기서 또 탐구는 다소 강박적인 특성을 지니며, 성적 활동의 대체물이 된다. 하지만 잠재적인 정신의 발달과정이 본질적으로 차이가 있기 때문에 (무의식에서 발현한 것이 아니라 승화이다) 신경증적 특성도 나타나지 않으며, 유아기의

성에 대한 탐구가 지닌 원래의 콤플렉스에도 굴하지 않는다. 그러므로 탐구 충동은 지적 관심사를 위해 스스로 자유롭게 활동할 수 있다. 탐구 충동은 성적인 주제들을 모두 피하게 되었지만, 여전히 승화된 리비도를 통해 나름대로 성적 억압을 염두에 둔다.

레오나르도의 경우 강력한 탐구 충동과 소위 이상적 동성애에 한정된 성 생활의 위축이 동시에 나타나기 때문에 세 번째 유형에 속한다고 볼 수 있다. 그의 특징 중 가장 본질적인 점이자 비밀은 성적인 관심을 위한 유아기의 호기심을 경험한 뒤, 자신의 성적 욕구 대부분을 탐구 충동으로 승화시킬 수 있는 능력에 있는 것 같다. 그러나 이러한 가설을 증명하는 것은 분명 쉽지 않은 일이다. 그러기 위해서는 그가 아주 어렸을 적의 심리 발달과정을 살펴보아야만 한다. 그런데 레오나르도의 생애와 관련된 기록들이 아주 빈약하고 매우 불확실하기 때문에 그런 자료들을 찾을 수 있으리라고 기대하는 것은 어리석은 일일 것이다. 더구나 우리가 관심을 두는 정보는 우리 시대 사람들조차 미처 주의를 기울이지 못한 것들이다.

레오나르도의 어린 시절에 관해서 우리는 아는 것이 별로 없다. 그는 1452년 피렌체와 엠폴리(Empoli)의 사이에 있는 '빈치'라는 조그만 마을에서 태어났다. 그는 사생아였는데, 당시에는 그것이 신

메레즈코프스키(1866–1941)와 『레오나르도 다 빈치 이야기』

분상의 커다란 오점은 아니었다. 그의 아버지는 세르 피에로 다 빈치(Ser Piero da Vinci)였으며, 직업은 공증인이었고, 빈치 지방에서 성을 따온 그의 가문은 농업을 겸했다. 그의 어머니는 카테리나라는 시골 소녀였는데, 레오나르도를 낳은 후에 빈치 마을의 다른 사람과 결혼했다. 이 어머니는 레오나르도의 인생사에서 다시는 나타나지 않는다. 다만 소설가 메레즈코프스키만이 레오나르도가 나중에 그녀의 흔적을 찾았다고 믿을 뿐이다.

레오나르도의 어린 시절에 관한 단 하나의 정확한 자료는 1457

년의 공식서류이다. 그것은 과세를 목적으로 한 피렌체의 토지등기부에 기록된 것인데, 거기에 레오나르도는 빈치 가의 가족 중 피에로의 5살 난 사생아라고 기록되어 있다.[43] 피에로와 알비에라(레오나르도의 계모이자 정식 첫째 부인) 사이에는 애가 없었다. 그래서 어린 레오나르도를 아버지가 집으로 데려올 수 있었다. 그때의 나이가 몇 살인지 확실치 않지만, 안드레아 델 베로키오의 제자로 입학할 때까지 그는 이 집에서 살았다. 1472년에는 이미 레오나르도의 이름이 〈화가 조합(Compagnia de Pittori)〉의 명부에 등장하는데, 어릴 때 기록은 이것이 전부다.

43) Scognamiglio(1900, 15)

2.
어린 시절의 성심리

내가 알기로 레오나르도는 어린 시절에 대한 짤막한 이야기를 단 한 번 그의 과학노트에 적어놓았다. 독수리의 비상(飛翔)을 설명하는 구절에서 그는 갑자기 마음속에 떠오르는 아주 어린 시절의 기억을 더듬었다.

"나는 독수리에 완전히 몰두할 운명이었던 것 같다. 떠오르는 기억도 아주 어렸을 적 일이다. 내가 아직 요람에 있을 때 독수리 한 마리가 다가오더니 꼬리로 내 입을 연 뒤 내 입술을 여러 번 때렸기 때문이었다."[44]

여기서 우리는 그의 어린 시절과 마주하고 있는데, 분명히 아주 이상한 종류의 기억이다. 내용도 그렇고 기억이 각인된 시기도 이상하다. 아마도 사람이 자기의 젖 먹던 시절을 기억하는 것은 불가능한 일이 아니다. 하지만 이 기억이 확실한 것이 아닐 수도 있다. 레오나르도가 말하는 기억은, 즉 독수리 한 마리가 꼬리로 아기의 입을 열었다는 것인데, 있을 수도 없으며 동화 같은 이야기다. 따라서 두 가지 의심을 단번에 해결해주고 우리가 판단하는데 좀 더 도움이 되는 다른 견해에 기대는 편이 나을 것이다. 독수리의 장면은 레오나르도의 기억이 아니라 그가 나중에 만들어져 어린 시절의 것으로 옮겨놓은 환상이다.[45] 어린 시절에 대한 사람들의 기억은 사실 기원이 다르지 않다. 그 기억들은 성인기의 의식적 기억처럼 경험을 통해 고착된 후 반복되는 것이 아니라, 어린 시절이 이미 과거가 된 나중 시점에 발굴되어 변형과 왜곡을 거쳐 이후의 경향들에 맞춰진다. 그래서 보통 그 기억들은 환상과 엄밀히 구별되지 않는다.

어린 시절 기억들의 본성은 아마도 고대의 여러 민족들 사이에서 역사기록이 처음 등장하는 방식을 떠올리면 가장 잘 이해할 수

44) Cited by Scognamiglio from the Codex Atlanticus, p. 65.

있을 것이다. 약소국인 경우, 그들은 역사를 기록할 엄두를 내지 못한다. 사람들은 그저 토지를 경작하고, 살아남기 위해 이웃 나라들의 공격에 맞서며, 그들의 영토를 빼앗고 부를 축적하는데 전념했다. 그것은 영웅들의 시대일 뿐 역사의 시대는 아니었다. 그러고 나서 다른 시대, 즉 자각의 시대가 오는데, 이때 사람들은 스스로 부유하고 강하다고 생각하며, 이제는 자기들이 어디서 왔으며 어떻게 발전해 왔는가를 알아야 할 필요를 느낀다. 역사 서술은 당대의 사건들을 지속적으로 기록하는 것부터 시작하며, 또한 과거로 눈길을 돌려 전통과 전설을 수집하고, 관습과 관행으로 살아남은 옛것

45) 영국의 의사이자 성심리학자인 헤브록 엘리스(Havelock Ellis)는 위의 견해에 반대했다. 어린아이들의 기억은 보통 생각하는 것보다 훨씬 더 멀리 거슬러 올라갈 수 있기 때문에, 그는 레오나르도의 이 기억이 사실에 기초한 것이라고 주장했다. 문제의 큰 새는 물론 꼭 독수리가 아닐 수도 있다. 이점에 대해서는 내가 기꺼이 양보할 수 있으며, 어려움을 줄여보는 단계로 나는 반대로 제안을 하나 하려 한다. 즉 그의 어머니는 큰 새가 그녀의 아기를 찾아오는 것을 보았다. 그녀가 생각하기에 좋은 징조의 의미를 갖는 사건이었다. 그리고 나중에 그 이야기를 여러 번 아들에게 들려주었다. 그래서 레오나르도는 어머니의 이야기를 기억하고 있었다. 그리고 현실에서 흔히 그렇듯이, 아이는 이 이야기를 자신의 경험과 혼동하여 기억하고 있을 가능성도 있다. 그러나 이렇게 기억을 변형시킨다 해도 내 주장의 신빙성이 떨어지는 것은 아니다. 사람들이 자신의 어린 시절에 대해 품는 환상은 보통 아주 먼 과거의 잊기 쉬운 평범한 것이다. 따라서 실제로 있었으나 아무것도 아닌 어떤 미미한 사건이 떠올라, 레오나르도가 독수리로 착각한 큰 새를 가지고 이상한 행동을 지어내는 것과 같은 방식으로 꾸며내는 데에는 어떤 숨겨진 이유가 있는 게 틀림없다.
(이 글은 1919년 판에 프로이트가 추가한 원주로, 헤브룩 엘리스의 논문 제목은 「프로이트의 '레오나르도 다 빈치의 유년 시절의 기억' 에 대한 보고 Review of Sigmunt Freud's 'Eine Kindheitserinnerung des Leonardo da Vinci', 1910」이다. —옮긴이 주.)

들을 해석하면서 과거의 역사를 만들어낸다. 이러한 과거의 역사는 과거를 충실히 그리기보다는 현재의 견해와 욕망을 표현하는 게 불가피하다. 많은 사실들이 사람들의 기억에서 멀어져갔고, 어떤 것들은 왜곡되기도 했으며, 과거의 흔적들 중 일부는 제대로 이해되지 못했거나 현재의 감각으로 해석되었기 때문이다. 더군다나 역사를 기술한다고 해도 객관적 호기심에서가 아니라 당대 사람들을 고무시키고 격려하며 스스로를 비쳐 볼 거울을 갖도록 함으로써 그들에게 감명을 주길 원했다. 한 사람의 성인기의 경험에 대한 의식적 기억은 이제 적어도 기술된 역사에 해당할 수 있으며, 유아기의 기억은 정말이지 그 기원과 신뢰성에서 볼 때 훗날 의도적으로 편찬해낸 한 민족의 태동기 역사에 해당할 것이다.

레오나르도의 요람을 찾아왔다는 독수리에 대한 그의 이야기가 훗날 만들어낸 환상에 지나지 않는다면, 그 문제에 시간을 허비하는 것이 별 가치가 없다고 여길지도 모른다. 혹자는 정해진 운명이라는 느낌을 이 환상에 부여한 새의 비상에 관한 문제에 레오나르도가 스스로 사로잡혔다고 공언함으로써 그것을 쉽게 설명할 수도 있다. 그러나 이 이야기를 대수롭지 않게 여기는 것은 한 민족의 초기 역사가 제공해주는 전설, 전승, 해석 등의 자료들을 그냥 무시해 버리는 것만큼이나 큰 잘못이다. 모든 왜곡과 오해에도 불구하고 오

히려 그것들은 여전히 과거의 실재를 말해준다. 그것들은 한때 강력했고 오늘날까지도 영향력을 미치고 있는 동기들의 지배하에서 과거의 경험을 통해 사람들이 만들어낸 것이 무엇인지를 말해준다. 그리고 이러한 왜곡들이 영향을 미치는 모든 힘들을 인식함으로써 해소할 수 있다면, 이 전설적인 자료 속에 감춰진 역사적 진실을 분명히 밝혀낼 수 있을 것이다. 이는 유년 시절의 기억이나 개인들의 환상도 마찬가지다. 한 개인이 유년 시절의 기억이라고 생각하는 것도 본질상 무관하지 않다. 스스로 이해하지 못하는 기억의 잔재는 대개 자신의 심리적 발달의 가장 중요한 측면들을 밝힐 수 있는 소중한 증거들을 감추고 있다.[46] 이 감추어진 자료를 밝히는데 정신분

46) 이후로 나는 다른 역사적 위인의 불가해한 유년 시절에 대한 기억을 살펴본 적이 있다. 괴테가 60살 때 자신의 생애를 다룬 『시와 진실(Dichtung und Wahrheit)』을 보면, 처음 몇 페이지에 이웃의 부추김을 받은 그가 크고 작은 그릇들을 창밖으로 내던지는 장면이 나온다. 이것은 그의 아주 어린 시절에 대한 기억의 유일한 장면이다. 내가 괴테의 어린 시절에 대한 기억에 관심을 가진 것은 다름이 아니라 그 내용이 전혀 논리에 맞지 않았지만 평범하게 살다 간 다른 사람들의 어릴 적 기억과 마찬가지이며, 괴테가 3살 9개월 때 태어난 동생 — 동생은 그가 10살쯤 되어서 죽었는데 — 에 대한 이야기가 이 구절에서 빠져 있기 때문이다. (물론 동생에 대한 이야기는 책의 뒷부분에서 살짝 언급되며, 자신이 어렸을 적 온갖 병치레를 했다는 것도 밝힌다.) 이 분석을 통해 나는 그가 어린 시절 그릇을 깬 기억을 자신이 기술한 대목과 좀 더 어울리고 그의 인생사에서 의미있는 위치를 차지할 만한 다른 것으로 대체할 수 있기를 바랐다. 나는 소논문 「괴테의 '시와 진실'에 나타난 유년 시절의 기억」에서 괴테가 그릇들을 내던진 것이 훼방꾼을 내쫓으려는 주술적 행위로써 자기와 엄마와의 내밀한 관계를 동생이 방해하지 못하도록 하는 경고임을 알 수 있었다. 이처럼 위장된 모습으로 지속된 유년 시절의 기억들이 — 괴테에게나 레오나르도에게나 — 모두 어머니와 연관되어 있다는 사실이 과연 놀랄 만한 일인가. (이 글은 1919년에 프로이트가 덧붙인 원주이다. — 옮긴이 주.)

석이 훌륭한 수단이기 때문에, 우리는 레오나르도의 어린 시절의 환상을 분석함으로써 그의 인생사의 공백을 메우는 모험을 시도할 수 있을 것이다. 그리고 만족스러울 정도로 확신을 얻지 못한다 해도, 이토록 위대하고 신비에 싸인 한 인간을 연구했던 온갖 학자들도 우리보다 더 낫지 않았다는 사실에서 위안을 얻어야만 할 것이다.

우리가 정신분석학자의 시각으로 레오나르도의 독수리에 대한 환상을 고찰해 본다면 별로 이상하게 보이지 않는다. 우리는 꿈같은 곳에서 그와 비슷한 유형을 회상할 수 있다. 그래서 우리는 감히 낯선 언어를 일반적으로 이해하기 쉬운 말로 바꾸어 그 환상을 해석할 수 있다. 그 해석은 에로틱한 방향으로 진행된다. 꼬리인 'coda'는 다른 언어에 못지않게 이탈리아어로도 남성 성기의 가장 친숙한 상징들 중 하나이자, 그것의 대용적인 표현이기도 하다.[47] 그 환상에 나타난 상황은 독수리가 아이의 입을 열고 꼬리로 세차게 때렸다는 것인데, 이는 다른 사람의 입에 자기의 성기를 집어넣는 성행위, 즉 펠라치오(fellatio)와 일치한다. 그런데 이상하게도 이 환상은 완전히 수동적 성격을 띤다. 더구나 이것은 여자 역할을 하는 동성애자들

47) the 'Original Record' of the Case of the 'Rat Man', Standard Ed, 10, 311.을 참조.

이나 여성들에게서 발견되는 어떤 꿈이나 환상과 닮아있다.

　나는 독자들이 잠시 참고, 위대하고 순수한 한 사람의 기억에 용서할 수 없는 모욕을 준다고 해서 정신분석학을 적용하자마자 거부하거나, 이에 분노하지 말기 바란다. 물론 이러한 분노가 레오나르도의 어린 시절 환상이 지닌 의미를 결코 밝혀주지는 못한다. 오히려 레오나르도가 명백히 이 환상을 인정했기 때문에, 우리는 꿈, 환영, 섬망(瞻妄, deliria)같은 모든 심리적 산물들처럼 이 환상에도 어떤 의미가 있을 것이라는 기대를 ─ 아니 선입견이라고 하는 게 나을지도 모르지만 ─ 포기하지 않을 것이다. 그러니 편견을 버리고 아직 결론을 내린 것도 아닌 분석 작업에 잠시 귀를 기울여보자.

　남자의 성기를 입에다 넣고 빨려는 욕구는 가장 역겨운 성적 도착으로 간주되지만, 오늘날 여성들 사이에서는 빈번히 일어나고 있으며, 고대 조각에서도 볼 수 있듯이 옛날에도 마찬가지였다. 그리고 사랑에 빠진 상태에서는 그 역겨운 성질이 완전히 사라지는 것 같다. 의사들은 이런 욕구에 바탕을 둔 환상을 자주 목격하지만, 일반 여성들 사이에서도 많이 발견된다. 그녀들이 크라프트 에빙(Krafft Ebing)의 『성적 정신병질(Psychopathia Sexualis)』이나 다른 정보를 통해 그런 성적 만족이 가능하다는 사실을 미리 알았

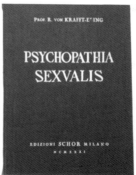

독일의 정신의학자 크라프트 에빙과 1886년 출간된 『성적 정신병질』

던 것은 아니다. 여성들은 아주 쉽게 그와 같은 소망 환상(wish-phantasy, wunschphantasie)을 만들어 내는 듯 하다.[48]

그런데 탐구를 계속하다 보면, 이러한 입장은 관습상 엄청나게 비난받긴 하지만 가장 순수한 어떤 근원에서 비롯된 것일지도 모른다. 그것은 우리 모두가 한때 안락하게 느꼈던 상황, 즉 젖먹이 시절에("내가 아직 요람에 있을 때") 어머니나 유모의 젖꼭지를 입에 넣고 빨던 상황의 다른 형태일 뿐이다. 우리의 삶에서 이 첫 번째 즐거움이 신체 기관에 남긴 인상은 분명 지울 수 없는 자국으로 남아있다. 훗날 아

48) "Bruchstück einer Hysterieanalyse," in Neurosenlehre, Second series,을 참조
49) 'the analysis of Little Hans', Standard Ed. 10, 7.을 참조.

이가 젖꼭지의 기능을 하는 소젖을 알게 되지만, 그 소젖의 모양이나 배 밑에 달려있다는 점에서 남자의 성기를 연상시킨다. 이렇게 아이는 훗날 형성되는 역겨운 성적 환상의 첫 기반을 마련하게 된다.[49]

　이제 우리는 어째서 레오나르도가 독수리에 관한 상상적 경험을 자신이 젖을 빨던 시기로 돌려 기억하고 있는지를 이해할 수 있다. 이 환상이 감추고 있는 것은 단지 엄마의 젖을 빨던 혹은 엄마가 젖을 물려주었던 기억뿐이다. 그것은 인간적이고 아름다운 한 장면인데, 레오나르도는 다른 예술가들처럼 그것을 성모 마리아와 그녀의 아기(예수)의 모습으로 그리려고 했던 것이다. 아무튼 우리는 남녀 모두에게 의미가 있는 이 기억이 인간 레오나르도에게는 수동적인 동성애 환상으로 변용되었다는 점도 - 우리가 아직은 이해하지 못하는 부분이 있지만 - 지적하고 싶다. 또 한 가지 우리가 간과할 수 없고 또 아직 이해하지 못한 점이 있다. 이것은 기억인데, 남녀 모두에게 중요한 것으로 인간 레오나르도에 의해서 수동적이고 동성애적인 환상으로 변형된 것이다. 그러면 잠시 어머니의 젖을 빠는 것과 동성애가 어떤 관련이 있는가 하는 의문을 제쳐두고, 레오나르도를 사실상 동성애 성향을 지닌 인물로 표현하는 습관을 다시 생각해 보려고 한다. 이런 면에서 볼 때 젊은 레오나르도에 대한 비난이 옳은지 아닌지는 우리의 관심사가 아니다. 어떤 사람이 동성

애적인[50] 특성을 지녔는지 여부를 결정하는 것은 그의 실제적 행위가 아니라 그의 감정적인 태도이다.

레오나르도의 어린 시절 환상을 이해하기 어려운 또 다른 특징이 우리의 관심을 끈다. 우리는 그 환상을 어머니가 젖을 물린 것으로 해석하는데, 어머니가 독수리로 대치되었다. 도대체 이 독수리가 어디서 왔을까? 그리고 어떻게 이곳에 나타났을까?

한 가지 생각이 떠오르긴 하는데, 너무 동떨어진 듯해서 그냥 넘어가고 싶은 생각도 든다. 고대 이집트의 상형문자에서는 어머니가 독수리의 그림으로 표현되었다.[51] 또한 이집트인들은 모성의 신(motherly deity)을 경배하는데, 그 여신은 독수리의 머리를 하고 있거나 혹은 여러 개의 머리를 한 모습으로 표현되며, 그중 한두 개는 적어도 독수리의 머리였다.[52] 이 여신의 이름은 무트(Mut)로 발음된다. 독일어 Mutter(어머니)와의 비슷한 발음이 단순한 우연의 일치

50) 다른 판에는 '성도착(性倒錯)적인'(parasexual)으로 되어 있다. —옮긴이 주.

51) Horapollo(Hieroglyphica 1, 11) : Μητέρα δέ γράφοντες …… γῦπα ζωγραφοῦσιυ 어머니를 그리기 위해 그들은 독수리를 그린다.'

52) Roscher: Ausf. Lexicon der griechischen und römischen Mythologie. Artikel Mut, II Bd., 1894-1897. —Lanzone. Dizionario di Mitologia egizia. Torino, 1882.

이집트 테베의 독수리 여신 '무트'

인지 의문이 간다. 그렇다면 독수리와 어머니 사이에 실제로 어떤 관련이 있다고 해도 그것이 우리에게 무슨 도움이 되는가? 프랑스와 샹폴리옹(Francois Champollion)이 1790-1832년?[53] 사이에 최초로 상형문자를 해독하는 데 성공했음을 감안할 때, 레오나르도가 과연 그것을 알고 있었다고 추정할 수 있겠는가.

고대 이집트인들이 어떤 식으로 독수리를 모성(母性)의 상징으로 선택했는지를 규명해보는 것 또한 흥미로운 일일 것이다. 사실

53) H, Hartleben, Champollion. Sein Leben und sein Werk, 1906.

이집트인들의 종교와 문화는 그리스와 로마에서도 학문적 관심의 대상이었다. 그리고 우리 스스로가 이집트의 기념물들을 읽을 수 있기 훨씬 전에 우리는 이미 확보된 고전고대의 자료들로부터 그 것들에 관한 몇 개의 정보들을 확보하고 있었다. 이 기록들 중 어떤 것은 유명한 작가들, 예를 들면 스트라보(Strabo), 플루타르코스 (Plutarch) 그리고 암미아누스 마르첼리누스(Aminianus Marcellus, Ammianus marcellinus)[54] 등에 의한 것이 있으며, 생소한 저자들 것과 출처와 작성 연대가 불투명한 것들도 있다. 예를 들면 호라폴로 닐루스(Horapollo Nilus, 호라폴리니스)의 『상형문자론』과 헤르메스 트리스메기스토스(Hermes Trismegistos)라는 신이 썼다는 동방의 사제들의 지혜가 담긴 경전 같은 것이 그렇다. 이러한 자료들로부터 우리는 이집트인들이 독수리의 수컷은 없고 암컷만 존재한다고 믿었기 때문에 그것이 모성의 상징이 되었음을 알 수 있다.[55] 이렇게 한쪽 성(性)만 있는 동물은 고대 자연사에도 나와 있다. 이집트인들이 신으로 경배하는 풍뎅이(scarebaeus)의 경우에는 암컷은 존재하

54) 터키 안티오케이아 출신으로 4세기 경 로마의 역사학자. ─옮긴이 주.

55) "γύπα δέ ἄρρενα οὐ φασνγένεσθαι ποτε, ἀλλά φηλείας ἁπάσας, 옛날에는 독수리의 수컷이 없고 전부가 암컷뿐이라고 생각했다." L. von Römer, Über die androgynische Idee des Lebens, Jahrb. f. Sexuelle Zwischenstufen, V, 1903, p. 732.에서 재인용.

지 않는다고 생각했다.[56]

그러나 모든 독수리들이 다 암컷이라면 그 녀석들이 어떻게 임신할 수 있을까. 이 점에 대해 호라폴로는 그럴듯한 답을 제시하고 있다.[57] 어느 땐가 이 새들은 공중에 멈춘 상태로 성기(vagina)를 열고 바람을 맞아 잉태를 한다는 것이다.

이제 우리는 조금 전만 하더라도 불합리한 것이라 거부했던 것을 예기치 않게 뭔가 개연성이 있는 것으로 받아들일 수 있는 위치에 도달했다. 이집트인들이 독수리 그림을 통해 어머니의 관념을 표현한 그 과학적 우화를 레오나르도가 잘 알고 있었다는 것은 충분히 있음직한 일이다. 그는 광범위하게 독서를 했고, 그의 관심은 모든 문학과 학문의 분야에 골고루 뻗쳤다. 『코덱스 아틀란티쿠스(Codex Atlanticus)』를 보면, 그가 한때 소장했던 모든 책들의 목록

56) "Plutarch: Veluti scarabaeos mares tantum esse putarunt Aegyptii sic inter vultures mares non inveniri statuerunt. 플루타르코스는 이렇게 말했다. 이집트인들은 수컷 풍뎅이만 있다고 믿었으며, 수컷 독수리는 발견되지 않았다고 결론지었다."(여기서 프로이트는 Leemans(1835, 171)가 호라폴로에 대해 단 주석을 플루타르코스가 쓴 것으로 잘못 알고 있다.)

57) Horapollinis Niloi Hieroglyphica edidit Conradus Leemans Amstelodami, 1835. 독수리의 성에 관한 언급은 다음과 같다 (p. 14): "(그들은 독수리를 이용해) 어머니를 가리켰다. 이 동물 종에는 수컷이 없었기 때문이다. μητέρα μέν έπειδή άρρεν έν τούτω γένει τώων ούχ ύπάρχει."

『코덱스 아틀란티쿠스』는 1478~1519까지 레오나르도 다빈치가 쓴 글과 드로잉을 모아놓은 12권(1119페이지) 짜리 그림책 형태이다. 비행기와 무기, 악기와 수학, 식물학 등 다양한 주제가 수록되어 있다. 16세기 말경 조각가 폼페오 레오니(Pompeo Leoni)가 집대성했다. 오른쪽은 장 폴 리히터와 그의 부인이 발췌하여 1883년 영국에서 펴낸 책의 한국어 번역본이다.

을 알 수 있다.[58] 뿐만 아니라 친구들로부터 빌려온 다른 책들에 대한 수많은 메모들도 남아있다. 리히터 부인(Fr. Richter)[59]이 그의 메모들로부터 뽑아낸 것으로 보이는 발췌본(노트북)을 보더라도 그의 독서 범위를 과대평가하는 것이 아니다. 그중에는 옛것들에서부터 동시대의 것에 이르기까지 자연사를 다룬 저작들도 있다. 이 책들

58) E. Müntz, 1. c., p. 282.
59) E. Müntz, 1. c.
　* 독일의 예술사가 장 폴 리히터의 부인의 본명은 Luise Marie Schwaab이며, 그녀도 예술사가이다. ―옮긴이 주.

은 모두 이미 인쇄되어 있었는데, 밀라노는 당시 이탈리아에서 새로운 인쇄술의 중심지였다.

이런 식으로 추적을 계속하다보면, 우리는 레오나르도가 독수리의 우화를 알았을 수도 있다는 개연성을 확신으로까지 올라서게 해주는 한 가지 정보를 만날 가능성을 인정하게 된다. 호라폴로에 대한 권위 있는 편집자이며 해설가인 저자는 다음과 같이 말하고 있다.[60]

"Caeterum hanc fabulam de vulturibus cupide amplexi sunt Patres Ecclesiastici, ut ita argumento ex rerum natura petito refutarent eos, qui Virginis partum negabant; itaque apud omnes fere hujus rei mentio occurit."

"독수리에 대한 이야기는 교부들(church fathers)이 즐겨 인용했다. 이는 자연에서 끌어낸 논리로 동정녀 마리아의 분만을 부정하는 자들을 반박하기 위한 것이었다. 바로 이런 이유로 교부들 대부분은 이를 언급했다."

60) 리만스(Leemans)의 『호라폴로의 상형문자론』(1835), p. 172.

그러므로 독수리의 단성(單性, monosexuality)과 특이한 임신 개념들에 대한 우화는 이와 비슷한 풍뎅이 우화처럼 관심을 끌지도 못하는 일화로 남아있을 수가 없었다. 교부들은 재빨리 이 이야기들을 터득함으로서 신의 역사(처녀의 몸에서 탄생한 예수)에 의심을 품는 자들에 맞서는 논리를 자연의 역사에서 끌어냈다. 고대의 가장 믿을 만한 이야기에 따르면, 독수리가 바람으로 임신이 될 수 있다는데, 그러면 인간(여자)에게도 똑같은 경우가 일어나지 않으라는 법이 어디 있는가? 독수리의 우화는 이런 쓸모가 있었기 때문에 '거의 모든' 교부들은 그것을 관습적으로 인용했다. 그리고 이 이야기 또한 아주 강력한 후원자를 통해 레오나르도에게도 알려졌다는 것은 의심의 여지가 없을 것이다.

이제 우리는 레오나르도의 독수리 환상의 근원을 다음과 같이 추측해볼 수 있다. 어느 날 레오나르도는 어떤 교부가 쓴 쓴 책에서 혹은 자연과학에 관한 책에서 독수리들은 모두 암컷이고 수컷의 도움 없이 번식을 한다는 사실을 알았을 때, 그에게 한가지 기억이 떠올랐다. 그것이 환상으로 변형되었는데, 그 역시 아버지가 없고 어머니만 있는 독수리의 자식이었다는 것을 의미한다. 그리고 아주 오래된 인상들이 표현되는 방식에 따라서, 어머니의 품에서 겪었던 희열의 메아리가 이런 기억에 더해진 것이다. 작가들이 만든 성처녀

(성모 마리아)와 그의 아기(예수)의 개념에 대한 암시는 모든 예술가들도 소중히 여기는데, 그것이 레오나르도에게 가치 있고 중요한 이 환상을 만드는데 기여했음이 틀림없다. 이로 인해 그는 단지 한 여인의 아이가 아니라 위로하고 구원하는 아기 예수와 자신을 동일시할 수 있었다.

어린 시절의 환상을 분해할 때, 우리는 실재했던 기억 내용과 그것을 수정하고 왜곡하는 이후의 동기들을 서로 분리시키려고 애쓴다. 레오나르도의 경우 우리는 이제 환상의 진정한 내용을 알았다고 생각한다. 어머니가 독수리로 대체된 것은 아이가 아버지를 그리워하고 어머니하고만 있는 자신을 느꼈다는 것을 가리킨다. 레오나르도가 사생아라는 사실은 그의 독수리의 환상과 일치한다. 그가 자신을 독수리의 새끼와 비교할 수 있었던 것은 단지 그 이유에서였다. 그러나 우리가 그의 젊은 시절에 관해서 알고 있는 또 하나 믿을 만한 사실은 그가 다섯 살 때 아버지의 가족으로 받아들여졌다는 것이다. 우리는 이것이 언제 일어난 일인지 확실히 모른다. 어쩌면 그가 태어난 지 몇 달 후인지, 아니면 세금납부고지서에 올리기 수주일 전이었는지 전혀 알 수 없다. 이때 독수리 환상의 해석이 중요해진다. 우리가 알고 있는 것은 레오나르도는 생애의 결정적인 처음 몇 년 동안 아버지와 계모가 아니라 가난하고 버림받은 생모

와 보냈다는 사실이다. 그래서 그는 아버지가 없다는 사실을 느낄 수 있을 정도로 긴 시간을 가졌다. 이것은 여전히 정신분석학적 작업에서 나온 결론이라고 하기에는 보잘것없고 무모하게 보일지 모르지만, 탐구를 계속할수록 그것의 의미는 더해질 것이다. 레오나르도의 어린 시절의 실질적 상황을 고찰해보면 그 확실성은 더욱 배가될 것이다. 기록에 따르면, 레오나르도가 태어나던 해에 아버지 세르 피에로(Ser Piero da Vinci)는 돈나 알비에라(Donna Albiera)라는 훌륭한 가문의 규수와 결혼했다. 이 결혼에서 아이가 없자 레오나르도는 다섯 살 때 아버지의(오히려 할아버지의) 집으로 입양되었다. 그런데 결혼 초기에 사생아로 태어난 다른 여자의 아이를 아직 자신의 아기를 얻을 수 있던 축복을 기대하고 있는 젊은 신부에게 갖다 맡긴 것은 관례가 아니다. 따라서 괜히 아이를 기대하며 실망의 몇 해를 보내다가 아마도 준수하게 자랐을 그 사생아를 적자(嫡子)에 대한 보상으로 데려올 결심을 했을 것이다. 적어도 세 살 혹은 적어도 다섯 살이 되어서야 그가 외롭게 사는 어머니를 떠나 아버지 집으로 들어갔다면, 이는 독수리 환상에 대한 해석과 정확히 부합한다. 하지만 그것은 이미 너무 늦었다. 사람이 세 살 혹은 네 살 적에 받은 인상(impression)은 고착되고, 바깥세상에 대한 반응방식이 형성되기 때문에 훗날의 경험들이 그것들이 지닌 의미를 결코 지울 수 없다.

어떤 개인의 어릴 적의 이해하기 어려운 기억들과 그 위에 세워진 환상들이 그의 정신발달에 가장 중요한 요소로 끊임없이 강조되고 있음이 사실이라면, 독수리의 환상에 의해 확고해진 사실은, 즉 레오나르도가 그의 인생의 처음 다섯 해를 어머니와 홀로 보냈다는 사실은 그의 내적 생활을 형성하는데 가장 결정적인 영향을 끼쳤음이 분명하다. 이러한 상황에서 어린 시절에 다른 아이들보다 문제 하나를 더 맞닥뜨린 이 아이는 이 수수께끼(독수리 환상)를 풀려고 아주 열정적으로 빠져들었고, 아기는 어디서 오는가, 그리고 아이의 탄생에서 아버지가 한 일은 무엇인가 하는 커다란 문제로 괴로워하면서 조숙한 탐구자가 되고 만 것이다.[61] 그의 관찰과 그의 어린 시절 사이의 이런 관계에 대한 막연한 지식은 훗날, 그가 요람에 누워 있을 때 이미 독수리의 방문을 받았기 때문에 새의 비상에 관한 문제에 집착하도록 운명지워졌다고 선언하도록 만들었다. 새의 비상에 쏠린 그의 호기심을 추적함으로써 어린 시절의 성적인 문제들을 탐구하는 것이 앞으로의 작업인데, 우리는 별다른 어려움 없이 작업을 마칠 수 있을 것 같다.

61) 'The sexual Theories of Children'(1908c)를 참조.

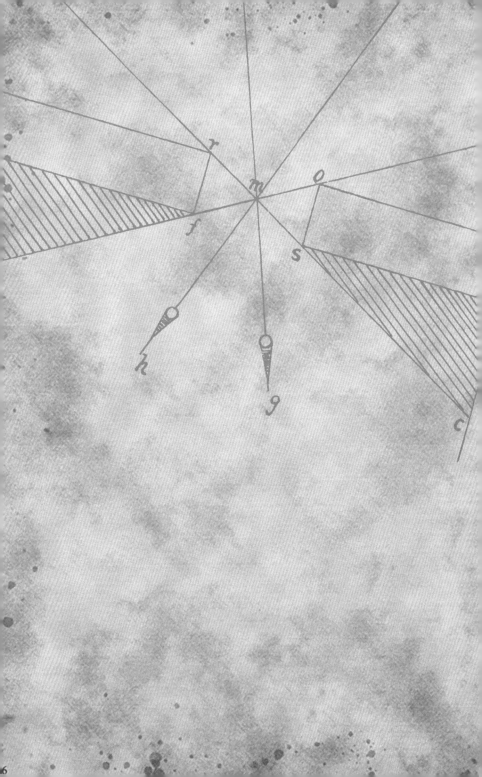

3.
동성애

레오나르도가 어린 시절에 품었던 환상에서 우리는 독수리라는 요소가 그가 실제로 기억 하는 내용임을 알았다. 레오나르도는 자신의 환상을 자리매긴 맥락을 통해 훗날 자신의 인생에서 이 내용이 차지하는 중요성을 여실히 보여준다. 해석 작업을 계속하면서, 이제 우리는 이 내용이 어째서 동성애의 상황으로 재가공되는가 하는 이상한 문제에 부딪치게 된다. 아기에게 젖을 빨리는 어머니는, 더 좋게 말하면 아기가 젖을 빤 어머니는 아기의 입에 꼬리를 집어넣는 독수리로 변했다. 우리는 언어의 일반적인 대용법 (substituting usage)에 따라 독수리의 '꼬리 coda'가 남성의 성기, 즉 음경을 의미하는 것이라고 주장했다. 그러나 우리는 어떻게 환상적

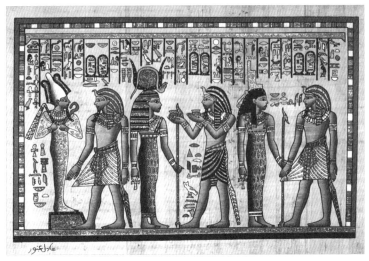

이시스(우)는 이집트 신화에 나오는 풍요의 여신이며 오리시스(좌)의 누이동생이자 아내이다. 하토르(중앙)는 사랑과 기쁨의 여신이며 그리스 신화의 아프로디테에 해당한다. 위 그림은 파라오들과 함께 있는 장면을 파피루스에 그린 것이다.

인 행위가 어머니를 의미하는 새에게 남성의 징표를 뚜렷하게 부여했는지를 이해하지 못하고 있다. 그리고 이렇듯 황당한 견해 때문에 우리는 레오나르도의 환상을 어떻게 합리적인 의미를 가진 것으로 환원시킬 수 있을지 어리둥절해진다.

그러나 실망할 필요는 없다. 얼핏 보기에 말도 안되는 얼마나 많은 꿈들이 그 의미를 고백하고 말았는가? 어린 시절의 환상이 꿈보다 더 해석하기 힘들 이유가 또 어디 있겠는가?

하나의 특성을 따로 떼어놓고 보는 것은 좋지 않다는 사실을 염두에 두면서, 좀 더 충격적인 다른 것을 서둘러 덧붙여보자.[62]

독수리의 머리를 한 이집트의 여신 'Mut'는—로셔(Roscher)의 사전에서 드렉슬러(Drexler)가 집필한 항목에 따르면—인간적인 면모가 전혀 없는 여신이다. 이 여신은 이시스(Isis)와 하토르(Hathor)처럼 생생한 개성을 지닌 다른 모성 신들과 종종 혼동되기도 하지만, 개별적인 존재로서 별도의 숭배의식을 갖고 있다. 이집트 만신전(萬神殿, pantheon)의 특색은 개별 신들이 통합과정에서 사라지지 않는다는 것이다. 여러 신들로 구성된 전체가 있지만, 각각의 신성은 독립적이다. 고대 이집트인들은 독수리 머리를 한 이 모성신을 대부분 음경을 가진 것으로 묘사했다.[63] 몸은 젖가슴을 통해 여성임을 보여주고 있지만, 동시에 발기된 남근도 갖고 있다.

이렇듯 우리는 'Mut' 여신에게서 레오나르도의 독수리 환상에서처럼 여성과 남성의 특징이 똑같이 결합되어 있음을 볼 수 있다. 그

62) 이와 비슷한 언급이 프로이트의 The Interpretion of Dreams(1900 a), Standard Ed. 4, 135-6. 에도 나온다.

63) Lanzone l. c. T. CXXXVI-VIII.을 보라.

독일의 고전 연구가이자 그리스·로마신화 연구에 조예가 깊었던 빌헬름 하인리히 로셔(Wilhelm Heinrich Roscher, 1845–1923)와 그의 저서 『그리스·로마 신화 풀이사전 Ausführliches Lexikon der griechischen und römischen Mythologie』(1884)의 속표지.

렇다고 레오나르도가 로셔의 책을 읽고 어미 독수리가 양성을 지
녔다는 것을 알았다고 가정하고 이러한 일치를 설명할 수 있을까?.
그럴 가능성은 더욱 의심스럽다. 그가 접한 자료들에는 눈에 띄는
결정적 단서가 포함되어 있지 않은 것 같다. 그보다는 모성과 남성
성 양쪽에 작동하고 있지만, 아직 알려지지 않은 공통된 동기에서
찾아야 할 듯 싶다.

신화는 우리에게 남성성과 여성성의 결합체인 양성구조
(androgynous formation)가 무트뿐만이 아니라 이시스와 하토르 같

은 다른 신들도 지니고 있는 속성이라고 알려준다. 단 이 여신들이 모성도 갖고 있고, 동시에 무트와 융합되는 경우에만 그렇다.[64] 더 나아가 신화는 다른 이집트 신들도, 예를 들면 훗날 그리스의 아테나 여신이 되는 사이스의 네이트(Neith of Sais) 같은 신들도 원래 양성을 지니거나 암수한몸(雌雄同體, hermaphroditic)이었음을 일러주고 있다. 또 그리스 신들의 대부분이, 특히 디오니소스(Dionysus) 계열의 신들이나, 나중에 '사랑의 여신'으로 굳어지는 아프로디테(Aphrodite)도 그랬다. 또한 신화는 여성의 몸에 달려있는 남근이 자연의 원초적인 창조력을 의미한다고 말해줄 수도 있다. 이렇게 형성된 암수한몸의 신들은 남성적 요소와 여성적 요소가 결합되어야만 신의 완전함을 형상화할 수 있다는 생각의 표현이다. 하지만 이러한 설명들 중 그 어느 것도 다음과 같은 심리적 수수께끼를, 즉 인간이 공상을 통해 어머니의 본질이 구체화된 형상에 모성과 반대되는 남성적 힘의 상징을 부여하는데 아무런 혐오감도 느끼지 못하는 수수께끼를 밝혀주지는 못한다.

오히려 유아기의 성 이론이 이것을 설명해준다. 실제로 남성의

64) v. Römer l. c.(1903)

성기가 어머니의 것으로 형상화되는 때가 있다.[65] 사내아이가 자기의 호기심을 처음으로 성생활이라는 수수께끼로 돌릴 때는 자신의 성기에 대한 관심에 압도당한다. 아이는 이 신체 부위가 너무 소중하고 아주 중요한 것으로 여기기 때문에 자기와 비슷하다고 생각되는 다른 사람들에게 그와 같은 것이 없으리라고는 도저히 생각할 수 없다. 아이는 상응하는 다른 모양의 성적 구조가 있다는 것을 추측할 수 없기 때문에, 남녀 모두가 자기와 같은 음경을 가졌을 것이라고 확신한다. 이러한 선입견은 어린 소녀들의 것을 처음 본 후에도 없어지지 않고 이 젊은 발견자에게 굳어져 버린다. 그가 눈으로 보았기 때문에 당연히 자기 것과 다른 무엇이 있다는 것은 알지만, 여자아이들에게 음경이 없다는 사실을 받아들일 수 없다. 이 음경을 잃어버릴 수도 있다는 생각이 아이를 우울하고 참기 어려워지게 만들면 다음과 같은 타협점을 생각해 낸다. 즉 여자아이들도 자기처럼 음경이 있지만 아직 매우 작을 뿐이며, 나중에 자랄 것이라는 결론을 내린다.[66] 그 후의 관찰로도 이 기대가 실현되지 않을 것 같으면 그는 나름의 다른 탈출구를 마련한다. 즉 어린 소녀들도 음

65) The Sexual Theories of Children, (1908 c)을 참조.

66) Jahrbuch für Psychoanalytische und Psychopathologische Forschungen, Vol. I, 1909.에 실린 연구논문을 참조.

경을 가졌지만 잘려나가고 그 자리에 상처가 남은 것이라고 생각한다. 이런 식의 이론적 발전은 이미 자신의 고통스러운 경험을 이용했기 때문인데, 그러는 동안 아이는 자기의 것에 너무 관심을 가지면 이 중요한 기관을 누가 떼어갈 것이라는 위협을 느낀다. 이 거세의 위협에 영향을 받은 아이는 이제 여자의 성기에 대해 자기 나름의 해석을 가한다. 즉 아이는 자기의 남성성 때문에 공포에 떨면서도 자기가 생각하기에 이미 끔찍한 처벌을 받은 저 불행한 사람들(여성들)을 업신여긴다.[67]

어린아이는 거세 콤플렉스(castration-complex)에 압도당하기 전에, 즉 여성이 아직 충만한 가치를 지니고 있다고 생각하는 시기에 성적 충동의 한 행위로서 남을 보려고 하는 강한 욕망을 드러내기 시작한다. 그는 다른 사람의 성기를 보고 싶어한다. 아마도 처음에는 자기의 것과 남의 것을 비교해 보고 싶어서 그걸 것이다. 자기 어머니에게서 느끼는 성적 매력은 곧 여자의 성기를 보고 싶은 열망이 되어 최고조에 달하는데, 그는 그것이 음경이라고 믿어왔다.

67) 할례는 무의식적으로 거세와 같다고 생각한다. 만약 우리가 인류의 원시시대로 거슬러 추측한다면 우리는 원래 할례가 거세를 의미하는 부드러운 대용임을 추측할 수 있다(자세한 것은 'Little Hans(1909 b)' Standard Ed. 10, 36.과 'Moses and Monotheism' (1939 a) Ch. Ⅲ part Ⅰ. Section D. 참조).

이후에 여성들이 음경을 갖고 있지 않았다는 사실을 알게 되면서 이 열망은 흔히 반대로 돌아서 혐오감으로 바뀐다. 사춘기에 들어서면 그 혐오감은 심리적 발기부전이나 여성 혐오, 혹은 영구적인 동성애의 원인이 될 수 있다. 그러나 한때 그토록 강렬히 원했던 대상에 대한, 즉 여성의 음경에 대한 집착은 아이의 정신생활에 지울 수 없는 자국으로 남는데, 그 집착은 유아기에 성에 대한 탐구를 심화시키면서 이루어진 결과물이다. 여자의 발과 구두에 대한 물신적(物神的, fetich-like) 숭배는 그 발을 한때 숭배했다가 나중에 없다는 것을 알게 된 여성의 음경을 대체하는 상징으로 보기 때문에 생기는 듯하다. '여성의 댕기 머리만을 자르는 사람들'(braid-slashers)은 그것을 알지 못한 채 여성의 성기에 대한 거세를 마무리하는 역할을 맡고 있는 것이다.

성기와 일반적인 성적 기능을 천박하게 여기는 우리의 문화적 태도를 버리지 않은 한, 사람들은 유아기의 성적 행동을 올바로 이해하지 못하고 아마도 우리가 한 이야기들을 믿을 수 없다고 생각할 것이다. 유아기의 정신생활을 이해하기 위해서는 원시시대에서 그 유사성을 이끌어내야만 한다. 오랜 세대에 걸쳐 음경이나 음부(pudenda)는 우리에게 부끄러운 대상으로 간주되어 왔으며, 성적 억압이 더욱 진행된 경우에는 혐오의 대상이기도 했다. 오늘날 대

부분의 사람들은 그저 마지못해서 생식(生殖)의 법칙에 복종하는 것을 인간의 존엄을 훼손하고 모멸하는 행위로 느낀다. 우리에게 존재하는 성생활에 대한 또 다른 생각은 미개층과 하층에서만 찾아볼 수 있다. 보다 높고 세련된 계층에서는 그것이 문화적으로 열등한 것으로 여겨져 은폐되어왔기 때문에 그 같은 행동은 양심의 가책이라는 가혹한 질책하에서만 감행될 수 있다.

하지만 인류의 원시시대에는 이야기가 전혀 다르다. 문명 연구자들이 애써 모아놓은 자료들을 보면, 처음에 성기는 살아 있는 존재의 긍지이자 희망이었으며, 신적인 경배 대상이었고, 이 성기능들에 부여된 신성함은 인간이 새로 개척한 모든 활동들에 부여되었다. 그것의 본질적 요소들의 승화를 통해 수많은 신의 형상들이 생겨났으며, 공식 종교와 성행위의 관계가 이미 일반 사람들의 의식에서 멀어졌을 때에도 비밀 종교집단들은 입문의식을 치른 자들을 통해 그것을 활성화하려고 애썼다. 문화의 발전 과정에서 수많은 신(神)과 성(聖)은 궁극적으로 성(性)으로부터 나왔으나, 그 소진된 찌꺼기는 멸시의 대상으로 전락해버렸다. 그러나 모든 정신적 흔적들은 본질상 지워지지 않는다는 점을 고려해볼 때, 가장 원시적인 형태의 성기 숭배가 비교적 최근에도 발견된다는 것은 그리 놀랄 일이 아니다. 그리고 오늘날 인류의 언어, 관습, 미신들에서도 이러한

발전 과정의 모든 단계들이 남긴 자취들을 찾아볼 수 있다.[68]

중요한 생물학적 유사성을 살펴보면, 개인의 정신발달 과정은 인류의 발전 과정을 압축적으로 반복한다는 사실을 알 수 있다. 그래서 아이의 정신에 대한 정신분석학적 고찰이 유년 시절의 성기에 대한 판단과 관련된 것이라는 주장은 개연성이 없지 않아 있다. 이처럼 어머니가 음경을 가졌을 것이라는 유년 시절의 억측은 이집트의 '무트' 여신과 같은 모성신들의 암수한몸 형태와 레오나르도의 어린 시절 환상 속에 등장한 독수리의 '꼬리'의 공통된 기원이다. 사실상 이러한 신들의 모습을 의학적 의미의 자웅동체로 묘사하는 것은 오해를 했을 경우에만 그렇다. 그 여신들은 보는 사람 모두가 혐오감을 느낄 정도로 다소 기형적인 존재로 결합되어 있지만, 여신들 중 아무도 양성의 진짜 성기 결합은 없다. 단지 모성의 상징인 젖가슴에 아이가 어머니의 몸에 대해 처음 갖고 있던 상상 속에 나타났던 남성의 성기가 덧붙여진 것뿐이다. 신화는 그것을 믿는 사람들을 위해 최초의 숭배 대상인 이 어머니의 몸의 형태를 보존하고 있다. 우리는 이제 레오나르도의 환상에서 강조되었던 독수리

68) Richard Payne Knight: The Cult of Priapus을 참조.

꼬리에 대해 다음과 같이 해석할 수 있다.

"그때 나의 애정어린 호기심은 어머니에게 향했고, 나는 여전히
어머니가 나와 똑같은 음경을 가졌다고 철석같이 믿고 있었다."

이는 조숙한 레오나르도의 성에 대한 탐구를 더욱 입증해주는
것이며, 우리가 보기에 그것은 그의 삶 전체에 결정적인 영향을 미
친 것이었다.

여기서 잠시 생각을 해보면, 우리는 레오나르도가 어릴 적 환상
에서 본 독수리의 꼬리에 대한 설명에 만족해서는 안 된다는 것을
알 수 있다. 거기에는 우리가 아직 이해하지 못한 무엇이 들어있는
듯하다. 이 환상의 더욱 충격적인 대목은 어머니의 젖을 빠는 것에
서 어머니에게서 젖을 받아먹는 것으로, 즉 의심할 여지 없이 동성
애적 성격의 상황을 보여주는 수동적 행위로 바뀌었다는 사실이
다. 레오나르도가 정서적으로 동성애자로서 생애를 보냈다는 역사
적 개연성을 고려해볼 때, 우리에게 생기는 의문은 이 환상이 어머
니에 대한 어린 시절 레오나르도의 관계와 그 후에 관념적이었지만
명백했던 동성애 사이에 어떤 인과관계가 있음을 말해주는 것이
아닌가 하는 점이다. 우리가 동성애 환자들에 대해 정신분석학적으

로 연구하면서 동성애적 관계는 존재하고 있고 또 사실상 절실하고 필연적인 관계라는 것을 알지 못한다면, 레오나르도의 왜곡된 기억으로부터 그런 결론을 감히 추론할 수는 없을 것이다.

오늘날 남성 동성애자들은 자신들의 성행위에 대한 법적 규제에 맞서 강력한 행동을 취하려 하고 있는데, 이론적 대변인을 통해서 스스로를 애초부터 다른 성으로, 양성의 중간 단계로, 또 '제 3의 성'(a third sex)으로 표현하기를 선호한다. 달리 말해서, 그들은 선천적으로 여자에게서 쾌감을 느낄 수 없어 남자에게서 쾌감을 찾는 신체 기관의 결정요인 때문에 어쩔 수 없이 그렇게 되었다고 주장한다. 혹자는 인류애의 측면에서 그들의 주장에 동의하길 바라지만, 동성애의 정신적 기원을 고려하지 않은 채 정식화된 그들의 이론에 대해서는 유보적인 입장을 취해야만 한다. 정신분석학은 이 간극을 메우고 동성애자들의 주장을 검증할 수단을 제공해준다. 정신분석학이 소수의 동성애자들에게만 이런 검증이 실행되고 있는 것은 사실이다. 하지만 지금까지 시도했던 모든 연구들만으로도 똑같이 놀라운 결과들을 얻을 수 있었다.[69]

우리가 다룬 모든 남성 동성애자들은 여성에 대한, 대체로 어머니에 대한 에로틱한 애착이 아주 강렬했는데, 아주 어릴 때는 그것

이 뚜렷했으나 나중에는 완전히 잊어버렸다. 이런 애착이 생기거나 촉진되는 것은 어머니 스스로의 과도한 애정 때문이지만, 어릴 적 아버지가 없거나 떨어져 있어서 더욱 강화되기도 한다. 자드거 (I. Sadger)는 자신의 동성애 환자들의 어머니들이 흔히 남성적인 여성이거나, 가정에서 아버지에게 주어진 자리를 밀어내버릴 수 있을 정도로 정력적인 성격의 특성을 지녔다는 사실을 강조한다. 나도 그와 똑같은 경우를 종종 관찰했지만, 아버지가 처음부터 없었던가 혹은 일찍 사망하여 소년이 완전히 여성의 영향 아래 있는 경우에 더욱 강하게 나타난다는 인상을 받았다. 정말이지 강한 아버지의 존재는 아들이 반대의 성을 가진 대상, 즉 여성을 선택하는데 올바른 결정을 내리도록 보증해 주는 듯하다.[70]

69) 나는 이시도르 사드거의 연구를 특별히 주목하고 싶다. 그것은 대체로 나의 경험과 일치한다고 확신할 수 있다. 빈의 슈테켈(Wilhelm Steke)과 부다페스트의 페렌치(Sándor Ferenczi) 그리고 뉴욕의 브릴(A. Brill)도 나와 같은 결론에 도달했다는 것을 알고 있다.

70) 정신분석학의 연구는 동성애를 이해하는 데 두 가지 사실에 공헌했다. 하지만 그것이 동성애라는 성적 일탈의 원인에 대해 완벽한 설명을 해주었다고는 볼 수 없다. 첫째는 위에서 말한 것처럼, 애정 욕구를 어머니에 고착한 것이고, 다음은 누구나 아주 정상적인 사람도 동성을 성적 대상으로 삼을 수 있다는 것이다. 그리고 인생의 언젠가는 그렇게 하고 싶고, 또 무의식 속에서는 거기에 집착하지만 완강한 거부 태도를 보임으로써 자신을 방어한다는 것이다. 이 두 가지 사실의 발견을 통해 자신들을 '제3의 성'으로 인정해주어야 한다는 주장, 그리고 선천적 동성애와 후천적 동성애는 다르다는 발상에 마침표를 찍었다. 성적 대상이 이성의 신체적 특징을 많이 지녔을 경우(자웅동체적인 면이 있을 경우) 동성애적 대상 선택이 훨씬 쉬울지 모르지만 결정적인 것은 아니다. 하지만 과학적 입장에서 동성애를 옹호하는 자들은 유감스럽게도 정신분석이 확인한 이러한 발견들을 이해하지 못하고 있다. (이 글은 1919년에 덧붙인 각주이다. ─옮긴이 주.)

이러한 첫 단계가 지나면 어떤 변형이 일어난다. 우리는 그 메카니즘을 익히 알고 있으나 그 추동력은 아직 파악하지 못하고 있다. 어머니에 대한 아이의 사랑은 억압에 굴복하기 때문에 의식적으로 더 이상 지속될 수가 없다. 사내아이는 자신을 어머니의 자리에 놓고 자신과 어머니를 동일시함으로써, 그리고 자신을 하나의 모델로 삼고 그와 비슷한 존재를 훗날 사랑의 대상으로 선택함으로써 어머니에 대한 사랑을 억압한다. 이렇게 해서 아이는 동성애자가 된다. 사실 그는 자기 사랑(autoerotism)의 단계로 되돌아간 것이다. 이제 성장한 그가 사랑하는 소년들은 단지 자신이 어렸을 적의 대체 인물이거나 분신일 뿐이다. 그는 어머니가 자기를 사랑해주던 방식으로 그 소년들을 사랑한다. 결국 그가 추구하는 애정의 대상은 나르시즘(narcissism, 自己愛)이라 할 수 있다. 그리스 신화에 따르면, 나르키소스(narcissus)라는 한 소년은 호수에 비친 자기 모습만큼 자기를 흡족시켜주는 인물이 없어서 자기와 같은 이름의 아름다운 꽃으로 변해버렸다.[71]

좀 더 심층적으로 심리학적 고찰을 해보면, 이런 식으로 동성애자가 된 사람은 무의식적으로 어머니의 기억 형상에 고착되어 있

71) 'On Narcissism: an Introduction'(1914) 참조.
 * 우리 말 꽃 이름은 수선화(水仙花)이다. ─옮긴이 주.

다. 어머니에 대한 사랑을 억압하면서 그는 이 사랑을 무의식 속에 간직하고, 이때부터 어머니에게 충실해진다. 소년들을 쫓아다니는 동성애자로 보이는 듯할 때, 실제로 그는 어머니에 대한 헌신을 배반하는 원인이 될 수도 있는 다른 여성들을 피해 다닌다. 개인의 경우를 직접 관찰함으로써, 우리는 남자에게만 자극을 느끼는 것처럼 보이는 남자도 실은 정상인처럼 여자에게서 풍기는 매력에 이끌린다는 것을 알 수 있다. 하지만 그럴 때마다 그는 여자로부터 받은 자극을 서둘러 남자 쪽으로 이전시키고, 이러한 방식으로 그는 동성애에 빠지도록 한 메커니즘을 자꾸 되풀이한다.

우리는 동성애의 정신적 발생에 대한 이런 식의 설명이 중요하다고 과장할 생각이 없다. 또 이것이 동성애를 대변하는 사람들의 공식적 이론들과 완전히 딴판인 것은 분명하다. 그러나 우리는 이러한 설명들이 동성애 문제를 최종적으로 해명해줄 수 있을 만큼 충분히 포괄적이지 못하다는 것도 알고 있다. 실질적인 목적 때문에 동성애라고 부르는 이유는 다양한 성 심리의 금지 과정에서 비롯될 수도 있다. 우리가 살펴본 과정은 아마도 여러 유형들 중 하나일 뿐이며, '동성애'의 특정 유형에만 관련이 있을 것이다. 또한 우리가 필요로 하는 조건들을 확인할 수 있는 동성애 유형들의 사례들이 그로부터 이끌어낸 효과가 실제로 나타난 사례들보다 훨씬 더 많다

는 점도 인정해야만 한다. 그래서 우리는 흔히 동성애 전체의 원인으로 지목되고 있지만 아직 알려지지 않은 구성요소들의 동반작용을 배제할 수 없다. 사실은 독수리 환상의 주인공인 레오나르도가 우리의 출발점이었는데, 그가 실제로 이런 유형의 동성애자라는 강한 예단이 없었다면 아마도 우리가 연구해왔던 동성애 형성의 정신적 기원을 밝혀 볼 엄두도 내지 못했을 것이다.[72]

위대한 예술가며 탐구자인 레오나르도는 성적 행태에 대해서는 알려진 바가 거의 없다. 그래서 우리는 동시대인들의 주장이 터무니없는 것은 아닐 개연성을 믿어야만 할 것이다. 이러한 증언들을 참고한다면, 그는 성적 욕구와 활동이 현저히 떨어지는 인간으로 비쳐지는데, 마치 어떤 더 높은 포부가 그를 보통사람의 동물적 욕구를 초월하도록 만든 것처럼 보인다. 그래서 그가 직접적인 성적 만족을 추구한 적이 있었는지, 그렇다면 어떠한 식으로 했는지, 또는 성적 만족과는 담을 쌓고 지낼 수 있었는지는 의문의 여지가 있다. 하지만 보통사람들을 성적 행위로 내모는 감정적 흐름이 그에게도 있었는지 찾아보는 것은 정당하다. 우리는 넓은 의미에서 성적 욕구, 즉

[72] 동성애와 그 기원에 관해서는 Freud의 Three Essays(1905 d), "Some Neurotic Mechanisms in Jealousy, paranoia and Homosexuality" (1922 b) 참조.

리비도(libido)를 자신의 내부에 갖고 있지 않은 인간의 정신생활의 형성을 상상할 수 없기 때문이다. 비록 그 욕망이 원래의 목표에서 멀리 떠났든가 욕망의 실현이 자제되어 있을 수는 있어도 말이다.

우리는 레오나르도에게서 변하지 않는 성적 욕구의 자취 이외에 다른 무엇을 기대할 필요는 없다. 그러나 이런 흔적들은 한 방향을 가리키고 있으며, 그를 동성애로 간주할 수 있도록 해준다. 그가 눈에 띠는 미소년들과 청년들만을 제자로 삼았다는 것은 늘 강조되어온 바이다. 그는 제자들을 친절하고 사려 깊게 다루었으며 잘 돌보아 주었다. 그들이 병이 나면 직접 어머니가 아이들을 보살피듯이, 자기 어머니가 자기를 감싸 주었듯이 제자들을 간호해주었다.

그는 제자들을 재능이 아니라 아름다움을 기준으로 해서 뽑았기 때문에 그들 중 아무도, 체사레 다 세스토[73], 볼트라피오[74], 안드레아 살라이노[75], 프란세스코 멜치 그리고 그 밖에 누구도 이름

73) Cesare da sesto(1477-1523)는 이탈리아 르네상스 시대 밀라노에서 활동한 화가. ─옮긴이 주.
74) Giovanni Antonio Boltraffio(1466-1516)는 이탈리아 르네상스 전성기 시대 롬바르디아에서 활동한 화가. ─옮긴이 주.
75) Andrea salaino(1480-1524) 이탈리아 르네상스 시대의 화가. Salai로 알려져 있으며, 본명은 Gian Giacomo Caprotti da Oreno ─옮긴이 주.

베르나르디노 루이니(1481?–1532)의 초상화와 지오반니 안토니오 바치(1477–1549)의 자화상

난 화가가 되지 못했다. 일반적으로 그들은 스승으로부터 독립해서 무엇을 할 능력이 없었고, 스승이 죽은 뒤에도 그들은 예술사에 어떤 결정적인 흔적도 남기지 않은 채 사라져 버렸다. 작품으로 봐서 레오나르도의 제자라고 부를 수 있었던 그 밖의 사람들, 즉 루이니(Bernardino Luini)와 소도마(Sodoma)로 불렸던 바치(Giovanni Antonio Bazzi)는 아마도 그가 개인적으로는 알지 못했을 것이다.

우리는 레오나르도가 제자들에게 취한 행위가 성적인 동기가 전혀 아니라는 것과 그의 성적 특이함에 대한 결론이 될 수 없다는 반론에 부딪칠 수밖에 없다는 것을 알고 있다. 이에 대한 답변으로

우리의 개념이야말로 스승의 행동에 나타난 몇 가지 특이한 면모들을 설명해주는 유일한 것이라고 주장하고 싶다. 우리의 개념이 아니면 그 면모들은 아직도 수수께끼로 남을 수밖에 없었을 것이다.

레오나르도는 꾸준히 일기를 썼다. 작은 글씨로 오른편에서 왼편으로 썼는데, 자기만을 위한 것뿐이었다. 이 일기 속에서 그는 자신을 '2인칭'(thou)으로 말한 것은 주목할 만하다.

"루카(Luca) 선생에게서 제곱근(√)의 곱셈을 배워라."[76]

"다바코(d'Abacco) 선생에게 구적법(求積法, the square of the circle)을 가르쳐달라고 해라."[77]

혹은 여행을 하는 경우에도 일기에 이렇게 적었다.

"우리집 정원 일로 밀라노에 갈 거다. …… 짐가방 두 개를 꾸려라. 볼트라피오에게 자기 선반을 가져오도록 해서 그 위에 돌을 놓고 광을 내게 하라. 안드레아 일 토데스코(Andrea il

76) Edm. Solmi: Leonardo da Vinci(1908), German translation, p. 152.

77) Solmi, 1. c. p. 203.

Todesco) 선생에게 책을 갖다 줘라."[78]

혹은 아주 다른 중요한 결심도 적어놓았다.

"지구는 달이나 그 비슷한 것들처럼 하나의 별이라는 것을 논문에서 보여주어야만 한다. 그래서 우리 세계의 고귀함을 입증해줘야 한다."[79]

그런데 이 일기에서도 다른 사람들의 일기에서처럼 그날의 가장 중요한 사건들을 몇 마디로 가볍게 다루거나 아무런 언급 없이 넘어가곤 한다. 그런데 레오나르도의 전기 작가들 모두가 이상하게 생각해서 인용한 기록들도 좀 있다. 그것은 레오나르도가 지출한 적은 금액에 대한 기록인데, 아주 꼼꼼하게 적혀있어 마치 세세하고 인색한 가장의 머리에서 나온 것 같았다. 반면에 큰 액수의 지출에 대해서는 기록이 없으며, 레오나르도가 살림살이를 잘 꾸려나갔다는 증거도 없다. 이 기록들 중 하나는 제자 안드레아 살라이노

78) 이처럼 레오나르도는 누군가에게 매일 고백하는 사람이 대신 일기를 쓰면서 고백하는 것처럼 행동하고 있다. 고백을 들어주는 사람이 누구인지는 Merejkowski, p. 309.를 보면 알 수 있다.
79) M. Herzfeld: Leonardo da Vinci, 1906, p. 141.

(Andrea Salaino)를 위해서 산 새 외투에 관해서 쓴 것이다.[80]

은박비단	15리라(lire)	4thf디(soldi)
장식용 진홍색 벨벳	9 ″	- ″
장식 리본	- ″	9 ″
단추 몇 개	- ″	12 ″

또 다른 곳에 보면 나쁜 성격과 도벽이 있는 제자 혹은 모델 때문에 손해를 입은 모든 지출이 자세히 적혀 있다.

"1490년 4월 21일, 나는 이 책을 쓰기 시작하고 다시 기마상[81]을 제작하기 시작했다. 자코모(Jacomo)가 1490년 성 막달라 마리아 날(Magdalene day)에 나를 방문했다. 그는 열 살이다.(여백에는 '거짓말쟁이, 고집스럽고 탐욕적이다.' 라고 적혀 있다.)
다음날 나는 그를 위해서 셔츠 두 벌, 바지 한 벌, 재킷 한 벌을 샀다. 나는 물건값을 지불하려고 돈을 옆에 놓았는데 그는 내 지갑에서 돈을 훔쳤다. 내가 그 사실을 분명히 아는데도 그는

80) Merezhkovsky 1. c. p. 237.
81) 프란체스코 스포르차의 기마상.

자백하지 않았다."(여백에는 4리라라고 적혀 있다.)

그 아이의 비행에 관한 기록은 이런 식으로 계속되다가 지출을 계산한 것으로 끝을 맺는다.

"첫해에는 외투 한 벌 2리라, 셔츠 여섯 벌 4리라, 재킷 세 벌 6리라, 긴 양말 네 짝 7리라 등."[82]

전기 작가들은 자신들의 영웅인 레오나르도의 정신생활이 지니고 있는 수수께끼를 사소한 약점이나 특이함에서 해결하려는 생각이 전혀 없다. 그래서 이 특이한 계산서들이 제자들에 대한 스승의 자상함이나 관용을 나타내주는 것으로 보았다. 설명이 필요한 것은 레오나르도의 행동이 아니라 바로 이런 증거들을 남겼다는 사실을 전기 작가들은 잊고 있다. 자신이 선하다는 증거를 우리에게 남길리 만무하기 때문에, 이런 것을 쓰게 만든 다른 정서적 동기를 가정해보아야만 한다. 이러한 동기가 무엇인지 추정해보는 것은 쉬운 일이 아니다. 그런데 제자들의 옷가지와 그 비슷한 다른 것들에 대

82) 전문은 M. Herzfeld, 1. c. p. 45를 보라.

한 이 특이하고 꼼꼼한 기록의 의미를 환하게 밝혀주는 또 다른 계산서가 레오나르도의 기록들 중에서 발견되지 않았다면, 그 동기를 추측조차 하지 못했을 것이다.

카테리나의 장례비	27 플로린(florins)
왁스 2파운드	18 ″
십자가 운반, 세우는 데	12 ″
영구차	4 ″
상여꾼	8 ″
신부 4명, 수사 4명	20 ″
타종	2 ″
매장꾼	16 ″
관청 허가비	1 ″
합계	108 ″

이전의 지출;

의사 부르는 데	4 플로린
설탕과 양초	12 ″
합계	16 ″
총합계	124 플로린[83]

소설가 메레츠코프스키는 카테리나가 누구였는가를 말해줄 수 있는 유일한 인물이다. 다른 두 개의 짧은 기록을 보고서 그는 다음과 같이 결론지었다.

"빈치(Vinci)의 가난한 농부인 레오나르도의 친어머니가 1493년에 마흔 한 살 먹은 아들을 보러 밀라노에 왔다가 거기서 병이 났다. 레오나르도는 어머니를 병원에 입원시켰으나 죽고 말았다. 어머니가 죽자 레오나르도는 이처럼 값비싼 장례식을 치렀다."[84]

심리학을 아는 소설가의 이러한 해석은 확인할 길이 없지만 많은 개연성을 내포하고 있다. 그리고 우리가 레오나르도의 정서적인 행동에 대해 알고 있는 모든 것들과도 상당히 일치하고 있어서 이 해석을 옳은 것으로 받아들이지 않을 수 없다. 레오나르도는 자신

83) Merezhkovsky, Leonardo Da Vinci p. 372. 참조. 솔미의 책(p.104)에서는 이 계산서의 숫자가 상당히 다르게 적혀있다. 이는 레오나르도의 내밀한 삶에 대한 정보가 부정확하고 양도 아주 적다는 서글픈 증거이다. 가장 큰 문제는 계산서에 적힌 화폐단위 florin을 soldi로 바꾸었다는 것이다. 이 계산서의 florin은 옛날 금화 florin이 아니라 그 후에 쓰인 화폐 단위로서 1¼ lire 혹은 33⅓ soldi에 해당하는 것이다. 또한 솔미는 카테리나를 한때 레오나르도의 집을 돌보던 하녀라고 했다. 솔미의 이러한 두 가지 해석이 어디에 근거한 것인지 나로서는 알 길이 없다.

84) 카테리나는 1493년 7월 16일에 도착했다.

의 감정을 탐구활동에 복속시켜 감정의 자유로운 분출을 억제하는데 성공했으나, 그에게도 억압된 것이 더 이상 견디지 못하고 외부로 표출되는 경우들도 있었다. 한때 그토록 사랑했던 어머니의 죽음이 그 중 하나였다. 우리가 장례비에 관한 이 계산서에서 엿볼 수 있는 것은 – 거의 알아볼 수 없을 정도로 변형되었지만 – 어머니의 죽음을 슬퍼하는 감정의 표출이다. 우리는 어떻게 그러한 변형이 일어날 수 있는지 그저 놀랄 따름인데, 이 변형을 정상적인 정신적 과정의 관점으로는 이해할 수가 없다. 그러나 우리는 신경증, 특히 강박 신경증(compulsion neurosis)으로 알려진 비정상적인 조건들을 통해 이와 비슷한 메커니즘을 잘 알고 있다. 거기서는 보다 강렬한 감정의 표현이 사소한 일로까지, 때로는 어리석은 행동으로까지 바뀌는 것을 볼 수 있지만, 반대하는 힘들이 이 억압된 감정들의 표출을 저지하는데 성공했기 때문에 이 감정들은 아주 미미할 정도의 강도만을 지니고 있다. 무의식에 뿌리를 박고 있는 감정의 진정한 힘은 이렇듯 하찮은 행동을 통해 스스로를 표현할 수밖에 없는 강박 속에서 드러나지만, 의식은 그것을 인정하려 들지 않는다. 강박 신경증의 메커니즘을 유념해야만 우리는 어머니의 장례비용이 적힌 레오나르도의 계산서를 설명할 수 있다. 그는 무의식 속에서 여전히 어렸을 때처럼 에로틱하게 채색된 감정에 의해 어머니와 연결되어 있다. 유아기가 지나면서 나타난 이 사랑에 대한 억압에서

갈등이 일어났기 때문에 일기에는 어머니에 대해서 좀 다르고 더욱 기품 있고 기념비적인 것을 적을 수 없었다. 하지만 그는 이러한 신경증적 갈등과 모종의 타협을 할 수밖에 없었고, 이렇게 해서 일기 속에 계산서가 들어갔는데, 그것은 후세 사람들이 도무지 이해할 수 없는 것으로 남아버렸다.

장례비 지출 내역서에서 파악한 내용을 제자들 때문에 생긴 지출을 기록한 장부에 옮겨서 생각하는 것은 터무니없는 시도가 아니다. 레오나르도에게는 리비도적 감정의 하찮은 잔해들이 억압적으로 변형되어 표현되었기 때문에 우리는 이 지출 내역서에서 또 하나의 사례를 본 것이라고 말할 수 있다. 어린 시절 자신의 아름다운 바로 그 이미지인 어머니와 제자들은 그의 성적 대상들이었을 것이며 — 성적 억압이 그의 본성을 지배하는 한 그러한 규정들을 용납할 수 있을 것이다 — 그들을 위해 지출한 내역을 아주 꼼꼼히 기록해야 한다는 강박 관념은 자신의 불완전한 갈등이 기묘한 방식으로 드러난 결과일 것이다.

이것으로부터 우리는 레오나르도의 애정 어린 생활이 — 우리가 그 정신적 발달 과정을 드러냈던 것처럼 — 전형적인 동성애 유형에 속한다고 결론지을 수 있다. 그리고 이 동성애적 상황이 독수리 환상을 통해 나타난 것도 이해할 수 있다. 독수리 환상은 다름이 아

니라 그런 유형의 동성애에 대해 우리가 전에 확인한 적이 있는 바로 그것이었다. 그래서 우리는 그것을 다음과 같이 해석할 수 있다.

"어머니와의 이 에로틱한 관계를 통해 나는 동성애자가 되었다."[85]

85) 레오나르도의 억압된 리비도가 표현된 형태들, 즉 세세한 것들에 대한 취향과 돈에 대한 관심은 항문성애(Anal Eroticism)에서 유래하는 성격적 특징들에 속한다. 나의 논문 「성격과 항문성애 Character and Anal Erotism」(1908 b)를 참조. 그리고 A. A. 브릴의 Psychoanalysis, its Theories and Practical Applications, 제13장과 Anal Eroticism and Character, Saunders, Philadelphia.도 참조.

4.
「모나리자」, 「성 안나」, 「세례 요한」

우리는 아직도 레오나르도의 독수리 환상에 사로잡혀 있다. 분명히 성행위를 연상시키는 말들("그리고 그 꼬리로 내 입술을 여러 번 때렸다.")을 통해 레오나르도는 어머니와 아이 간의 에로틱한 관계를 강조한다. 특히 입 주위와 어머니(독수리)의 이러한 행동에 대한 강조를 서로 연결시켜 놓고 보면, 환상 속에 제 2차 기억 내용이 들어있다는 것을 쉽게 추론할 수 있다. 이것은 다음과 같이 해석할 수 있다.

"어머니는 내 입에 수도 없이 정열적인 입맞춤을 했다."

환상은 어머니의 젖을 빨고 입맞춤 당한 기억들로 이루어졌다.

선량한 기질 덕분에 예술가 레오나르도는 스스로에게조차 숨겨진 가장 비밀스런 정신적 감정을 자신의 작품을 통해서 표현할 수 있는 능력을 부여받았다. 이 작품들은 이 예술가와 아무런 관계도 없는 사람들에게 크나큰 영향을 주었지만, 그들은 이런 감동이 어디서 나오는 건지 도무지 설명할 수가 없었다. 레오나르도의 작품 속에는 과연 어린 시절의 강렬한 인상이 담긴 그의 기억을 입증해줄 만한 무엇이 없다는 게 가능할까? 사람들은 그것이 있을 것이라고 기대할 것이다. 하지만 어떤 예술가의 인상이 작품에 기여할 수 있기 전에 겪어야만 하는 심각한 변형을 고려한다면, 사람들은 확실한 뭔가를 보여줄 것이라는 기대를 대폭 누그러뜨려야만 할 것이다. 특히 레오나르도의 경우에는 그렇다.

레오나르도의 그림들을 생각해 본 사람은 누구나 모든 여주인공들의 입가에 맴도는 아주 매혹적이고도 기묘한 미소를 떠올릴 것이다. 그것은 양끝이 살짝 올라간 가늘고 긴 입술 위의 변치 않는 미소이다. 이 미소는 레오나르도의 특징이 되었고, 무엇보다도 '레오나르도 풍'(Leonardesque)이라 불리게 되었다.[86] 모나리자 (Florentine Mona Lisa del Giocondo)의 묘하게 아름다운 얼굴에 나

타난 미소는 그것을 보는 사람들에게 아주 강렬한 느낌을 주고, 심지어 당혹스럽게까지 한다. 이 미소는 해석이 필요하며, 온갖 종류의 해석들이 있었으나 만족할 만한 것은 하나도 없었다. 아나톨 그뤼에(Anatole Gruyer)는 다음과 같이 말했다.

"거의 4백 년 전부터 모나리자를 한동안 정신없이 바라본 사람들은 모두 당황스러워 했다."[87]

무터(Muther)[88]는 이렇게 말했다.

"보는 사람마다 이 미소가 지닌 악마적인 매력에 사로잡힌다. 때로는 우리에게 유혹의 미소를 던지는 것 같고, 때로는 영혼이 없는 차가운 시선으로 허공을 응시하는 것처럼 보이는 이 여인에 대해 수백 명의 시인과 작가들이 글을 남겼다. 하지만 아무도 이 여인의 미소가 지닌 수수께끼를 풀지 못했다. 아무

86) 미술 전문가라면 고대 그리스의 조각에서, 예를 들면 아이기나(Aegina) 섬에서 출토된 조각들의 고정된 야릇한 미소를 떠올릴 것이다. 또한 레오나르도의 스승 베로키오의 얼굴 묘사에서도 비슷한 점을 발견할 수 있을 것이다. 따라서 그들은 우리가 전개시킬 논리를 무작정 받아들이기에 불편해질 것이다. (이 글은 1919년에 덧붙여진 각주이다. ―옮긴이 주.)

87) 아나톨 그뤼에가 Seidlitz: Leonardo da Vinci, II Bd., p. 280.에서 인용한 것이다.

88) R. Muther, Geschichte der Malerei(회화의 역사, 1909), Bd. I, p. 314.

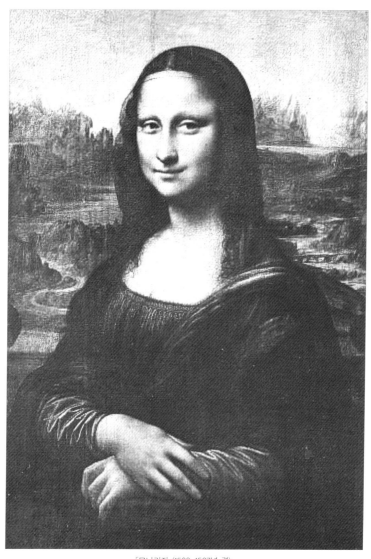

「모나리자」(1503~1507년 경).
배경은 엷은 안개가 덮인 듯한 효과를 주는 스푸마토(sfumato) 기법이 사용되었다.

도 이 여인이 품고 있는 생각의 깊이를 읽어내지 못했다. 풍경화에 이르기까지 모든 것들이 신비롭고 몽환적이며, 숨 막히는 관능에 부르르 떨리는 듯하다."

여러 비평가들은 모나리자의 미소 속에 서로 다른 두 가지 독특한 요소가 결합되어 있다고 여겼다. 그래서 아름다운 피렌체 여인의 표정이 지닌 특색에 남자에게는 낯설지만 여인의 성생활을 지배하는 두 가지 상반된 요소가 가장 완벽하게 표현되어 있음을 인정했다. 즉, 정숙함과 유혹, 가장 헌신적인 다정함과 끈질기게 타오르는 관능의 경솔함이 공존함을 인정한 것이다. 뮌츠(Müntz)[89]의 견해는 다음과 같다.

"모나리자가 거의 4세기 동안 그 여자 주위에 모여드는 찬미자들에게 던져왔던 불가해 하고 매혹적인 수수께끼가 무엇인지 사람들은 알고 있다. 어느 예술가도(아래는 피에르 드 코를레 Pierre de Corlay라는 가명으로 자신을 숨긴 한 섬세한 작가의 표현을 빌려온 것이다.) 여성성의 바로 그 본질을 이런 식으로 해

89) l. c. p. 417.

석해내지는 못했다. 다정함과 요염함, 정숙함과 은밀한 관능, 스스로를 붙들고 있는 마음, 사색에 빠진 듯한 머리, 스스로를 바라보면서도 내면의 빛 이외에는 아무것도 발산하지 않는 한 인격의 모든 신비를 표현해냈다."

이탈리아의 작가 안젤로 콘티(Angelo Conti)[90]는 루브르 박물관 (Louvre)에서 햇살 아래 빛나는 그 그림을 보고 다음과 같이 표현했다.

"그 부인은 여왕처럼 조용히 미소지었다. 그녀의 정복욕과 잔인함, 여성 본래의 모든 특성, 유혹해서 함정에 빠뜨리려는 의지, 상대를 속이는 매력, 잔인한 의도를 감추는 자상함 ― 이 모든 것들이 웃음짓는 베일 뒤로 나타났다가 사라지고 미소의 시(詩) 속으로 녹아든다. …… 선하고 사악하며, 잔인하고 자비로우며, 우아하고 음흉하게 …… 그녀는 웃고 있었다."

레오나르도는 「모나리자」를 그리는 데 4년이 걸렸다. 아마 1503년에서 1507년까지 작업을 한 것 같은데, 그가 50살 즈음 피렌체에

90) A. Conti: Leonardo pittore, Conferenze Fiorentine, l. c. p. 93.

앙브와즈의 '쿨로 뤼세'

서 두 번째 거주하던 시기였다. 바사리에 따르면, 그는 부인이 앉아 있는 동안 얼굴에 그 유명한 미소가 달아나지 않도록 그녀를 흥겹게 해주기 위해 온갖 수단을 동원했다고 한다. 당시 그의 붓이 캔버스 위에 재현해놓았던 온갖 우아함들 중 오늘날 남아있는 것은 극히 일부에 지나지 않는다. 그림을 그릴 당시에 그것은 예술이 성취할 수 있는 최고의 것으로 여겨졌다. 하지만 레오나르도 자신은 그것에 만족하지 않았던 것이 확실하다. 그래서 그림을 미완성이라고 선언한 뒤, 그림을 의뢰한 사람에게 전해주지 않고 프랑스로 가져갔

다. 거기서 후견인인 프랑스와 1세(Francis I)[91]가 그것을 매입하여 루브르 박물관에 기증했다.

　모나리자의 얼굴에 나타난 표정의 수수께끼는 그대로 남겨 두자. 그리고 그녀의 미소가 400여 년 동안 바라본 사람들 못지않게 화가 자신도 매혹시켰다는 의심할 여지 없는 사실에 주목하자. 그날 이후부터 그의 그림과 제자들의 그림 모두에 이 매혹적인 미소가 다시 나타난다. 「모나리자」는 초상화이기 때문에 레오나르도가 모델이 갖고 있지 않은 특징을 멋대로 덧붙였을 것이라고는 생각할 수 없다. 따라서 그는 자기의 모델에서 이런 미소를 발견한 뒤 그것에 완전히 매료당했으며, 이후 자유로운 상상력을 발휘해 모든 작품들에 미소를 부여했다고 생각할 수밖에 없다. 이러한 해석은 억지로 꾸며낸 것이 아니라, 예를 들면 콘스탄티노바

91)　1515년 왕좌에 오르자마자 이탈리아 정복을 꿈꾸며 원정에 나섰던 프랑스와 1세는 이탈리아 르네상스 문화에 대한 강렬한 인상과 레오나르도 다빈치의 명성을 듣고 프랑스로 초청했다. 1516년 5월, 64세 고령의 레오나르도는 수제자 멜치 Francesco de Melzi, 충복 살라이 Salaï 와 채식주의자인 그를 위한 요리사 마튀린느 Mathurine를 데리고 프랑스와 1세가 살던 앙브와즈 Amboise에 도착했다.
　　당시 20세의 젊은 프랑스와 1세는 자신이 어린 시절을 보냈던 왕궁 근처의 조그만 성 '클로 뤼세 Le Clos Lucé'를 레오나르도에게 하사하고 충분한 연급을 지급하여 작품에만 몰두할 수 있도록 배려했다. 왕이 매입한 세 점의 작품 「모나리자」, 「성 안나와 함께 있는 성모와 아기 예수」와 클로 뤼세에서 완성하는 「세례 요한」은 현재 '루브르 박물관'에서 전시되고 있다. ─옮긴이 주.

(Konstantinowa)[92]도 다음과 같은 식으로 표현했다.

"모나리자의 초상화에 오랜 기간 매달리면서, 이 거장은 여인의 얼굴이 지니고 있는 미묘한 표정에 깊은 교감을 느끼며 심취한 나머지 이 이 특징들을, 특히 신비스러운 미소와 특이한 눈빛을 그 후 그리거나 그리고 있는 모든 그림들에 그대로 옮겨놓았다. 모나리자의 특이한 얼굴 표정은 루브르 박물관에 있는 「세례 요한」이라는 그림에서도 느낄 수 있다. 하지만 무엇보다도 그것은 「성 안나와 함께 있는 성모와 아기 예수 Madonna and child with St. Anne」(줄여서 '성 안나')에 나오는 마리아의 얼굴 표정에서 명백히 읽을 수 있다."

그러나 이런 상황은 다른 식으로 일어날 수도 있다. 이 화가를 그 매력에서 벗어나지 못하도록 한 모나리자의 미소, 그 미소가 지닌 매력이 어디서 연유하는지 따져볼 필요는 여러 전기 작가들도 느끼고 있었다. 모나리자의 그림을 본 월터 페이터(Walter Pater)는 거기에 근대인의 모든 성적 체험이 구현되어 있다고 말하면서, 레오

92) l. c. p. 45.

나르도의 모든 작품들 속에서 끊임없이 어떤 불길한 느낌을 주는 '깊이를 알 수 없는 미소'에 대해 아주 예리하게 논했다. 그리고 그가 다음과 같이 선언했을 때 우리는 또 다른 길로 접어들게 된다.

> "더군다나 그 그림은 초상화다. 우리는 이 이미지가 어렸을 적부터 레오나르도의 꿈의 구조 속에서 스스로를 명백히 드러냈다는 것을 알 수 있다. 그리고 역사적 반증만 없다면, 우리는 이것이 마침내 찾아내 표현하게 된 그의 이상적인 여인이라고 생각할 수 있다."[93]

마리 헤르츠펠트도 다음과 같이 말했을 때 그와 뭔가 비슷한 말을 한 게 분명하다. 레오나르도는 「모나리자」에서 바로 자신을 만났고, 그렇기 때문에 그림 속에 자신의 본질 거의 전부를 투영시킬 수 있었는데,

> "그 그림의 특징들은 아주 오래 전부터 묘한 합일을 이루며 레오나르도의 영혼 속에 간직되어 있었다."[94]

93) W. Pater: The Renaissance, p. 124, The Macmillan Co.(1910).

94) M. Herzfeld: Leonardo da Vinci(1906), p. 88.

이것들이 시사하는 바를 명확히 해보자. 레오나르도는 그의 영혼 속에서 오랫동안 잠자고 있던 무엇을, 아마도 옛날의 기억을 일깨워주었기 때문에 모나리자의 미소에 매료되었다고 할 수 있다. 이 기억은 한번 일깨워지자 그에게서 떨어지지 않은 매우 의미심장한 것이었다. 그는 계속해서 이 기억을 새롭게 표현해야만 했다. 이 이미지가 어렸을 적부터 레오나르도의 꿈의 구조 속에서 스스로를 명백히 드러냈다는 것을 알 수 있다는 월터 페이터의 확신은 믿을 만하며, 액면 그대로 받아들일 만한 것 같다.

바사리는 「웃고 있는 여인들의 두상 Heads of laughing women」[95] 이 레오나르도의 첫 번째 예술적 시도라고 언급하고 있다. 그 말은 어떤 것을 증명하려고 한 것이 아니기 때문에 의심할 것이 전혀 없다. 쇼른(Schorn)의 번역[96]을 좀 더 자세히 보면 다음과 같다.

"젊었을 때 그는 진흙으로 웃고 있는 여인의 두상을 몇 개 빚은 다음 이를 석고로 재생해냈다. 그리고 어린아이들의 머리를 몇 개 만들었는데, 마치 스승의 손으로 빚은 것처럼 아름다웠다."

95) Scognamiglio, l. c. p. 32.
96) L. Schorn, Bd. III, 1843, p. 6.

이렇게 해서 우리는 그가 예술가적 생애를 두 종류의 대상을 그림으로써 시작했다는 것을 알았다. 이것들은 우리가 그의 독수리 환상에 대한 분석으로부터 추론한 두 종류의 성적 대상을 연상시킨다. 그 아름다운 아이들의 머리가 레오나르도의 어릴 적 자신의 재현이었다면, 웃고 있는 여인들은 어머니 카테리나의 재현이었다. 그리고 우리는 그가 잊어버리고 있던 신비스러운 미소의 소유자가 어머니였을 가능성에 무게를 두기 시작했다. 그는 모나리자(Florentine lady)에게서 그 미소를 다시 발견하자 한없이 매료당했던 것이다.[97]

시기적으로 모나리자와 가장 가까웠던 레오나르도의 그림은 루브르 박물관에 있는 소위 「성 안나와 두 사람 St. Anne with Two Others」, 즉 「성 안나와 함께 있는 성모와 아기 예수 St. Anne with the madonna and child」이다. 거기에 보면 레오나르도 풍의 미소가 두 여인의 얼굴에 아주 아름답게 그려져 있다. 레오나르도가 모나리자의 초상화를 그린 전후 언제 이 그림을 그렸는지는 알 수가 없다. 둘 다 수년간 계속된 것이고, 우리는 레오나르도가 그것들을

97) 메레츠코프스키도 똑같은 가정을 했으나 중요한 부분에서는 독수리 환상으로부터 끌어낸 우리의 결론과 본질적으로 다르다. 그러나 그 미소가 레오나르도 자신의 전유물이었다면, 그동안 벌써 다른 사람들도 이러저러한 언급을 했을 것이다.

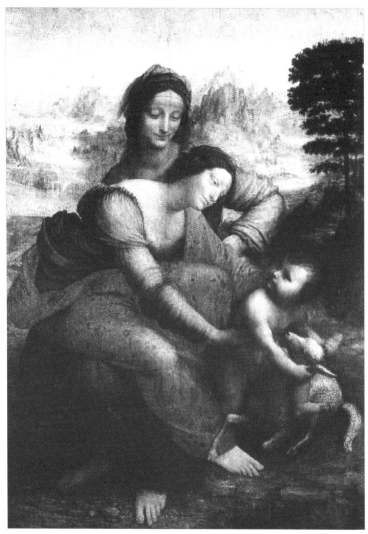

「성 안나 La Vierge, l'Enfant Jésus et Sainte Anne」(1503년경). 맨위가 마리아의 어머니 성 안나, 그리고 아기 예수를 양에 올라타지 못하게 떼어 놓는 마리아. 양은 예수가 십자가에 못 박혀 죽게 될 희생양의 상징이다.

동시에 그린 것이 아닌가 추정해볼 수 있을 따름이다.

그러나 모나리자의 표정에 완전히 몰입한 나머지 레오나르도가 자신의 환상에 입각해 「성 안나」를 그리도록 자극을 받았다면, 그것은 우리의 기대와 가장 잘 일치한다. 모나리자의 미소가 어머니에 대한 기억을 불러일으켰다면, 그는 즉시 모성을 찬미하는 작품을 만들어 귀부인에게서 발견한 그 미소를 어머니에게 되돌려 주려고 했을 것이라는 점을 우리는 자연스럽게 이해할 수 있기 때문이다. 그러므로 이제 우리는 모나리자에서 오늘날 루브르 박물관에 똑같이 걸려 있고, 모나리자 못지 않게 아름다운 이 두 번째 그림으로 관심을 돌려도 좋을 것이다.

성 안나와 딸 그리고 손자는 이탈리아 회화에서는 잘 다루지 않는 주제이다. 그럼에도 불구하고 레오나르도의 작품은 같은 주제를 다룬 다른 작가들의 작품들과는 꽤 거리가 있다. R. 무터[98]는 다음과 같이 말했다.

"한스 프리스(Hans Fries), 홀바인(the elder Holbein) 그리고 기

98) l. c. p. 309.

롤라모 데이 리브리(Girolamo dei Libri) 같은 대가들은 안나를 마리아 옆에 앉히고, 아이를 그들 사이에 둔다. 다른 화가들, 즉 야콥 코르넬리츠(Jacob Cornelisz)가 베를린에서 그린 그림에서는 「성 안나와 두 사람」이라고 할만한 스타일로 그렸다. 다시 말하면 성 안나가 작은 마리아를 팔에 안고 더 작은 아기 예수가 마리아의 무릎 위에 앉아 있는 모습으로 묘사했다."

레오나르도의 그림에서는 마리아가 어머니 안나의 무릎에 앉아 고개를 옆으로 숙인 채 아이를 향해 두 팔을 뻗고 있다. 아이는 어린 양과 놀고 있는데, 약간 거칠게 다루며 장난을 치는 것 같다. 엉덩이 근처에 걸쳐놓은 왼쪽 팔만 드러나 있는 할머니는 이 둘을 향해 행복에 겨운듯한 미소를 지으며 내려다보고 있다. 분명 세 인물의 구성이 그리 자연스럽지는 못하다. 하지만 그 두 여인의 입가에 띤 미소가 모나리자의 그림에 있는 것과 분명 똑같다고 하더라도 불길하고 신비스런 특징은 없다. 그것이 표현하는 것은 다름이 아니라 고요한 축복이다.[99]

99) A. Konstantinowa, l. c. "마리아는 모나리자의 신비스런 표정을 연상케 하는 미소를 지으며 자기의 사랑스러운 아이를 내려다 본다." 다른 곳에서 그녀는 마리아에 대해 이렇게 말하고 있다. "그녀의 얼굴에 모나리자의 미소가 감돌았다."

이 그림을 조금 깊이 들여다보면, 갑자기 레오나르도만이 이 그림을 그릴 수 있다는 느낌을 받는다. 마치 그만이 독수리 환상을 만들어낼 수 있는 것처럼 말이다. 이 그림에는 그의 어린 시절의 내력이 모두 담겨 있다. 그림의 세세한 부분들은 레오나르도가 살면서 받았던 가장 개인적인 인상들로 설명이 가능하다. 그는 아버지의 집에서 자상한 계모 돈나 알비에라 뿐만 아니라 그의 아버지의 어머니인 할머니 모나 루치아(Monna Lucia)도 만났다. 그녀는 보통 할머니들처럼 그에게 자상하게 대해준 것으로 짐작된다. 이러한 환경은 그에게 어머니와 할머니의 보살핌을 받던 어린 시절을 표현하는데 필요한 점들을 제공해주었음이 틀림없다. 이 그림의 눈이 띠는 또 다른 묘사는 여전히 더 큰 의미를 지니는 것으로 추정된다. 마리아의 어머니이자 아이의 할머니인 안나는 지긋한 여인이었음이 분명하지만, 여기서는 성모 마리아보다 약간 더 성숙하고 엄숙하게 그려져 있으며, 아직도 시들지 않은 아름다움을 지닌 젊은 여인으로 그려져 있다. 사실 레오나르도는 그림 속의 아이에게 두 명의 어머니를 갖게 했다. 한 어머니는 팔을 뻗혀 아이를 붙들고 있고 다른 어머니는 그 뒤에 있는데, 두 명 모두 행복에 겨운 어머니의 미소를 띠고 있다. 이렇듯 특이한 그림은 작가들을 놀라게 했다. 예를 들면 R. 무터는 레오나르도가 주름진 늙은이를 그릴 마음이 없었고, 그래서 안나도 밝고 아름다운 여인으로 묘사했다고 믿는다. 하

지만 우리가 이런 설명에 만족할 수 있는지는 의문이다. 다른 작가들은 대체로 어머니와 딸의 나이가 비슷하다는 것을 부정하기도 했다.[100] 그러나 성 안나를 젊게 보인다는 인상이 그림 자체에서 풍기는 것이지, 의도적으로 만들어진 이미지가 아니라는 사실을 입증하기 위한 것이라면, R. 무터의 불확실한 설명으로도 충분하다.

레오나르도의 어린 시절은 이 그림 못지않게 아주 특이했는데, 그에게도 두 어머니가 있었다. 첫째는 그가 세 살에서 다섯 살 사이에 헤어진 친어머니 카테리나였고, 다음은 젊고 자상한 계모이자 아버지의 정식 부인 돈나 알비에라였다. 이러한 사실과 위에서 언급한(어머니와 할머니가 있는) 사실 두 가지를 하나로 응축시킴으로써 '성 안나와 함께 있는 성모 마리아와 아기 예수'의 계획은 레오나르도 내면에서 스스로 형상화된 것이다. 그림에서 소년과 멀리 떨어져 있는 어머니의 형상, 즉 할머니는 외관상으로나 소년과의 공간적 관계로 보아 친어머니 카테리나와 일치한다. 사실 레오나르도는 한때 사랑했으나 자기보다 신분이 높은 경쟁자에게 아들을 양보해야만 했던 불행한 여인으로서 느꼈을 시기를 성 안나의 행복에 겨

100) v. Seidlitz, l. c. Bd. II, p. 274.를 참조.

운 미소를 통해 부인하고 감추었던 것 같다.[101]

이처럼 모나리자의 미소는 아주 어렸을 적 어머니에 대한 기억을 성인이 된 그에게 일깨워준 것이라는 우리의 생각을 또 다른 작품에서도 확인했다. 이때부터 이탈리아 화가들이 그린 성모와 귀부인들은 ― 그림을 그리고, 탐구하고, 괴로워하는 운명에 처했던 훌륭한 아들을 낳아준 ― 가난한 농촌 소녀 카테리나가 겸손하게 머리를 숙인 채 묘하고도 행복에 겨운 미소를 짓는 모습으로 그려졌다.

레오나르도가 모나리자의 얼굴에서 미소가 지닌 무한한 애정의 약속과 동시에 불길한 위협(월터 페이터의 말에 따르면)을 예고하는 이중의 의미를 재현하는 데 성공했다면, 이 그림 역시 그의 어릴 적 기억의 내용에 충실했다고 볼 수 있다. 어머니의 사랑은 그에게

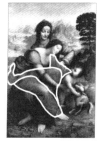

101) 스위스 루터교 성직자 출신의 심리학자 오스카 피스터(Oscar Pfister, 1873-1956)는 루브르에 있는 이 그림에서 아주 특이한 점을 찾아내 「정상인의 암호, 암호 문서와 무의식적 그림퀴즈 Kryptolalie, Kryptographie, und unbewusstes Vexierbild bei Normalen」(1913)라는 논문에 발표했는데, 완전히 수긍할 수는 없지만, 무척 흥미로운 발견이다. 그는 아주 불가해하게 묘사되어 있는 마리아의 옷에서 독수리 형상을 찾아내, 이를 무의식적인 숨은그림찾기 같은 것이라고 해석했다…… (이하 생략; 이 각주는 1919년 프로이트가 추가한 것이다. ―옮긴이 주.)

숙명적이었고, 그의 운명과 다가올 삶의 시련을 결정지었기 때문이다. 독수리 환상이 암시하는 격렬한 애무는 너무나 자연스러운 것일 뿐이다. 불쌍하게 버림받은 어머니는 자신이 받은 모든 애정에 대한 추억과 더 받기를 원했던 애정에 대한 모든 갈망을 모성애를 통해 발산해야만 했기 때문이다. 그녀는 남편 없는 자신을 달래야 했을 뿐만 아니라 사랑이 필요한 아비 없는 자식을 달래기 위해서도 그랬다. 모든 불행한 어머니들이 그렇듯이, 그녀는 자기의 어린 아들을 남편 대신으로 여겼고, 그래서 성에 너무 조숙해진 아이는 자신의 남성 성의 일부를 박탈당하고 말았다. 젖을 먹이고 돌보는 아기에 대한 어머니의 사랑은 나중에 자란 아이들에 쏟는 애정보다 훨씬 더 깊다. 그것은 완벽한 만족을 주는 애정 관계의 본성인데, 모든 정신적 바람을 이루어 줄 뿐만 아니라 육체적 욕구도 충족시켜준다. 그것이 인간이 얻을 수 있는 행복의 한 형태인 까닭은 오랫동안 억압되어 있어서 도착적이라고 할만한 욕구 충동마저 비난을 받지 않고 충족시킬 수 있다는 가능성 때문이다.[102] 가장 행복한 신혼 시절에서도 아버지는 아기가, 특히 아들인 아기가 자신의 경쟁자임을 느끼고, 여기서부터 아내가 사랑하는 아이에 대한 적개심이

102) Freud, Three Contributions to the Theory of Sex, translated by A. A. Brill, 2nd edition, 1916, Monograph series를 참조.

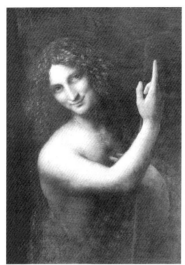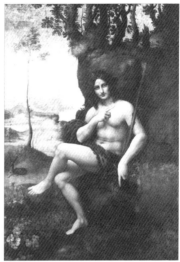

「세례 요한」과 「바쿠스」

무의식 속에 깊이 뿌리박히게 된다. 인생의 절정기에 레오나르도는 그 옛날 어머니가 애무할 때 그녀의 입가에 맴돌던 축복과 환희의 미소를 다시 만났으나, 그는 오래전부터 여인들의 입술로부터 그러한 애무를 다시 바라지 못하는 금기(inhibition) 상태에 있었다.

그러나 그는 화가가 되었고, 그래서 붓으로 그 미소를 재현해내려고 애썼으며, 「레다」, 「세례 요한」 그리고 「바쿠스」 등을 비롯한 모든 그림들 속에 그것을 ─ 자신이 직접 그렸든, 아니면 자신의 지도하에 제자들을 시켰든 ─ 집어넣었다. 특히 「세례 요한」과 「바쿠

스」는 동일한 유형의 변형이다. 무터(Muther, 1969. 1. 314)는 다음과 같이 말한다.

> "레오나르도는 성경에 나오는 메뚜기 먹는 자(the locust eater, 세례 요한)를 입술에 신비스런 미소를 머금은 채 다리를 꼬고 앉아 우리에게 혼란스러운 시선을 보내는 바쿠스로, 아폴론으로 변신시켰다."

이 그림들은 감히 꿰뚫어 볼 수 없는 비밀 속에 신비함을 불어넣어 준다. 사람들은 기껏해야 이 그림들이 레오나르도의 초기 작품들과 어떤 연관성이 있는지 따져볼 수 있을 뿐이다. 이 인물들도 양성체이지만 독수리 환상에서 거론한 자웅동체의 의미와는 다르다. 그들은 모두 부드러운 여성성을 지니고 있고 여성의 맵시를 갖춘 미소년들이다. 그들은 눈을 아래로 깔지 않고 기이하게도 의기양양한 눈길로 앞을 바라보고 있다. 마치 침묵을 지켜야만 하는 어떤 비밀을 간직한 크나큰 행복에 대해 알고 있는 듯이 말이다. 친숙하고 황홀한 그 미소를 보면 우리는 그것이 사랑의 비밀이라는 것을 추측하게 된다. 레오나르도는 이러한 형태로 불행했던 성생활을 부정하고 예술적으로 극복할 수 있었으며, 어머니에게 매혹된 아이의 욕망이 남성성과 여성성의 축복받은 결합 속에서 충족되는 장면을 묘사한 것이다.

5.
레오나르도 다 빈치의 노트

레오나르도의 노트에 적혀있는 메모를 보면 내용의 중요
성과 사소한 형식상의 실수 때문에 독자들의 관심을 끄는 곳이 있
다. 1504년 7월에 그는 다음과 같이 기록했다.

"Adi 9 Luglio, 1504, mercoledi, a ore 7 mori Ser Piero da
Vinci notalio al palazzo del Potestà, mio padre, a ore 7. Era
d'età d'anni 80, lasciò 10 figlioli maschi e 2 feminine."

"1504년 7월 9일 수요일 7시, 퍼테스타 궁의 공증인인 나의 아
버지 피에로 다 빈치(Ser Piero da Vinci)가 돌아가셨다. 7시에.

나이는 80세, 10명의 아들과 2명의 딸을 남기셨다."[103]

우리가 보는 대로 메모는 아버지의 죽음에 관한 것이다. 거기에 조그만 실수란 7시라는 것을 두 번 반복해서 썼다는 것이다. 마치 레오나르도가 문장 처음에 이미 쓴 것을 끝에 잊어버린 것 같았다. 다른 사람들에게는 단지 사소한 부분이지만 정신분석학자에게는 주의를 끌 만한 것이었다. 아마도 그다른 사람들은 그것을 알지도 못했을 것이며, 지적을 해주어도 "그것은 방심하거나 충격을 받으면 누구에게나 있을 수 있는 일이다."라고 말했을 것이다.

그러나 정신분석학자는 달리 생각한다. 숨겨진 정신과정을 나타내는 것이라면 그에게 사소한 것이란 하나도 없다. 그는 잊어버린 것 혹은 반복의 경우가 아주 의미 있다는 것을, 따라서 '방심'(absent-mindedness)이라는 것이 숨겨져 있는 어떤 감정들을 드러낼 수 있게 해준다면 그것을 고맙게 여겨야 한다는 사실을 오래전부터 알고 있었다.

103) "On the 9th of July, 1504, Wednesday at 7 o'clock died Ser Piero da Vinci, notary at the palace of the Podesta, my father, at 7 o'clock. He was 80 years old, left 10 sons and 2 daughters."(E. Müntz, l. c. p. 13.)

어머니의 장례비 내역과 제자들의 지출청구서처럼, 이 메모 역시 그의 애정을 억누르는 데 실패한 것이며, 또 오랫동안 숨겨져 있던 감정이 부득이하게 왜곡된 형태로 표현된 경우라고 말할 수 있다. 그 형식까지 비슷하다. 심지어 지나치게 세세한 것과 수치에 대한 과도한 집착도 마찬가지다.[104]

이러한 반복을 우리는 보속증(保續症, perseveration)[105]이라고 부른다. 그것은 정서의 강도를 보여주는 탁월한 수단이다. 이를테면 단테(A. Dante)의 『신곡』 중 '천국편 paradiso'에서 성 베드로(St. Peter)가 지상의 무자격 대리인에게 퍼붓는 저주를 생각나게 한다.

"Quegli ch'usurpa in terra il luogo mio,

Il luogo mio, il luogo mio, che vaca

Nella presenza del Figliuol di Dio,

Fatto ha del cimiterio mio cloaca."[106]

104) 나는 레오나르도가 메모에 아버지의 나이를 77세가 아니라 80세로 기록한 더 큰 오류를 넘어가려고 한다.

105) 어떤 새로운 동작을 하려고 노력하는데도 불구하고 반복적으로 같은 동작을 하는 것을 말하는데, 언어 상의 보속증이 가장 많다. —옮긴이 주.

106) 하느님의 아들과 함께 있어 비게 된 내 자리를, 내 자리를, 지상에서 찬탈해간 자가 나의 무덤을 시궁창으로 만드는구나." Canto ⅩⅩⅦ, 22-25.

단테의 『신곡』 중 '천국편' 제 27곡(Canto ⅩⅩⅦ)의 목판화(1596)와 귀스타브 도레의 정밀 목판화(1866)

레오나르도가 감정을 억누르지 않았다면, 일기에는 아마도 다음과 같이 적혀 있을지도 모른다.

"오늘 7시에 나의 아버지, 세르 피에로 다 빈치가 돌아가셨다. 나의 가엾은 아버지!"

그러나 보속증을 통해 하나도 중요하지 않은 사망 시각을 강조함으로써 메모에서 묻어나야 할 비장함이 완전히 사라져 버렸다. 그러므로 여기에 숨기고 억눌러야 할 뭔가가 있는지 한번 알아보기로 하자.

아버지는 공중인이자 공중인의 자손으로, 아주 정력적으로 부귀를 얻은 사람이었다. 그는 네 번 결혼했는데, 먼저 두 부인은 아이가 없이 죽었다. 그에게 첫 번째 합법적인 아들이 생긴 것은 1476년 세 번째 부인에게서였다. 그때는 레오나르도가 스물네 살이었고, 이미 아버지 집에서 베로키오 선생의 화실로 거처를 옮긴 후였다. 네 번째이자 마지막 부인은 그가 벌써 50세가 되어서 얻었는데, 아들 아홉과 딸 둘을 두었다.[107]

레오나르도의 성 심리 발달에 그의 아버지가 중요한 영향을 끼쳤던 것은 분명하다. 그리고 아주 어렸을 적 아버지가 없었다는 부정적인 측면에서뿐만 아니라 소년기 후반 아버지가 있었을 때도 직접적으로 영향을 주었다. 어머니를 갈망하는 아이로서 그는 자신을 아버지의 자리에 앉히려 하지 않을 수 없어서 환상 속에서나마 아버지와 자기를 동일시해버린다. 그리고 후에는 그에게 승리를 거두는 것을 일생의 과제로 삼는다. 레오나르도는 다섯 살이 되기 전에 아버지 집으로 들어갔고, 젊은 계모 알비에라는 그의 마음 속에 친어머니 자리를 대신 차지했음이 분명하다. 그리고 그는―정상적

107) 레오나르도가 이 부분에서도 그의 형제자매의 수를 잘못 적어 넣은 것 같은데, 이는 정확성을 기하려는 평소 태도와는 완전히 대조적이다.

인 것이긴 하지만—아버지와 경쟁 관계에 돌입했을 것이다. 알다시 피 동성애의 선택은 사춘기 즈음에 결정되기 때문이다. 레오나르도 가 이러한 동성애를 선택했을 때 자신을 아버지와 동일시하는 것은 성적 생활에서는 아무런 의미를 지니지 못했지만, 성적 활동과 무 관한 다른 영역에서는 계속되었다.

우리가 알기로 레오나르도는 화려하고 멋진 옷을 좋아했고, 하인들을 거느렸으며, 여러 마리의 말을 길렀다. 하지만 바사리 (Vasari)에 따르면, 그는 "가진 것이 거의 없었고 일도 별로 안 했다." 이렇듯 특이한 취향을 전적으로 그의 미적 감각 탓으로만 돌려서 는 안된다. 우리는 그것들도 아버지를 모방하고 능가하려는 충동이 라는 사실을 알고 있다. 그의 아버지는 가난한 시골 처녀(친어머니) 에게 훌륭한 신사로 등장했었다. 따라서 그 아들도 훌륭한 신사 노 릇을 하기 위해, 즉 '헤로데보다 더 헤로데가 되기 위해(to out-herod Herod)',[108] 그리고 아버지에게 진정한 귀족이 어떤 것인가를 보여주 기 위해 늘 박차를 가했다.

108) 셰익스피어의 『햄릿』 제 3막 2장에 나오는 구절인데, 그는 갈릴리 총독이었고 유다왕국의 통 치자였으며 말년에는 폭군이었다. '헤로데보다 더 헤로데가 되기 위해'라는 말은 원래 '포악한 점에서 헤롯 왕을 능가하다'라는 뜻이다. —옮긴이 주.

창조하는 예술가라면 자신의 작품을 분명히 아버지처럼 생각할 것이다. 그런데 레오나르도는 자신을 아버지와 동일시하는 바람에 예술작품에 치명적인 결과를 낳았다. 그는 작품들을 창조하고는 마치 그의 아버지가 그를 낳고 돌보지 않았듯이 더 이상 신경을 쓰지 않았다. 그의 아버지는 나중에 그에게 관심을 쏟았지만, 이러한 강박충동에 아무런 변화도 줄 수 없었다. 이러한 억압은 아주 어릴 적의 인상에서 비롯된 것이고, 무의식 속에 억압되어 남아있는 것은 이후의 경험으로도 교정되지 않기 때문이다.

르네상스 시대에 – 그 훨씬 후에도 – 모든 예술가들은 후원자 역할을 할 수 있는 귀족 계급이 필요했다. 이 후원자(patron)는 예술가에게 작품을 주문하면서, 그의 운명까지 전적으로 거머쥐고 있었다. 레오나르도는 로도비코 스포르자를 후원자로 삼았는데, 일 모로(Il Moro)라고도 불리는 그는 야심만만하고 과시욕이 강하며 외교에 능했지만, 변덕스럽고 믿을 수 없는 성격을 지닌 인간이었다. 밀라노에 있는 그의 저택에서 레오나르도는 생애에서 가장 빛나는 시절을 보냈다. 그의 밑에 있으면서 레오나르도의 창조적 활동은 끝없이 펼쳐졌다. 「최후의 만찬」과 「프란체스코 스포르차 기마상 the equestrian statue of Francesco Sforza」이 바로 이를 입증해주고 있다. 레오나르도는 모로가 재난을 당하기 전에 밀라노를 떠났는

데, 그는 프랑스의 감옥에서 죄수로 죽었다. 자신의 후원자가 운명했다는 소식이 레오나르도에게 전해지자, 그는 일기에 다음과 같이 기록했다.

"공작은 자신의 지위와 재산 그리고 자유를 잃었다. 그가 시작한 일은 스스로 아무것도 이루지 못했다."[109]

여기서 주목할 만하고 또 확실히 의미심장한 것은 후세 사람들이 그에게 던질 비난을 그가 자신의 후원자에게 똑같이 했다는 점이다. 마치 자신의 작품들을 미완성인 채 남겨둔 것에 대해 책임을 아버지 급인 누군가에게 돌리려는 듯이 보였다. 사실상 그가 공작에 대해 한 말은 틀린 게 아니었다,

그러나 아버지에 대한 모방이 예술가로서의 레오나르도에게 해를 끼쳤다면, 어린 시절 아버지에게 대한 반항은 탐구자로서 예술가 못지 않은 위대한 업적을 이루게 해준 결정적인 요인이었다. 메레츠코프스키의 훌륭한 비유에 따르면 다음과 같다.

109) Quoted by Von Seidlitz, l.c. II (1909) p. 270.

"그는 남들이 아직 자고 있을 때, 어둠 속에서 혼자 너무 일찍 일어난 것 같았다."[110]

그는 모든 독립적인 연구야말로 정당한 것이라며 다음과 같이 대담하게 자기 견해를 피력했다. "견해차가 있을 때 권위에 의지하는 사람은 이성으로 보다는 기억으로 연구하라."[111] 이렇게 해서 그는 최초의 근대 자연철학자가 되었고, 그의 용기는 풍부한 지식과 착상들로 보상받았다. 그래서 그는 그리스 이후 자신의 관찰과 판단에 따라 자연의 비밀을 탐구한 최초의 인물이 되었다. 하지만 그가 권위를 무시하고 '고대인들'에 대한 모방을 거부해야 한다고 가르친 것은, 또 모든 지혜의 원천인 자연에 대한 연구를 끊임없이 들먹인 것은 – 세상을 경이롭게 관찰하던 어린 소년에게 이미 배어 있던 – 인간이 이룰 수 있는 최고 단계의 승화를 반복해서 말하는 것일 뿐이다. 과학적 추상을 개인의 구체적인 경험으로 재해석한다면, '고대인들'과 권위는 그저 아버지와 일치된다고 말할 수 있으며, 자연은 다시 그를 길러준 자상한 어머니가 된다. 옛날이나 오늘날이나 대부분의 인간들은 어떤 권위에 대한 욕구가 절실하기 때문에

110) 메레츠코프스키, 『레오나르도 다 빈치』(1903), p.348. 참조.
111) Solmi, Conf. fior, (1910) p. 13[Codex Atlanticus, F. 76r. a]

그 권위가 위협을 받으면 그들의 세계는 흔들리고 만다. 하지만 레오나르도만은 그러한 도움없이 존재할 수 있었다. 그러나 인생의 초반에 아버지를 빼앗기지 않았다면 그러지 못했을 것이다. 훗날 그의 대담하고 독립적인 과학탐구는 유년기의 성적 탐구가 아버지에 의해 금지당하지 않았다는 것을 전제로 하고 있다. 그리고 이같은 독립적인 과학 정신은 성적 요소를 배제한 채 지속되었다.

레오나르도처럼 어릴 때부터 아버지의 위협에서 벗어나 훗날 과학적 탐구를 하면서 권위의 족쇄를 벗어던진 인물이 신자로 남아 있으면서 교조적인 종교를 떨쳐버릴 수 없었다는 것은 우리의 기대에 크게 어긋난다. 정신분석학은 아버지 콤플렉스(father-complex)와 신에 대한 믿음 사이에 밀접한 관련이 있다는 것을 가르쳐 주고 있으며, 젊은이들이 아버지의 권위가 무너지자마자 어떻게 종교적 믿음도 사라지는 지를 일상을 통해서 보여주고 있다. 그래서 우리는 종교적 욕구의 근원이 부모 콤플렉스(parental-complex)에 있음을 알 수 있다. 전능하고 공정한 신, 그리고 자상한 자연은 아버지와 어머니의 위대한 승화로 나타나든지, 아니면 차라리 어린 시절 부모에 대해 품고 있던 상(像)의 재현과 복원으로 나타난다. 생물학적으로 종교의 근원은 어린아이들이 오랫동안 힘이 없어 도움이 필요한 시기로까지 거슬러 올라간다. 그리고 훗날 성장하여 인생의

위대한 힘에 직면하여 자신이 얼마나 나약하고 고독한 존재인가를 깨달을 때, 그는 어린 시절에 그랬던 것처럼 자신의 입장을 인식하고, 유년기를 보호해 주던 힘들을 퇴행적으로 복원시킴으로써 좌절감을 부정하려고 한다.

　레오나르도의 삶이 종교적 믿음에 대한 이러한 생각을 잘못된 것으로 보이게 하지는 않는 것 같다. 그가 종교가 없다는 이유로, 당시에는 같은 말이지만 기독교를 배척한다는 이유로 그를 고발한 일은 이미 그가 살아 있을 때에도 있었다. 그것은 바사리의 초판(1550) 전기에도 명백히 기록되어 있다.[112] 하지만 제2판(1568)에서는 이런 내용을 빼버렸다. 당시 종교적인 문제에 아주 민감했던 점을 고려하면, 레오나르도가 왜 메모에 기독교에 대한 입장을 직접 표명하지 않았는지를 충분히 이해할 수 있다. 하지만 탐구자로서 그는 성경에 나오는 창조론에 끌려가지 않았다. 이를테면 그는 세계적인 대홍수(노아의 대홍수)의 가능성을 반박했으며, 또 지질학에서는 현대의 탐구자들처럼 십만 년 단위로 지구의 나이를 계산했다. 그의 '예언들' 중에는 독실한 신자의 민감한 감정을 상하게 하는 언급

112)　Müntz, l. c,, La Religion de Leonardo(1899), p. 292,

들이 들어있다. 예를 들면 '성자들의 상(像)에 대한 경배에 대하여'를 보면 다음과 같다.

"사람들은 아무것도 지각하지 못하는 자에게, 눈이 있으나 보지 못하는 자에게 말을 건다. 그들에게 말을 걸어도 아무 대답도 듣지 못할 것이다. 그들은 귀가 있으나 듣지 못하는 자를 숭상한다. 그들은 보지도 못하는 자들을 위해 등불을 켠다.[113]

또 '성 금요일(부활절 전 금요일)의 애도에 대하여'에서는 이렇게 말했다.

"유럽 각지에 있는 수많은 사람들이 동방에서 죽은 한 남자의 죽음을 애도할 것이다."[114]

레오나르도의 예술은 성인들의 그림에서 종교와 연관된 마지막 잔재를 제거하고, 그들을 인간의 형상으로 표현함으로써 인간의 위대하고 아름다운 감정을 묘사했다는 주장이 있었다. R. 무터는 퇴폐

113) Herzfeld, p. 292.
114) Ibid. p. 297.

적 감정을 극복하면서도 인간에게 관능성과 기쁨을 누릴 권리를 되돌려 준 그를 칭찬했다. 레오나르도가 자연의 위대한 수수께끼를 헤아리는 데 열중했음을 보여주는 메모들에는 그가 이 모든 놀라운 비밀들의 궁극적 원인인 창조자를 찬미하는 표현들이 없는 건 아니다. 하지만 그가 이 신의 권능과 어떤 개인적인 관계를 유지하려고 했다는 표식은 아무 데도 없다. 말년의 심오한 지혜가 담겨있는 대목에는 스스로가 자연의 법칙들에 순종하고, 신의 자비나 은총에서 그 어떤 위안도 바라지 않는 인간의 체념이 숨 쉬고 있다. 레오나르도가 교조적이고 개인적인 종교를 멀리했으며, 탐구작업을 통해서 기독교적 세계관과 멀리 떨어져 있었다는 것은 의심의 여지가 거의 없다.

아이들의 정신생활의 발달에 관해 앞에서 언급한 관점에서 보면, 레오나르도의 경우도 마찬가지로. 어린 시절의 탐구는 우선 성에 대한 문제에 쏠려있었다는 것이 분명해진다. 하지만 그는 스스로 투명한 장막을 통해 우리에게 그 사실을 드러내 주고 있다. 그는 자신의 충동을 독수리 환상에 대한 탐구와 연결시켰으며, 새의 비상 문제는 특별하게 연루된 운명을 통해 자신에게 주어진 일인 것처럼 강조하고 있다. 새의 비상에 대해 다루고 있는 메모들에서 아주 모호하고 예언처럼 들리는 대목은 스스로 새의 비행술을 모방할 수 있다는 욕망에 집착하도록 해준 관심이 얼마나 컸는지를 여실히 보여준다.

"인간 새가 자신의 첫 비행을 시도하여 온 세상을 경이로움으로 가득 채울 것이다. 그러면 모든 책들이 그 명성을 기릴 것이고, 그것이 날아오른 둥지는 영원한 영광을 얻을 것이다."[115]

아마도 자신은 언젠가 하늘을 날 수 있기를 바랐던 것 같다. 우리는 인간의 꿈이 소원성취라는 사실을 통해서, 이러한 소망의 충족을 기대하는 것이 얼마나 큰 행복인지를 알 수 있다.

하지만 그토록 많은 사람들이 왜 날 수 있다는 꿈을 꾸는가. 이에 대해 정신분석학은 꿈 속에서 난다는 것 혹은 새가 된다는 것은 다른 소망의 위장(disguise)일 뿐이라는 것이다. 이 소망은 하나 이상의 언어와 사물의 연결고리를 통해 알 수 있다. 호기심 많은 아이들이 황새 같은 큰 새가 아기를 물고 온다고 말할 때, 혹은 옛날 사람들이 날개 달린 남근상을 만들었을 때, 혹은 일반적으로 남자의 성행위를 'vögeln'(교미하다, Vogel은 새)이라는 독일어로 표현할 때, 혹은 남자의 성기를 실제로 이탈리아어로 'L'uccello'(새)라고 부를 때, 이 모든 것들은 꿈에서 나타난 날 수 있으리라는 소망이 단

115) After Herzfeld(1906, 32)

지 성적 만족 능력에 대한 동경의 표현이라는 것을 보여주는 몇 가지 단편들일 뿐이다.[116]

문제는 아주 어린 시절의 소망이다. 어른이 되어 자신의 어린 시절을 회상할 때, 그것은 그에게 행복한 시절로 기억된다. 그때는 순간순간 즐거웠고 어떤 소망 없이도 앞날을 내다보았다. 이런 이유로 어른들은 아이들을 부러워하는 것이다. 하지만 아이들 스스로가 좀 더 일찍 어린 시절에 대해 우리에게 알려줄 수만 있다면 그들은 아마 다른 이야기를 해주었을 것이다. 어린 시절은 우리가 훗날 왜곡하는 것처럼 행복하고 목가적인 것 같지 않다. 오히려 아이들은 어린 시절 내내 얼른 커서 어른을 모방하고자 하는 욕망에 시달린다. 이 욕망은 이들이 하는 모든 놀이의 동기가 된다. 성적 탐구 시기를 거치면서 아이들은 신기하지만 아직은 그리 중요하지 않은 영역에서 어른은 어떤 경이로운 것을 알고 있다는 느낌을 받으면, 그리고 자기들에게는 아는 것과 하는 것이 금지되어 있다는 것을 알면, 그것을 알고 싶은 강렬한 욕망에 사로잡힌다. 그리고 하늘을 나는

116) 이것은 Paul Federn(1914)과 정신분석학과는 별로 관계가 없는 노르웨이 과학자 Mourly Vold(1912)의 연구에 의한 것이다. 그리고 The Interpretation of Dreams(1900 a) Standard Ed. 5, p.394. 참조. (이 각주는 1919년에 추가된 것이다. —옮긴이 주.)

형태로 그 소망을 꿈꾸거나, 훗날 나는 꿈을 꿀 수 있도록 이 욕망을 위장할 준비를 한다. 그래서 오늘날 마침내 그 목적을 달성한 비행술도 어릴 때의 성적 탐구에 그 뿌리를 두고 있다고 볼 수 있다.

어린 시절 이후로 레오나르도는 비상이라는 문제와 개인적으로 특별한 관계를 느꼈다고 인정함으로써, 자신의 어릴 적 탐구가 ─ 우리 시대의 아이들에게 대한 탐구결과에서 추론해낸 것이지만 ─ 성적인 문제로 향해 있었다는 사실을 확인시켜주었다. 아무튼 이 비상 문제만큼은 훗날 성으로부터 멀어지게 만든 억압에서 자유로울 수 있었다. 어릴 적부터 지적으로 완전히 성숙한 시기까지 ─ 이 주제는 약간 변형되긴 했지만 ─ 끊임없이 그의 관심을 끌었다. 그리고 그가 추구한 기술은 기계적인 측면에서도 그렇고, 어릴 적 성적인 의미에서도 거의 성공하지 못했을 가능성이 아주 높다. 두 가지 소망이 다 그를 좌절시켜버렸다.

사실 위대한 레오나르도는 어떤 면에서 평생 어린아이로 살았다. 모든 위인들은 아이와 같은 뭔가를 지니고 있다고 한다. 어른이 되어서도 그는 여전히 놀기를 계속했고, 이것은 그가 당시 사람들에게 종종 이상하고 이해할 수 없는 사람으로 보인 이유가 되었다. 그가 궁정 축제와 연회석상에서 아주 정교한 기계 장난감 같은 것

을 만들었을 때, 우리는 불만스러워한다. 우리는 이 거장이 자신의 능력을 그처럼 사소한 일에 허비하는 것이 못마땅하기 때문이다. 하지만 자신은 정작 그런 것에 시간을 허비하는 것을 싫어하지 않은 것 같다. 바사리는 그가 장난감 제작을 의뢰받지 않아도 그것과 비슷한 것들을 만들곤 했다고 전한다.

"거기서(로마에서) 그는 밀랍으로 물렁물렁한 덩어리를 만들었다. 그것을 부드럽게 한 다음 공기를 채워 아주 정교한 동물 형상을 만들었다. 그가 바람을 불어넣자 그것들은 주위를 날아다녔고, 공기가 빠지자 땅바닥에 떨어졌다. 또 벨베데레(Belvedere) 포도밭 주인이 잡은 특이하게 생긴 도마뱀에 다른 도마뱀에서 벗겨낸 비늘로 날개를 만들어 달았다. 거기에 수은을 채워 넣었기 때문에 도마뱀이 기어갈 때마다 날개들이 부르르 떨렸다. 다음에 그는 눈과 수염과 뿔을 달아주었고, 그것을 길들여 조그만 상자에 넣고 친구들을 만날 때마다 보여주며 놀래곤 했다."[117]

117) Vasari, translated by Schorn, 1843.

그러한 놀이는 종종 자신의 심오한 생각을 표현하는 데에도 쓰였다.

"그는 종종 양의 창자를 깨끗이 씻어 한 손으로 쥘 수 있을 만큼 부피를 줄였다. 그것들을 큰 방으로 가지고 간 그는 대장간에서 가져온 풀무에 묶고 공기를 집어넣었다. 점점 부풀어 오른 창자가 방 전체를 차지하자 사람들이 구석으로 내몰렸다. 이런 식으로 그는 공기가 들어찰수록 점차 투명해지는 창자의 모습을, 처음에는 아주 적은 공간을 차지하지만, 점차 방 전체를 채울 만큼 커지는 모습을 보여주면서, 이 창자를 천재에 비유했다."[118]

그가 만든 우화나 수수께끼들은 그가 뭔가를 악의 없이 숨기고 예술적 발명을 일궈내는 데서 장난기 어린 기쁨을 누렸다는 사실을 입증해준다. 그 수수께끼들은 예언의 형태로 던져진다. 더구나 거의 모든 구절에 풍부한 의미가 담겨 있지만 놀라우리만큼 잔재주는 부리지 않았다.

118) Ebenda, p. 39,[ed. poggi, p.41]

152

이 같은 성격을 이해하지 못한 전기 작가들은 레오나르도가 환상을 좇아 벌이는 장난과 돌출 행동 때문에 어떤 경우에는 방향을 잃기도 했다. 레오나르도가 밀라노 시절에 쓴 초고들에는 '바빌로니아 성왕(the Holy Sultan of Babylon) 휘하의 총독 디오다리오 데 소리오 Diodario of Sorio(시리아)'에게 보내는 편지 초안들도 있다. 여기서 레오나르도는 자신을 어떤 공사를 위해 동방 지역에 파견된 엔지니어로 소개했다. 또 자신이 게으르다는 비난에 대해 반론을 제기하고, 도시와 산들에 대해 지리적인 묘사를 한 뒤, 끝으로 자기가 거기 있을 때 발생한 대규모 자연현상에 대해서 상세히 설명하고 있다.[119]

1881년(다른 판에서는 1883년)에 리히터는 이러한 문서들로부터 레오나르도가 실제로 이집트의 왕(Sultan of Egypt) 밑에서 일하는 동안 탐사 여행을 했고, 동방에 있을 때 마호메트교를 섬겼다는 사실을 증명해 보려고 애썼다. 이러한 동방 체류는 1483년경, 즉 밀라노 대공(루도비코 스포르차)의 궁정에 거주하기 이전이어야 한다. 하지만 다른 저자들은 실제로 있었다는 이 동방여행이 젊은 예술가가 재미 삼아 지어낸 상상의 산물이라는 것을 알아차리는 데 그리

119) 이러한 편지들과 또 이것들과 연관된 가정들은 Münzt(1899, p.82 ff)를, 그 편지의 내용 및 그것들과 관련된 주석들은 Herzfeld(1906, p.223 ff)를 보라.

도안의 한 가운데에 'Leonardus Vinci Academia' 라는 글귀가 새겨져 있다.

어려움이 없었다. 이것은 아마도 세상을 구경하고 모험을 해 보고
자 하는 레오나르도의 열망을 표현한 것이리라.

「아카데미아 빈치아나 Academia Vinciana」 역시 환상의 산물

일지도 모른다. 그것이[120] 실제로 존재했다는 추정은 아카데미아라고 새겨진 대 여섯개의 아주 명료하고 복잡한 도안들 때문이다. 바사리(Vasari)는 이 도안들을 언급하고 있지만, 아카데미아에 대해서는 말하지 않고 있다.[121] 뮌츠(Müntz)는 레오나르도에 관한 대작의 표지에 그러한 장식을 붙였는데, 「아카데미아 빈치아나」의 실재를 믿는 몇몇 사람들 중 한 명이다.

레오나르도의 유희 충동은 성년기에 접어들자 사라진 것 같다. 그것은 인격적 발달의 최고조를 보여주는 탐구 활동으로 대체되었을 것이다. 그러나 유희 충동이 그토록 오래 지속되었다는 사실은 어릴 적 두 번 다시 얻을 수 없는 최고의 성적 행복을 누린 사람이 얼마나 오랜 시간이 지나야만 유년기를 벗어날 수 있는지를 우리에게 일러주고 있다.

120) '아카데미아 빈치아나', 즉 '다 빈치 아카데미'(다빈치 공방이나 학교)를 말한다. —옮긴이 주.

121) 그는 하나의 원 안에 양 끝이 서로 만나는 끈을 아주 정교하게 얽혀 있도록 그려 넣는데 많은 시간을 할애했다. 그 중 하나에는 매우 복잡하고 아름다운 디자인의 한 가운데에 'Leonardus Vinci Academia'라는 글귀가 새겨져 있다. Schorn(1843. 8) [ed, poggi, 5]

6.
천재, 레오나르도 다 빈치

오늘날 독자들이 병적학(病跡學, pathography) 연구는 뭐든지 싫어한다는 사실을 숨겨봐야 소용없을 것이다. 한 위인에 대한 병적학적 고찰 가지고는 그의 중요성과 업적을 이해하는데 아무런 도움도 안 되며, 따라서 그를 대상으로 다른 사람들에서도 발견되는 것들을 연구하는 것은 쓸모없는 장난이라고 비판하면서 이런 태도를 정당화하곤 한다. 하지만 이런 비판은 명백히 부당한 것이기 때문에, 변명을 하거나 뭔가를 은폐하기 위한 것으로밖에 생각할 수 없다. 사실 병적학은 위인의 업적을 이해하려는 것이 아니다. 그리고 누군가를 약속한 적도 없는 뭔가를 하지 않았다는 이유로 비난해서는 안 된다. 독자들이 반대하는 진짜 이유는 전혀 다른 데

있다. 전기 작가들이 아주 특이한 방식으로 자신의 영웅들에게 집착한다는 사실을 고려해보면, 그 이유가 무엇인지를 알 수 있을 것이다. 전기 작가들은 자신들의 개인적 감정에 따라 영웅적 인물을 연구 대상으로 삼고, 작업에 착수하는 바로 그 시점부터 그에게 특별한 애정을 품는다. 이후 그들은 이상화 직업에 몰두하면서 그 위인을 유년기의 모델 중 한 명으로 등록시킨다. 즉 그를 통해 아버지에 대해 어린 시절에 품고 있었던 관념을 재생시킨다. 이런 욕망 때문에 전기 작가들은 위인의 모습에서 개인적 특색들을 없애고, 내외부적 시련에 맞선 투쟁의 흔적들까지 지워버리며, 그에게서 발견되는 인간적 약점이나 불완전한 것은 그 어느 것도 용납하지 않는다. 이렇게 해서 그들은 멀게나마 우리와 관계가 있다고 느낄 수 있었던 인간 대신에 차갑고 낯선 이상형을 만들어낸다. 이점은 무척 유감스러운 일이다. 이런 작업은 환상을 위해 진실을 희생시키고, 유아기적 환상을 위해 인간 본성의 가장 매혹적인 비밀 속으로 침투해갈 기회를 포기하는 것이나 다름없기 때문이다.[122]

아마 레오나르도 자신은 진실을 사랑하고 호기심 많은 인물이었

122) 이 비판은 매우 일반적인 것이며, 특별히 레오나르도의 전기를 쓰는 사람들을 염두에 둔 것은 아니다.

던 만큼, 성격의 사소한 특이성과 수수께끼들로부터 정신적, 지적 발달의 결정 요인을 찾아내려는 시도를 거부하지는 않았을 것이다. 우리는 레오나르도에게 배우는 것이 바로 그에게 경의를 표하는 것이라고 생각한다. 그러므로 어린 시절에서 벗어 나오기 위해 치러야 했던 희생을 연구하고, 레오나르도의 인격에 비극적인 좌절의 낙인을 찍은 요인들을 정리한다고 해서 그의 위대함에 흠집을 내는 것은 아니다.

우리가 결코 레오나르도를 노이로제 환자나, 어색한 표현이긴 하지만, '신경질환자(nervous person)'로 간주하지 않았다는 점을 강조해두기로 하자. 그에게 감히 병리학적 관점을 적용했다고 해서 우리를 비난하는 사람은 오늘날에는 당연히 폐기된 편견에 여전히 갇혀 있는 꼴이다. 우리는 더이상 건강과 질병, 정상과 신경증이 서로 확연히 구별된다고 믿지 않으며, 노이로제 성향을 전반적인 열등함의 증거로 간주해야 한다고도 생각지 않는다. 오늘날 우리는 노이로제 증상이 아이에서 문명화된 성인으로의 발달과정에서 겪어야 했던 억압의 대체 형성물이라는 것을 알고 있다. 또 우리 모두가 이런 대체물을 만들어내기 때문에, 실제로 질병이라고 규정하고 기질적으로 열등하다고 규정짓는 요인은 이런 대체 형성물들의 빈도와 강도, 분포뿐이라는 사실도 잘 알고 있다. 레오나르도의 개성에서

보이는 미미한 흔적들을 살펴보면, 그는 '강박적 유형 compulsive type'으로 불리는 노이로제 유형에 근접한 인물로 볼 수 있다. 또 그의 탐구는 노이로제 환자의 '합리성 조증 reasoning mania'과, 그의 자기 억제 성향은 신경증 환자들의 소위 '의지 결핍 abulias'과 비교해 볼 수 있다.

우리 작업의 목적은 레오나르도의 성생활과 예술 활동에 비친 억제를 해명하는 것이었다. 이제부터는 레오나르도의 정신적 발달 과정에 관해 밝혀낼 수 있었던 내용들을 요약해보려고 한다.

그의 유전적 요인들에 대해서는 아무런 정보도 얻어낼 수 없었지만, 우연히 처했던 어린 시절의 환경이 광범위한 장애로 영향을 미쳤다는 사실은 알고 있다. 레오나르도는 사생아였기 때문에 아마도 다섯 살이 되기 전까지 아버지의 영향을 받지 않았고, 그 대신 아들만이 유일한 위안이었던 어머니의 자상한 유혹에 전적으로 내맡겨졌다. 어머니에게 입맞춤을 받으며 성적으로 조숙해진 레오나르도는 분명히 유년기 성적 활동의 단계로 접어들었는데, 이는 단 한 가지 현상, 즉 그의 유년기 성적 탐구가 매우 강렬했다는 점을 통해서만 확실히 입증되는 사실이다. 어쨌든 관찰하고 질문하고자 하는 레오나르도의 충동은 아주 어릴 적에 받은 인상들로부터 가장 강하게 자

극받았으며, 거대한 입 주위는 그것을 강조하는 것으로 받아들여졌고, 이는 이후에도 결코 사라지지 않았다. 훗날의 모순되는 행동들과 동물들에 대한 과도한 연민을 함께 고려해보면, 그가 이 유년기 때 강한 가학적(加虐的) 성향이 없지 않았다고 결론지을 수 있다.

이러한 유년기의 성적 과잉 상태는 강력한 억압에 의해 종식되고, 사춘기에 가서 뚜렷해진 기질을 형성해주었다. 이러한 변화의 가장 눈에 띄는 결과는 그가 모든 관능적 활동에서 등을 돌렸다는 점이다. 레오나르도는 이후 금욕적인 생활을 유지할 수 있었고, 주변 사람들에게 성에 무관심한 사람이라는 인상을 주었다. 파도처럼 밀려들어오는 사춘기의 강력한 자극들이 소년을 덮쳤을 때, 이 자극들은 그에게 비싼 대가를 치러야만 하는 해로운 대체물을 형성하도록 강요했으나 그를 병들게 하지는 못했다. 이른 시기에 성적 호기심이 강했던 탓에, 성적 요구의 대부분이 일반적인 지식욕으로 승화되었고, 그 덕분에 억압을 피할 수 있었던 것이다. 그래서 아주 적은 양의 리비도만이 성적 목표를 향하게 되었는데, 이는 성인이 된 그의 위축된 성생활을 설명해주고 있다. 이 적은 양의 리비도는 어머니에 대한 사랑이 억압됨으로써 동성애적 태도를 취하게 되었고, 훗날 소년들에 대한 이상적 사랑의 형태로 나타났다. 어머니와 함께 했던 행복한 기억은 어머니에 대한 고착이라는 형태로 무의식

에 남아 있었지만, 당분간 비활성의 상태로 머물게 된다. 이런 식으로 억압과 고착, 승화는 성적 충동이 레오나르도의 정신생활에 끼친 영향에서 각기 나름의 역할을 했다.

어두운 소년기에서 벗어난 레오나르도는 아마도 유년기 초기에 일찍부터 깨우친 관찰 충동에 힘입은 특별한 재능 덕분에 우리 앞에 예술가, 화가, 조각가로서 모습을 드러낼 수 있었던 것 같다. 바로 이 시점에서 우리의 자료가 부족하지만 않았더라도, 우리는 예술 활동이 어떤 식으로 근원적 형태의 정신적 힘에 의존하는지를 기꺼이 보고했을 것이다. 하지만 아직은 어떤 의심도 거의 없는 하나의 사실을 강조함으로써 스스로 만족해야겠다. 그것은 다름이 아니라 예술가의 작품들은 성적 욕구의 배출구이기도 하다는 것이다. 레오나르도의 경우도 바사리가 전하는 정보를 참고할 수 있는데, 웃는 여인들과 소년들의 머리, 즉 그의 성적 대상들에 대한 형상화가 그의 첫 번째 예술적 시도들 중에서 특히 주목을 끈다는 것이다. 어쨌든 레오나르도는 재능이 분출되기 시작한 젊은 시절 동안에 처음에는 어떤 방해도 받지 않은 상태에서 작업했던 것 같다.

아버지를 외적인 행실의 모델로 채택했던 것처럼, 레오나르도는 운명적으로 밀라노에 있는 로도비코 모로에게서 아버지의 대리인

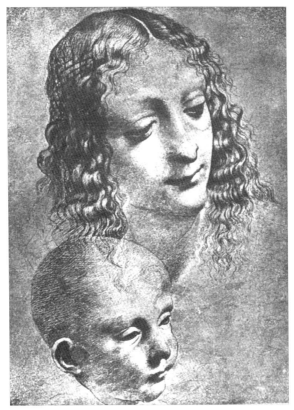

다빈치의 드로잉 「웃는 여인과 아름다운 소년의 두상」

을 발견한 뒤 남성적인 창조성을 발휘하고 예술 작품을 생산해내기 시작한다. 하지만 레오나르도에게도 보통사람들의 경험이 곧바로 자리 잡았다. 즉 진짜 성생활을 거의 완전히 억압하긴 했지만, 승화된 성적 충동에 따른 활동에 가장 유리한 조건을 제공하지는 않는

다는 것이다. 이처럼 그의 성생활이 은유적인 형태로 자신을 드러내면서 신속한 결정 능력과 활동은 약해지기 시작했으며, 심사숙고하고 고민하며 지체하는 성향은 이미 「최후의 만찬」에서부터 뚜렷이 장애 요인으로 작용했고, 테크닉에도 영향을 미쳐 이 걸작의 운명을 결정짓기도 했다. 그의 내면에서 서서히 진행된 이런 과정은 노이로제 환자의 퇴행으로 분류할 수밖에 없는 것이었다. 그를 예술가로 만든 사춘기의 성숙은 아주 어릴 적부터 탐구자로 결정된 요인에 압도당했고, 그의 성 충동의 두 번째 승화는 첫 번째 억압이 일어날 때 준비되어 있던 최초의 승화 앞에서 힘을 잃고 말았다. 처음에 그는 예술을 위해 작업했지만, 그 후에는 예술에서 자유롭다가 결국에는 예술에서 멀어져 버렸다. 아버지 대리인이었던 후원자를 잃고 생활고가 심해지자 이 퇴행적 대체 과정은 더욱 확산되어 갔다. 어떻게 해서든지 그의 그림을 한 폭 소장하고 싶어 했던 이자벨라 데스테(Isabella d'Este) 후작 부인의 전령이 전하는 바에 따르면, 그는 '붓을 가장 견딜 수 없는(impacientissimo al pennello)' 화가가 되어버렸다.[123] 유년기의 잔재가 그를 완전히 통제해버린 것이다. 하지만 이제 예술적 생산 대신에 들어선 이 탐구 활동은 무의식적

123) Von Seidllitz II(1909), p. 271.

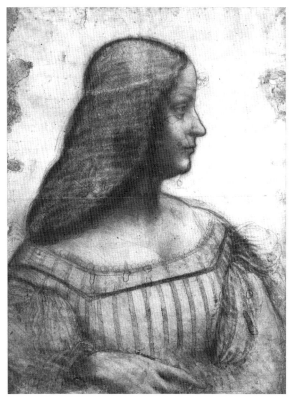

레오나르도 다 빈치의 드로잉. 이사벨라 데스테(1474-1539)는 만토바 후작인 프란체스코 2세 곤자가의 아내로, 주류 문화와 권모술수에서 두각을 나타낸 이탈리아 르네상스 시대 여성들 가운데서 손꼽히는 인물이다.

충동의 활동 흔적을 보여주는 몇 가지 특징들을 내보였다. 만족을 모르는 성향, 개의치 않는 고집, 현실 상황에 대한 적응력 부재 등이 바로 그것들이다.

인생의 절정기인 50대 초반, 여성의 성적 특징들이 이미 퇴행성

변천(regressive change)을 겪고 있고, 남자에게는 흔히 성적 충동이 강하게 분출되는 이 시기에 레오나르도는 새로운 변화를 맞이했다. 정신의 보다 심층적인 부분들이 다시 활성화되었는데, 이러한 퇴행은 쇠락 상태에 있던 그의 예술에 이로운 것이었다. 즉 레오나르도는 관능적으로 도취된 어머니의 행복한 미소를 기억하도록 일깨워준 여성을 만났고, 이러한 자각의 영향을 받아 젊은 시절 웃는 여성을 그리면서 예술 활동 초기에 그를 이끌었던 자극을 되찾은 것이다. 그 결과 레오나르도는 「모나리자」, 「성 안나」처럼 수수께끼 같은 미소가 특징인 일련의 신비스러운 그림들을 그리게 되었다. 가장 오래된 성적 느낌의 도움을 받아 그는 다시 한번 예술 속에서 억압을 극복하고 승리를 거두었던 것이다. 이 마지막 진전은 다가오는 노년의 희미함 속으로 사라져갔다. 하지만 노년에 들기 직전에 그의 지성은 시대를 훨씬 앞질러 가장 고차원적 세계관 위에 올라있었다.

앞 장에서는 레오나르도의 성장 과정에 대한 이러한 소개가 어떻게 가능하며, 또 이런 식으로 그의 삶을 정리하고 예술과 과학 사이를 오갔던 그를 설명하는 것이 어떻게 가능한지를 보여주었다. 이 일들을 다 마친 후에, 친구들이나 정신분석 전문가들이 내가 정신분석적 소설을 쓴 것에 불과하다는 식으로 비판한다면, 나는 분명코 이런 결과의 신뢰성을 과대평가하지 않았다고 답할 것이다.

다른 사람들과 마찬가지로 나도 이 위대하고 미스테리한 인물이 내뿜는 매력에 사로잡혔을 뿐이다. 사람들은 레오나르도라는 존재에서 아주 강렬하고 충동적인 열정들을 느끼는 듯 한데, 그것들은 결국 스스로를 숨죽인 채로 표출할 수밖에 없는 열정들이다.

하지만 레오나르도의 삶에 대한 진실이 무엇이든 간에, 다른 작업을 마치기 전까지는 그의 삶을 정신분석적으로 탐구하려는 노력을 멈출 수가 없다. 우리는 전반적으로 전기 문학에서 정신분석이 할 수 있는 일의 능력을 설정함으로써, 설명이 부족할 때마다 실패로 치부되는 사태를 막아야 한다. 정신분석적 탐구는 대상 인물의 인생사에 대한 정보를 바탕으로 진행되는데, 한편으로는 우연한 사건들과 환경적 영향에 관련된 내용들로 이루어져 있고, 다른 한편으로는 당사자의 반응들에 대한 보고로 이루어져 있다. 정신분석학은 정신적 메카니즘(心理機制, psychic mechanism)에 관한 지식을 토대로 개인의 반응에서 그의 성격을 역동적으로 규명해내고, 아주 어릴 적에 발동된 정신적 충동들과 그것들의 변형 발달과정을 파악해내고자 한다. 이것이 성공을 거둔다면, 개인의 반응은 그의 기질적, 우연적 요인들이나 내외부적 힘들을 조합함으로써 설명해낼 수 있다. 따라서 레오나르도의 경우처럼 그런 작업이 확실한 결과를 내놓지 못하면, 그것에 대한 비난은 정신분석 방법의 부적

절함이나 실수보다는 이 사람에 대해 전해 내려온 자료의 모호함과 단편성 탓으로 돌려야 할 것이다. 따라서 실패에 대한 책임은 오로지 이처럼 불충분한 자료를 가지고 정신분석 작업을 진행하여 전문적인 견해를 도출해보겠다고 나선 나에게 있다.

하지만 아주 풍부한 역사적 자료를 보유한 상태에서 아주 엄밀하게 정신적 메카니즘을 맘대로 다룰 수 있더라도, 정신분석적 탐구는 두 가지 중요한 관점에서 볼 때, 한 개인이 다른 사람이 아닌 바로 그 사람으로 될 수밖에 없었던 필연성을 설명해줄 수 없을 것 같다. 레오나르도의 경우, 우리는 사생아로 태어난 것과 어머니의 지나친 보살핌이 그의 성격 형성과 훗날의 운명에 가장 결정적인 영향을 주었다고 설명해왔다. 유년기가 끝날 무렵 시작된 성적 억압은 그의 성적 욕구를 지식에 대한 갈증으로 승화시키도록 해주었으며, 이는 곧 나머지 평생을 성에 관심 없이 살아가도록 결정지어주었다. 하지만 어린 시절의 성적 만족에 뒤따른 이 억압이 꼭 일어나야만 했던 것은 아니다. 다른 사람이라면 아마 일어나지 않을 수도 있고, 일어났다 해도 그 강도가 미미했을 것이다. 여기서 우리는 정신분석학적으로는 더 이상 풀 수 없는 자유가 있음을 인정해야만 한다. 그리고 이러한 억압에 따른 결과를 유일하게 가능한 결과라고 단정 지어서도 안 될 것이다. 아마 다른 사람이었다면 성적

욕구의 상당 부분을 억압에서 빼돌려 지식에 대한 욕구로 승화시키지 못했을 것이다. 레오나르도와 같은 환경이었다 해도 다른 사람이라면, 지적 능력에 영구적인 손상을 입거나 강박 노이로제라는 통제 불능의 기질을 지녔을지도 모른다. 정신분석적 작업으로는 설명되지 않는 레오나르도의 특징은 다음 두 가지이다. 첫째, 유달리 자신의 충동을 억압하는 성향과 두 번째, 원초적 충동을 승화시키는 탁월한 능력이 바로 그것이다.

정신분석학이 도달할 수 있는 마지막 지점은 충동과 그 충동의 변형이다. 여기서부터 정신분석학은 생물학적 탐구에 자리를 내준다. 승화 능력과 마찬가지로 억압을 하는 경향을 이해하려면, 정신적 구조가 세워지는 유일한 바탕인 성격의 유기적 토대까지 추적해 들어가야 한다. 그리고 예술적 재능과 창작 능력은 승화와 밀접하게 연결되어 있기 때문에, 예술적 성취의 본질도 정신분적학적으로 접근할 수 없음을 인정해야만 한다. 우리 시대의 생물학적 탐구는 한 개인의 유기적 기질의 기본적인 특징들을 생리적 의미의 남성적 체질과 여성적 체질의 혼용으로 설명해내려고 애쓴다. 레오나르도가 왼손잡이였다는 것과 용모가 출중했다는 사실은 이런 노력을 어느 정도 뒷받침해줄지도 모르겠다. 하지만 우리는 순수한 심리학적 탐구 영역을 벗어날 생각은 없다. 우리의 목적은 외적 경험과 개

인의 반응 사이의 연관성을 충동의 활동 경로를 통해 입증해내는 것이다. 정신분석학이 비록 레오나르도가 예술적 업적을 달성한 이유를 설명해주지는 못하지만, 작품이 표현되고 제약을 받은 방식은 여전히 이해시켜주고 있다. 아마도 유년기에 레오나르도와 같은 경험을 한 사람만이 「모나리자」나 「성 안나」처럼 같은 작품을 그릴 수 있었을 것이며, 자신의 작품에 그토록 슬픈 운명을 부여할 수 있었고, 자연사가로서 전대미문의 명성을 얻을 수 있었을 것이다. 어떻게 보면 그의 모든 업적과 실패를 풀어주는 열쇠는 어린 시절의 독수리 환상에 숨겨있는 듯하다.

하지만 어떤 연구가 우연히 만난 부모가 한 개인의 운명에 결정적인 영향력을 행사했다고 인정한다면, 예를 들어 레오나르도의 운명을 사생아로 태어난 것과 첫 번째 계모 돈나 알비에라의 불임에 종속시킨다면, 사람들이 그 탐구 결과에 반감을 느끼지 않을까? 나는 그들이 그렇게 느낄 권리가 없다고 생각한다. 누군가가 우연이라는 것이 운명을 결정지을 정도의 가치가 없다고 생각한다면, 그것은 단지 레오나르도 자신이 '태양은 움직이지 않는다.' 라는 글귀를 적어 내려갈 때 극복을 준비했던 방향으로, 즉 경건한 삶의 방향으로 되돌아가는 것일 뿐이다. 공정한 신과 자애로운 은총이 우리가 가장 무력한 시기에 그런 영향들에 맞서 우리를 더 잘 보호해주지 않았다

는 사실 때문에 우리는 당연히 마음에 심한 상처를 입는다. 이 때문에 우리는 사실상 정자와 난자의 결합을 통해 이루어지는 우리의 탄생에서부터 인생에서 일어나는 모든 것들이 우연이라는 사실을 기꺼이 잊어버린다. 그럼에도 불구하고 우연은 자연의 법칙과 필연성에 관여하지만, 우리의 소망이나 환상과는 아무런 연관성도 없다. 한 개인의 사례에서 인생의 결정 요인들을 기질이라는 '필연성들'과 어릴 적에 겪는 '우연들'로 구분하는 것은 여전히 애매하겠지만, 전체적으로 볼 때 아주 어린 시절의 중요성은 더 이상 의심의 여지가 없다.

우리는 모두 여전히 – 햄릿의 말을 연상시키는 레오나르도의 심오한 말에 따르면 – "결코 경험할 수 없는 무수한 원인들이 충만한 자연(La natura è piena d'infinite ragionè che non furono mai in isperienza)"[124]에게 눈곱만한 존경심만을 보여주고 있다. 하지만 우리 인간들은 모두 이 '자연의 이유들'(reasons of nature)이 스스로를 경험 속으로 밀어 넣는 무수한 시도들 중 하나일 뿐이다.

124) M. Herzfeld(1906) 11. 이것은 『햄릿』 1막 3장의 다음 말에서 인용한 듯하다. "There are more things in heaven and earth, Horatio, Than are dreamt of in your philosophy."(호레이쇼, 하늘과 땅에는 자네의 사고 속에서 꿈꾼 것보다 더 많은 것들이 있다네.)
 * 호레이쇼는 햄릿의 절친이다. —옮긴이 주.

지그문트 프로이트와 예술가[1]

예술가와 그들의 작품에 관련해서 프로이트는 끊임없는 관심을 보여왔다, 그래서 틈틈이 그것들에 관해 때로는 놀랄 만한 감수성과 통찰력을 가지고 집필을 해왔다. 하지만 여기저기 흩어져 있는 그의 글들을 세밀히 검토해 보면, 예술과 예술가에 대한 프로이트의 관계야말로 도전적이리만큼 미해결된 의문과 역설로 가득 차 있음이 드러난다.

1) Jack J. Spector, The Aesthetics of Freud; A Study in Psychoanalysis and Art, chap 2. — 옮긴이 주.

그는 예술가에 관해 모순된 의견을 제시하고 있다. 때로는 그들을 찬양하고 그들의 무한한 재능에 대해 간섭하지 말도록 권고하는가 하면, 때로는 그들의 유아성(乳兒性, infantilism)을 경멸하면서 그들의 업적을 승화된 성욕의 한 형태로 치부하기도 한다. 더구나 그는 '정신분석의 대상으로서' 생존하는 예술가가 아니라 이미 사망해버린 천재적 예술가들을 택했다.

프로이트의 예술가에 대한 이 같은 혼란은 그의 청년 시절을 소급해보면 조금 수긍이 간다. 아내 마르타(Martha Bernays, 1886년에 결혼했다)의 사촌인 음악가 막스 마이어(Max Meyer)와 마르타의 친구인 프리츠 발레(Fritz Wahle)에 대한 프로이트의 태도와 반응으로 판단해 볼 때, 그와 같은 혼란이 예술가에 대한 찬사와 시기심이 뒤섞인 복합적 감정의 결과라는 것을 알 수 있다. 프로이트는 이들이 마르타에게서 애정을 빼앗아가는 탈취자로 여기고 있었다.

알프레드 어니스트 존스[2]는 부인들을 즐겁게 해주는 예술가, 특히 프리츠 발레의 능력에 대해서 프로이트가 언급한 말을 인용하고 있다.

2) Alfred E. Jones, Sigmund Freud, Ⅰ ; 110 ff.

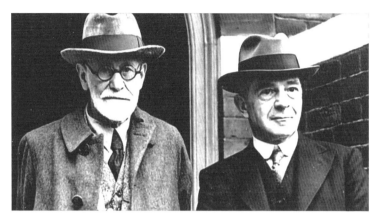

프로이트와 웨일즈의 신경학자이자 정신분석학자인 어니스트 존스(1879~1958).
그는 1908년에 처음 프로이트와 만났다.

"나는 예술가와 세밀한 과학적 연구에 종사하는 사람 사이에
는 일반적으로 적대감이 존재한다고 생각한다. 우리는 그들이
여성의 심장을 손쉽게 열 수 있는 중요한 열쇠를 쥐고 있다는
사실을 알고 있다."

존스는 마르타에 대한 프로이트의 열렬한 구애와 마르타를 무의
식적으로 사랑한다고 마르타에게 강변했던 프리츠와의 경쟁의식과
갈등의 진행 과정을 기술하고 있다. 예술가에 대한 자신의 느낌을
적은 마르타에게 보내는 한 편지에서, 프로이트는 어떤 특정한 순간
에 우리 모두가 체험하는 모순된 감정을 언급하고, 특히 예술가는

"그들의 내적 삶을 엄격한 이성의 통제 하에 묶어 놓을 기회가 없는 사람들"이라고 평하고 있다.

이러한 문제점과 편견이 프로이트 사상의 심도 있는 이해를 위한 실마리를 찾는 연구자들을 초조하게 만든다. 이하의 내용은 프로이트의 사상과 퍼스낼리티를 그의 예술관과 관련시켜 분석해보려는 시도로 채워질 것이다. 하지만 가장 탁월했던 정신분석학자를 분석한다는 것은 분명 미묘하고도 모험적인 일일 것이다.

프로이트가 자신에 대해서 보다 심도 있고 명확히 인식하지 못했던 점을 고찰하는데 문제점이 무엇인가에 대한 의문의 제기가 정통 프로이트 학파에게만 국한되었던 것은 아니다. 그러나 프로이트 자신의 준거(準據)틀과 다른 준거틀을 가진 관찰자가 프로이트가 자기분석에서 간과한 것들을 파악해낼 수 있다는 것은 당연하다. 그 가능성은 프로이트 자신의 심리적 이론 속에 암시되어 있다. 프로이트의 자기분석은 자신에 대한 시각의 획득을 훼방 놓은 선구적 업적이라고도 할 수 있기 때문이다.

인간의 욕구와 감정을 설명해주는 보편적 원리에 도달하려고 노력하면서, 프로이트가 과학적으로 타당하고 검증 가능한 심리학의 영

역을 넘어서서 철학적이고 사색적인 심리학에 도달했다는 사실은 종종 지적되어왔다. 이는 프로이트가 과학자로서는 비적격자라는 비호의적인 비판을 유발하기도 했지만(융, J. 듀이), 보다 중립적인 관점에서 양쪽 분야에서 프로이트가 유능했었다고 설명하는 학자도 나오게 했고(H. 엘리스를 꼽을 수 있다.), 더 나아가 괴테와 견줄 만한 천재라는 최고의 찬사를 듣게 만든[비텔즈(Wittels), 만(Mann)] 점이기도 하다. 확실히 창조력이 풍부한 프로이트의 선천적인 재능은 일련의 아름답고 매혹적인 수많은 비유들과 이미지들을 창조했고, 그것을 총체적으로 보면 무의식의 신화 또는 인간 정신의 밤의 측면이라고 여길 만하다.

그러나 다른 한편으로, 우리가 잊어서는 안 될 점은 과학적으로 훈련된 이성적이고 경험주의적이며 명석한 두뇌를 지닌 임상의학자로서 프로이트는 항상 빌헬름 슈테켈(Wilhelm Stekel)이나 그 자신의 몇몇 추종자들이 빠진 과도한 환상을 피하고자 했다는 사실이다. 자기중심적인 환상에 통째로 몸을 내맡기진 않았지만, 프로이트는 많은 의문점들에 직관적인 확실성과 반대와 수정을 용인하지 않는 올곧은 신념으로 접근했다. 그렇기 때문에 『꿈의 해석』 영역본 제3판 서문에서 책이 세상에 나온 지 31년이 지나고, 심리학상 수많은 변화가 있었지만, 여전히 그 책은 "본질적으로 불변인 채 남아있다"고 쓸 수 있었던 것이다.(그의 제자 존스가 반복해서 인용하는 찬사)

이와 같은 강한 주관적 태도는 예술론 분야에서 특히 두드러진다. 그러므로 예술과 예술가에 대한 그의 연구와 관련된 논제는, 이제 곧 밝혀지겠지만, 미학의 중심적인 문제라기보다는 그 자신의 개인적인 욕구와 강박 관념에 관련된 것이다. 프로이트는 어떤 경우에는 비평가들이 그가 옳지 않다는 점을 논증하더라도 그의 오류를 수정하기는커녕 비판자의 견해를 언급하는 것조차 거부하는 태도를 보였다.

그의 책 속에 밑줄 쳐놓은 부분이 입증하듯, 프로이트는 자신의 이론을 뒷받침해 줄 사실을 적어도 한 차례 이상 의식적으로 발췌, 인용하지만 그렇지 못한 사실들은 가차 없이 거부해 버린다. 그가 당대의 가장 신빙성 있는 것으로 간주된 생물학 이론과 배치되는 입장에 선 라마르크의 이론을 완고하게 고집한 것도 이와 비슷한 이유에서 라마르크의 이론이 자신의 필요에 가장 부합되기 때문이었다.

요컨대 프로이트의 진실은 차라리 니체나 베르그송에 가까운 편으로, 검증 불가능한 측면을 포함하고 있거나, 실험을 거친 후에 파기되거나, 아니면 새로운 통합적 체계로 포섭되는 훨씬 제한된 과학적 가설과 동일한 평가 기준으로는 이해할 수 없는 측면을 지니고 있다. 그 대신 문학적, 철학적 저술에서 보이는 통찰력, 극적인 재미, 일관성 등은 물론이고 심상(心想, imagery)의 풍요로움도 찾아볼 수 있다.

빈콜리의 산 피에트로 성당에 있는 미켈란젤로의 「모세상」

프로이트 이론의 복잡한 뒤얽힘과 그 변화상을 연결해 주는 한 가닥 실타래가 있다면, 그것은 끊임없는 자신에의 몰두벽(沒頭癖)일 것이다. 요컨대 프로이트는 자신의 책의 주인공이다. 그는 스스로 오이디푸스 신화나 햄릿 이야기의 중심인물이 된다. 뿐만 아니라 레오나르도 다 빈치의 문제와 괴테의 천재성에 스스로를 동일시한다.

그는 또한 낭만적 강렬함으로 미켈란젤로의 「모세상」을 대한다. 그러나 자신의 이론적 체계를 초월하여 환자의 현실을 지각할 수

있었던 것과 마찬가지로, 그가 동일시하는 일련의 위대한 인물이나 이야기의 주인공들에 대해서 그의 객관적 인식 능력을 충분히 확신시켜 줄 수 있을 만큼 이들 인물의 독특한 내면적 특질을 프로이트는 포착해 보여준다.

이와 같이 프로이트는 복잡한 인간으로 자신과 자신의 대상과의 위태로운 접점에서만 장막 사이로 모습을 드러낸다. 프로이트의 모든 저작물 속에는 그의 사생활과 관련된 구절이 산재해 있다. 하지만 그러한 구절은 뚜렷한 일관성이나 연결이 결여된 상태로 제시되어 있고, 때로는 자신에 대해 쓰고 있다는 사실을 밝히지 않고 책을 펴내는 경우도 있다.[3] 따라서 저작물의 배후에 숨어 있는 인간 프로이트를 해명하는 데는 그의 작품 전체를 필요로 하며, 점점 확장되어 가는 작품의 중심에서 그것을 추구해나가야 한다. 그러나 다른 어떤 책보다도 그의 위대한 정신의 궤적을 우리에게 친숙하게 전해주는 책이 바로 『꿈의 해석』이다. 여기에 프로이트의 자기분석적 기록이 담겨있기 때문이다. 이 책에 대해 1899년 5월 28일 플리스에게 보낸 편지에서 프로이트는 이렇게 썼다.

[3] Siegfried Bernfeld의 "An Unknown Autobiographical Fragment by Freud" American Imago, August 1946, pp. 3-19를 보라.

"내 책 중의 그 어떤 책도 이 책만큼 완전히 나를 드러내는 것은 없다. 이것은 나 자신의 분비물이요, 나 자신의 씨앗이요, 나 자신의 새로운 종(種)이다."

『꿈의 해석』은 저자 자신과 일반 독자 모두가 그의 불후의 명성의 밑바탕으로 여기는 가장 인상적인 노작(勞作)이다. 표준판(Standard Edition) 편집자의 무모한 견해[4] ─ "읽어서 거의 흥미를 가질 수 없는 과학적 고전" ─ 와는 달리 이 책은 과학자보다는 흥미와 호기심을 느끼는 일반 독자들에게 꾸준히 팔리고 있다. 이 책이 대중에게 읽히는 매력은 확실히 그것의 과학적 타당성 여부와 상관없이 프로이트의 문학적 표현을 통해서 와닿는 프로이트의 개성 때문일 것이다. 우리는 이런 사실을 논의된 50여 개가 넘는 매혹적인 꿈의 명칭에서 엿볼 수 있다.

이르마의 주사, '아우토디다스커(Autodidasker)'[5], 새부리를 한 인물, 식물학 논문, 바닷가의 성(城), 잊혀진 교회의 탑, 에클린 풍의 절벽, "눈을 감아라", 옥외 변소, 턴(Thun) 백작에 대한 혁명적인 꿈, 나

4) S. E. (Standard Edition), 4 ; x xi - x xii.
5) 프로이트가 꾼 꿈 중 하나로 신조어이다. 작가 Autor, 독학자 Autodidakt, 라스커 Lasker의 합성어. ─옮긴이 주.

의 골반의 해부, 에트루리아의 유골단지, 가리발디와 흡사한 임종의 아버지, M씨에 대한 괴테의 공격, 여자를 기다리게 하기, '나의 아들, 근시안', 애꾸눈 의사와 교장 선생, 교황 죽다, 종기 난 엉덩이로 말타기, 운명의 3 여신 등등.

형식에 대한 프로이트의 예민함은 1899년 9월 21일자 편지에서 『꿈의 해석』이 형식이 결여되어 있다고 비판하면서 '자료의 불완전한 처리'를 암시하는 그의 태도에서 엿볼 수 있다. 또한 문체에 대한 비평이 『일상생활의 병리학(The Psychopathology of Everyday Life)』이라는 책의 제5장 끝 무렵에서 브왈로(Boileau)와 관련지어 행해진다. 인간 정신 일반에 대한 예리한 통찰력과 함께 그의 자기 분석은 이 책을 위대한 시와 철학의 경지로 승화시켜 한 가족의 드라마로서의 매력을 갖게 해주었다.

우리는 책의 곳곳에서 여러모로 위장한 모습으로 드러나는 프로이트를 발견할 수 있다.(우리는 과학자와 한 인간으로서 그의 책임의 무게를 느낀다.) 우리는 가족적인, 때로는 심지어 욕실에 있는 듯한 정도의 친근감으로 대단히 세련된 정신을 마주하게 된다. 우리는 그를 따라 캄캄한 지적 모험에 동참해 마침내 그의 통찰력이 주는 환희를 맛보며, 그와 더불어 함께 서 있게 된다. 이런 점에서 그는 당

대의 H. 엘리스 같은 심리학자를 뛰어넘는다. H. 엘리스는 사례 연구를 통해서 성(性)과 꿈의 문제에 프로이트와 비슷하게 접근한다. 하지만 그는 이 문제를 훨씬 추상적으로 다루었으며, 극적인 면에서나, 정신의 심연에 대한 선구적 탐구의 깊이 면에서 프로이트의 재능에는 훨씬 못 미쳤다. 하이만(Stanley Edgar Hyman)도 『꿈의 해석』이 마치 광명과 올바른 방향을 찾는 단테적 탐구 과정인 듯, 장면과 장면이 '위대한 유기적 비유'로 결속되어 있다고 찬양했다. 하이만은 이 위대한 작품의 예술적 특질을 제대로 집은 것이다.

어떤 분석자는 프로이트의 자기 진술이 외관상의 솔직함에도 불구하고 그의 흥분과 애정을 가끔씩 숨기고 있기 때문에 불완전하다고 주장한다. 하지만 우리는 그의 인격의 일부를 생생하게 느낄 수 있다. 더구나 스스럼없이 자신을 드러내면서도 자신의 어떤 면을 이와 같이 숨김으로써 프로이트는 더욱 깊이 그를 탐구하여 그의 본질적 통일상(統一像)을 발견해 보도록 우리를 유혹한다.(마치 제임스 조이스가 독자에게 자신의 생애를 연구하여 자신이 제시하고자 하는 의미를 밝혀보이라고 요구하는 것과 마찬가지로.)

책의 곳곳에 널려 있는 문학과 예술에 대한 언급은 꿈과 사례 연구의 자료로 제시되는 비근하고 일상적인 자료와 대조를 이루면서

인문학적이고 생기에 넘치는 교양을 여실히 보여주고 있다. 진실로 그의 책을 단순한 과학 논문 혹은 저속한 과시욕에 젖은 책이 아니 도록 만드는 것은 비속하고 불유쾌한 자료를 처리하는 이 같은 교양과 문체가 내보이는 고결한 도덕의식 때문이다. 그의 강건한 문장은(김나지움 시절의 교수가 명명한 바와 같이) '백치적인 문체'와 더불어 빅토리아 시대의 귀족주의자들이 빠졌던 공적 윤리와 사적 음란함의 간극과 그 허세를 초월한다.

『꿈의 해석』을 자서전으로 간주할 때 우리는 외관상 드러나는 많은 개인적인 사실들이 원래 이론을 실증할 의도에서 이론적 설명의 문맥 가운데 삽입된 것이라는 사실을 기억해야 한다. 프로이트의 의도는 우리에게 그의 이론 설명에 필요한 필수적인 데이터를 제공한다는 데 있을 뿐이다. 따라서 프로이트는 자신과 그의 친지들의 입장을 당혹스럽게 하는 세세한 사항을 밝히는 데는 망설였다. 실제로 프로이트 자신이 가늠해 볼 수도 없고 또 가늠해 보고 싶지 않다고 자인한 불분명한 부분이 몇 개 있다. 그는 1935년에 "자기를 분석할 때에는 불완전의 위험이 특히 크다."라고 썼다.[6]

6) "The Subtleties of a Faulty Action" S. E. 22 : 234.

보통 그는 어려움을 솔직히 토로한다. 하지만 때에 따라서는 (인간에게 공통적으로 보이는 결함이지만) 의도적으로 곤란한 사항을 뚜렷한 단서도 없이 숨긴다. 예컨대 1899년 "스크린 기억(Screen Memories)" 속의(이전의 어떤 환자에게 쓴 위장된) 자전적 글이 바로 그것이다. 그래서 실제로 책이 제시하는 단편적이고 산만한 프로이트 자신의 자기분석으로부터 일관성 있는 프로이트의 실상을 종합해 본다는 것은 무척 의욕적인 과제이다.

산문적이고 논쟁적인 『자서전(Autobiography)』(1925)이나 명쾌하지만 자신의 이론을 간헐적으로 요약하고 설명하는 글들의 비개성적인 목소리에 비해 『꿈의 해석』은 훨씬 풍요롭다. 이 풍요성은 페이지마다 서려 있는 난해한 프로이트의 천재적 정신을 포착할 수 있다는 것을 암시해준다. 진정한 프로이트 상(像)의 추구가 힘들수록 프로이트의 도깨비불 같은 퍼스널리티는 우리를 더욱 초조하게 만들 것이다. 표준판 프로이트 저서나 존스의 광범위하고 친근한 전기를 정돈하면 성인(成人)으로서 프로이트의 퍼스널리티 상을 구성해 볼 수는 있지만, 자료의 부족 때문에 젊은 시절의 프로이트의 지적 발전 과정은 영원한 베일에 가려져 있다. 프로이트는 만년의 회상을 통해서 어린 시절의 경험을 언급할 뿐, 프로이트 전기 작가들에게 거의 아무것도 남겨 놓지 않고 유년기 시절의 일기와 편지를 파기해 버렸다.

이론적 토대나 냉철한 분석적 태도에서 『꿈의 해석』은 영혼의 비밀을 발가벗겨내는 성 아우구스티누스의 『고백록』이나 과장된 감정주의로 일관하는 루소의 『참회록』과는 종류를 달리한다. 환자들의 문제점과 프로이트 자신의 퍼스널리티를 소재로 하여 프로이트는 그가 존경하는 작가인 에밀 졸라가 그의 자연주의 소설을 쓴 태도와 비슷한 자세로 그 소재에 접근한다. 그러나 졸라에게 보이

세기말에 나타난 예술인과 시민의 관계를 잘 표현한
쉬니츨러의 『외로운 길(Der einsame Weg)』

는 사회 속의 인간의 파노라마적인 모습이나, 정치적 선전, 상세하고 예민한 사물 묘사 같은 것은 프로이트에게는 나타나지 않는다. 이런 점에서 프로이트는 차라리 세기말 비엔나의 쉬니츨러(Arthur Schnitzler)를 연상시킨다.

쉬니츨러의 글은 회의주의자와 인간성, 임상적 지식과 고전적 교양이 결합되어 현실의 드라마를 이면에 숨기는 듯한 친근한 대화조로 제시되어 있다. 강연자, 논쟁자로서의 프로이트의 천성은─ 그의 친구 루 안드레아스 살로메는 이와 같은 그의 능력을 문필가로

서의 그의 능력보다 우위에 놓았다. — 그의 독자를 차츰차츰 친화감 속으로 인도하면서, 동시에 인간 정신의 심오함 속으로 빠져들게 만든다. 마치 눈 익은 산천이 눈에서 떠나지 않듯이, 또한 대단히 개인적인 정신의 변증법으로 독자에게 호소해 오기 때문에 독자는 작가의 사고 과정을 곧바로 함께 나눠 갖는 듯한 기분에 빠진다.

'이르마'라는 가명으로 등장하는 엠마 에크슈타인

프로이트의 가장 훌륭한 문체상의 특질은 『꿈의 해석』에서 가장 중심적이면서 맨 처음 예시된 꿈, 즉 "이르마의 주사 꿈"[7] 부분에 드러나 있다. 그것의 해석은 프로이트의 지적 발달과정에서 하나의 이정표를 이룬다. 그는 1900년 6월 12일자 편지에서 친구 플리스에게 "1895년 7월 24일 이 집에서 꿈의 비밀이 지그문트 프로이트 박사에게 계시되었다."라는 글이 새겨진 대리석 석판을 그가 꿈을 꾼 그 집에 언젠가 가져다 놓을 수 있을까를 농담조로 묻고 있는데, 이 점만 보더라도 그가 이 꿈을 얼마나 중요시하고 있는가를 알

수 있다. 정신분석학 연구자들에게 널리 알려져 있는 이 꿈은 두 개의 주요한 단락으로 이루어져 있다.

첫머리 부분 : 큰 홀 ─ 우리는 여러 손님을 접대하고 있었다. ─ 그중에 이르마가 있다. 나는 곧장 이르마를 옆으로 데리고 간다. 말하자면 그 여자의 편지에 답을 하고, 또 이르마가 예전의 '해결 방법'을 다시 수락하려 하지 않은 것을 비난하기 위해서였다.

7) 프로이트의 환자였던 27세의 엠마 에크슈타인(Emma Eckstein)은 위장의 통증을 호소했으며, 매우 침울해했고, 특히 생리 기간에는 더욱 그랬다. 프로이트는 당시 베를린의 이비인후과 의사이자 2살 아래 친구였던 플리스의 이상한 이론을 믿었는데, 그가 제안한 이론은 콧속 중간코선반(중비갑개)이 히스테리와 연관되어 있기 때문에 그 일부를 제거하면 히스테리를 치유할 수 있다는 것이다. 프로이트는 그의 주장을 받아들였다.
엠마 에크슈타인을 치료하는 과정에서 플리스는 그녀의 코를 수술하고 멀쩡한 코를 열어 뼈한 부분을 제거했다. 여기서 더욱 심각한 문제는 플리스의 비과학적인 주장이 아니라 그가 저지른 의료사고였다. 수술 후 엠마는 코가 아프다며 통증을 호소해도 프로이트는 매번 그런 통증이 정신적인 것이라고 대수롭지 않게 여겼다.
하지만 얼마 후 그녀가 분석실에 들어왔을 때 방 전체에 썩은 냄새가 진동을 하자 프로이트는 그것이 그냥 정신적인 것이 아니었다는 사실을 알았다. 급히 외과의에게 도움을 청해 엠마의 콧속을 들여다보게 했는데, 놀랍게도 플리스가 수술 후 실수로 거즈를 엠마의 콧속에 두고 봉했다는 것을 알았다. 결국 그녀는 썩은 거즈를 제거하고 손상된 부분을 긁어내는 두 번째 대수술을 받는다.
그러나 1895년 3월 8일 프로이트가 플리스에게 보내는 편지에서 알 수 있듯이, 프로이트는 이 사건 이후에도 여전히 플리스를 지지했다. 프로이트는 그러한 상황이 단지 착오이며 어떤 의사라도 범할 수 있는 실수라며 친구를 위로했다. 그러고는 오히려 썩은 거즈를 무리하게 잡아당겨 제거한 외과의에게 책임을 떠넘겼다. 이 사건에 대해 프로이트가 꾼 꿈이 『꿈의 해석』의 첫 번째 사례로 등장하는데, 여기서 엠마 에크슈타인은 이르마(Irma)라는 가명으로 소개된다. ─옮긴이 주.

그리고 끝부분 : 우리는 곧장 이 전염병이 어디에서 온 것인지 알 수 있었다. 얼마 전 이르마가 병에 걸렸을 때, 나의 친구 오토가 프로필 주사를 놓았다. 프로필…… 프로피온산…… 트리메틸아민[8](나는 이 화학 방정식이 고딕체로 쓰어 있는 것을 보았다.)…… 그런 주사는 경솔히 쓰지 않는 법인데…… 아마 주사기의 소독도 제대로 하지 않았을 것이다.

이 꿈을 해석하면서 프로이트는 꿈의 해석에 대한 그의 기본적 원리를 적용했다. 즉 소망의 달성이 바로 그것이다. 프로이트는 이르마라는 환자의 치료가 성공할 수 있을지 불안해하고 있었다.(그는 그녀의 히스테리 불안증은 치료했지만, 전신(全身)의 증후군을 모두 치료한 것은 아니었다.) 그래서 그는 꿈속에서 그녀에 대한 불완전한 치료의 책무에서 벗어나고 싶은 소망을 표현했고, 동시에 의사로서 소독하지 않은 주사기로 부적절한 약을 주사해 병을 일으키게 한 오토를 책망한다. 꿈속에는 겉보기에 주소망(主所望)과는 무관한 또 다른 생각들이 프로이트가 말한 대로 "하나의 관념군을 형성하고 있는데, 그것은 말하자면, '스스로와 타인의 건강에 대한 걱정 —

8) trimethylamine; 암모니아에 있는 세 개의 수소가 모두 메틸기로 바뀐 삼차 아민. 썩은 고기 냄새가 나는 기체로 물·알코올·벤젠 따위에 녹으며, 유기 합성·소독제 원료 따위로 쓰인다. — 옮긴이 주.

의사의 양심'이라 명명할 수 있을 것이다."

　프로이트는 그 자신이 꿈의 모든 가능성을 다 탐구한 것도 아니고, 실제로 밝혀낸 모든 것을 모두 제시(사생활의 요구 때문에)한 것도 아니라는 사실을 인정한다. 이 꿈에 대해 후세의 연구가들은 노골적으로 이 꿈은 빌헬름 플리스에 대한 경쟁의식뿐만 아니라 동성애적 유혹의 감정이 어른거리고 있다는 것, 주사는 본질적으로 성욕을 상징한다는 것 등을 밝히고 있다.(이것은 단어 Spritze에 주사기라는 의미뿐만 아니라 사정(射精)을 상징하는 의미가 있다는 랑크(Rank)와 작스(Sachs)의 해석에 의해서이다.)

　그렇지만 프로이트가 왜 이 꿈을 가장 중요한 것으로 여겼는지에 대한 의문은 여전히 남는다. 그린슈타인(Grinstein, 1968)이 지적하듯이, 소망 충족이라는 생각은 이 꿈 이전부터 이미 찾아볼 수 있는 생각이기 때문이다. 내 생각에 이 꿈이 중요한 까닭은 그것이 "그에게 어떤 지적 혹은 미학적 매력을 제공했기"[9] 때문이 아니라 그것이 아버지의 역할을 했던 플리스와의 근본적 파탄(에릭슨이

9)　Grinstein, 1968, p. 46.

1954년에 시사했듯)을 가리키기 때문인 것 같다. 이때까지 프로이트는 플리스와 더불어 정신을 환원적 관점에서 생물학적으로 - 혹은 화학적으로 - 바라보는 헬름홀츠 학파(Helmholtz School, 두 사람은 이 학파에서 길러졌다.)의 입장을 견지하고 있었다. 해결 혹은 설명이라는 뜻으로 프로이트가 사용한 낱말 Lösung은 두 개의 다른 의미 - 즉 플리스의 화학적 해결과 프로이트의 히스테리라는 심리학적 수수께끼를 결합하는 말이다. 지금까지 프로이트는 플리스가 신경증 문제에 관해 끊임없이 주장해 온 '해결' - 정신 현상을 화학적 기초 위에 올려놓는[10] - 이라는 낱말을 받아들여 통합하려 애썼다.

그러나 이 무렵 프로이트는 플리스에 대한 경외심을 버리기 시작했다. 1895년 5월 25일, 이 꿈을 꾸기 두 달 전 플리스에게 보낸 편지에서 프로이트는 "나는 나의 폭군을 발견했습니다. ……나의 폭군은 심리학입니다."라고 썼다. 심리학적 현상에 자연과학적 차원을 접목시켜보려는 욕구는 1895년 9월에 프로이트가 「과학적 심리학을 위한 - 계획」을 쓰도록 유인했다. 하지만 일단 집필된 후 그것은 임상심리학 분야에서 상상력과 통찰력이 충만된 그의 연구를 더

10) 화학적 설명에 대한 프로이트의 보다 후기의 논평에 대해서는 『레오나르도』의 마지막 페이지를 보라.

이상 방해하지 않았다. 같은 편지에서 프로이트는 플리스가 중요한 발견을 했다는 주장에 대해 다음과 같은 감상을 적어 보냈다.

"당신에게 남아있는 것은 이제 당신이 좋아하는 대리석을 결정하는 일뿐입니다."

그것은 5년 뒤 자신의 대리석 명판(銘板)을 언급하며 자신에게 돌린 찬사이기도 하다. 과부 이르마를 위한 프로이트의 '해결' ─ 이것이 담고 있는 의미를 프로이트는 그 후 일생을 두고 탐구하지만 ─ 은 성욕에 대한 암시적 언급(플리스 역시 성욕을 강조했지만, 그는 항상 정신의 문제에 트리메틸아민과 같은 물질을 사용하는 화학적 '해결' 방식을 추구했다.) 뿐만 아니라, 정신의 문제의 본질은 유기적인 것이 아니라 심리적인 것이라는 사실의 발견과도 관련된다. 따라서 프로이트는 생물학에 정신의학이 포섭된 영역으로부터 이상심리가 정상적 정신 과정과 접촉하는 영역으로 관심을 돌린다. 이 같은 새로운 관점에서 프로이트는 예술과 문학에서 얻은 자료를 자신의 연구 분야에 적용할 수 있었다. 반면에 똑같은 훈련을 받았던 플리스는 너무 성급하게 심리학과 생물학의 수학적 기초를 발견하려는 열망에서 점성술이나 수령술(數靈術, numerology)처럼 매력적이긴 하지만 쓸모없는 신비주의에 빠져버리고 말았다.

'이르마의 주사 꿈'은 직접적이건 간접적이건, 『꿈의 해석』 전체를 일관하는 주제와 관련된다. 즉 저자가 자신의 새로운 생각을 자신의 꿈에 성공적으로 적용시켜 자신의 능력을 입증하려는 시도였다. 따라서 어떤 의미로는 유년기부터 마음속에 간직해 있던 불만족을 극복하려는 시도이기도 하다. 우리는 그것을 꿈에 나타나는 다른 많은 부차적인 화제와도 연결시킬 수 있다.

공간 상징법(홀, 복도, 여자의 가슴, 입, 성기) ; 관음도착증(觀淫倒錯症)적 '진찰의 꿈'(집의 이름 벨르뷔(Bellevue) 진찰, 입고 있는 옷 위로의 촉진(觸診), 구강을 들여다 본 것, 이는 그가 두 살과 두 살 반 즈음에 어머니의 나체를 훔쳐본 죄의식과 연결되어 있다.); 남자의 히스테리와 임신(히스테리증 남자의 장 질환으로부터 히스테리증 여자의 단백뇨(蛋白尿)[11] − 태아의 영양 − 의 배설로 옮겨가, 이윽고 아내의 임신에 이른다.); 주사로 인한 사망의 기억, 특히 코카인 처방으로 인한 책임이 자신에게 있을 경우; 아이러니컬하게도 플리스의 '정신화학'을 연상시키는 일련의 화학물질(아릴, 메틸, 프로필, 프로프리온산 − 맨 나중 것은 프로필 알콜을 원료로 제조되어 퓨젤유와 함께 향수에 가미되는 물질이

11) Proteinuria; 오줌 속에 단백질이 들어 있는 것. 알부민뇨(albuminuria)라고도 한다. −옮긴이 주.

다.); 프로이트의 동성애적 매혹의 공포를 연상시키는 플리스의 성화학(性化學, sexual chemistry)('아나나즈', 즉 파인애플, 오토의 선물, 퓨젤유 냄새를 풍기다 결국 중독되어 있음, 프로이트 가족에게 선물을 하는 오토의 버릇은 잠재해 있는 동성애에의 유혹을 암시, 이로 인해 의심할 바 없이 친구 플리스의 뜨거운 우정이 상기됨. 이와 같은 불안한 꿈을 꾼 프로이트는 오토의 버릇이 아내에 의해 치료되었으면 하는 바람을 얘기했다.).

꿈속에 나타나는 인물의 배후에서 바로 분별되는 것은 한편으로는 강력한 남성 경쟁자나 남성적인 모범이 될 만한 인물들이고, 다른 한편으로는 그가 검진하고 주사를 놓는 여성 환자들과, 조금 멀리로는 그의 아버지와 어머니의 모습들이다. 이러한 인물들은 저자의 오이디푸스 콤플렉스의 깊이 – 정확히 말하면 양친에 대한 애정과 증오, 정열에의 욕망과 자신의 왜소함, 연약함, 무력함에 대한 공포 등의 테마로 발전되는 – 를 헤아리게 만드는데, 실상 이들이 책의 주요 인물이다.

궁극적인 문제에 대한 관심, 자기 분석을 통해 사랑과 미움, 생과 사의 문제에 감연히 맞서려는 의지, 자신의 내부 속에서 세계를 발견하고 세계 속에서 자신을 발견한 것 등은 프로이트에게 이상심리자나 정신병자에 대한 관심 이상의 것을 다루도록 유도했다. 그리

하여 그는 야심차게 정상적인 인간의 심리학, 신경증의 괴로움을 겪지 않은 인물의 행동 동기의 이해와 같은 문제로 관심을 돌렸다. 정상성을 자신의 이론 체계의 중심으로 삼으면서 프로이트는 정상적인 동기의 관점에서 천재를 고찰하고 천재의 예술과 문학 작품 속에서 '탄생, 교접, 죽음'이라는 과정을 불가피하게 겪는 평범한 인간과의 연관성을 탐구해 보고자 하는 유혹을 느꼈다.

지금까지 살핀 바와 같이 『꿈의 해석』은 그의 어머니는 물론 아버지와 관련된 자신의 오이디푸스 콤플렉스를 탐구하려는 프로이트의 노력이 그 중심 주제이다. 프로이트의 퍼스낼리티가 지닌 잔혹한 면은 죽은 아버지와의 맞섬을 통해서, 그의 야망, 아버지의 징벌과 꾸지람에 대한 오래전의 원망, 어머니의 애정을 쟁취하려는 애타는 경쟁 관계 등의 관점에서(그의 새로운 경쟁 상대였던 새로 태어난 형제자매에게는 이런 기분을 보다 쉽게 발산했다.) 보면 한결 뚜렷해진다. 이 책을 쓸 당시에도 생존해 있던 어머니에 대한 정열적인 감정은 베일에 가려진 채 암시되기도 하고, 혹은 아내에 대한 질책, '더러운 냄새가 나는' 성욕 그 자체에 대한 혐오감 등과 뒤섞여 나타나기도 한다. 자신과 밀착된 이 책에서 프로이트는 어머니에 대한 애정을 쉽사리 받아들이지 않지만, 그 후의 책들, 예컨대 『레오나르도 다빈치의 유년 시절의 기억』 같은 글에서는 인간이 누릴 수 있는 최고

의 충족감은 유아가 어머니의 젖가슴을 빨 때라고 주장했다.

　이와 같은 자기 분석의 과정에서 프로이트는 자신의 소망과 행동의 메커니즘 및 그 패턴을 발견하고, 종종 환자나 문학 속의 등장인물의 그것과 비교해 보았다. 프로이트는 예외적이고 외견상 비정상적으로 보이는 행동을 정상적인 행동과 연결시키길 원했고, 광범위하게 인간이 처한 상황 모두를 포괄하는 공통의 기초를 발견하길 원했다. 이처럼 인간의 심성 속의 보편적인 것을 추구하면서, 프로이트는 점점 확장되어 가는 관심 분야의 중심에서 자신의 연구를 추구해나갔다. 과거의 위대한 인물들에게서 또는 자신이 잘 알고 있는 환자들에게서(그는 자신의 해석을 통해 이들의 경험을 통제할 수 있었다.) 자신의 모습을 발견하는 이 과정은 한 인간으로서 프로이트의 무한한 발전의 일부인 듯 보인다. 이러한 자기 분석은 끝이 없고 결코 완결될 수 없는 일―그 자신도 결국에는 인정하였다시피―이라는 것을 의미한다. 아버지를 대체할 만한 인물에 대한 프로이트의 강렬한 욕구는 그의 생애의 어떤 기간에 느꼈던 자신의 감정적 욕구에 종속되면서 그가 동일시할 수 있었던 위대한 인물들로서 아버지의 잠정적 대리자 노릇을 할 수 있는 일련의 인물군으로 그를 이끌었다. 『꿈의 해석』에서도 많은 군소 인물들(문학상의 인물이든)은 프로이트의 성격의 어떤 면에 순응하여 왜곡되는 것을 볼 수 있다. 그

『일상생활의 정신병리학』

리고 이들 군소 인물들은 몇몇 중요 인물 특히 오이디푸스와 햄릿의 한 단면으로 환원시킬 수 있다.

『일상생활의 정신병리학(The Psychopathology of Everyday Life)』(1901)은 『꿈의 해석』을 바탕으로 집필되었다. 그래서 그것은 『꿈의 해석』에서 보여준 생각과 통찰력을 더 확대시켜 거기에서 분석된 꿈 이외의 다른 정신 현상으로까지 발전된다. 『꿈의 해석』이 연로한 아버지의 죽음에 대한 프로이트의 감정을 분석하여 이른바 '야곱'의 책이라 부를 수 있다면, 『일상생활의 정신병리학』은 그 아들의 낮 세계를 다루었기 때문에 '요셉'의 책이라고 부를 만하다.(우리는 그 이유를 이제 곧 검토해 볼 것이다.)

프로이트는 『꿈의 해석』에서 저지른 몇 가지 중요한 실수를 탐색함으로써 자기 분석을 계속해 나가고, 그렇게 함으로써 책의 근본적인 주제 — 자기 분석을 통해서 해방된 승리감과 적대감의 뒤얽힘, 아버지와 아버지의 대리자였던 플리스에 대한 애착심에서 떠나 '성

장하는' 것 등 — 를 드러낸다. 1901년 8월 7일 플리스에게 보낸 편지에서 프로이트는 "우리는 서로 얼마간은 다른 방향에 이끌렸다."라고 쓰고, 이어 『일상생활의 정신병리학』에 플리스의 은혜를 얼마나 많이 받아 집필된 것인가를 말하고 있다.

> "그것은 당신에 대한 언급으로 가득 차 있습니다. 동기가 당신으로부터 비롯된 경우 뚜렷한 언급을 할 경우도 있고 …… 언급을 회피한 경우도 있습니다. 뿐만 아니라 그 제사(題辭)도 당신으로부터 받았습니다."

플리스로부터 자유로워진 것은 숫자(number)의 중요성에 대한 논의의 확대에서 읽을 수 있다. 이 문제를 프로이트는 이미 1899년 친구들에게 말한 적이 있었다. 프로이트가 보여주고 있는 것은 언뜻 무심하면서도 우연히 생각된 수(數)의 몇몇 사례에 결정론이 적용될 수 있다는 점이다. 어떤 의미에서 프로이트는 날짜와 시간 주기는 규칙적인 '법칙'에 의해 결정된다는 플리스의 생물학적 결정론에 맞서 자신의 심리학적 결정론을 주장한 것이었다.

프로이트는 이같이 주장하면서 또 다시 문학상의 인물과 자신이 알고 있는 실재라는 인물에 대한 기억을 연관시키는 일련의 동일시

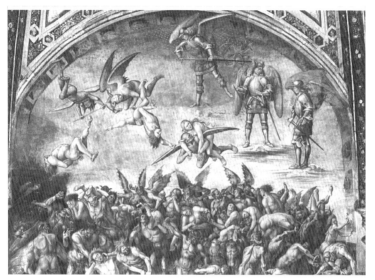

루카 시뇨렐리(Luca Signorelli, 1450-1523)의 「최후의 심판 Last Judgment」(1499-1502)

에 의존하고 있다. 1898년 9월 9일자 편지에서 보티첼리 – 불트라피오(Botticelli-Boltraffio)의 유명한 소개문을 플리스에게 인용 소개하고, 오르비에토에 있는 거대한 「최후의 심판」 벽화의 작가 시뇨렐리(Signorelli)의 이름을 잊었다고 말했다. 그것은 죽음과 성욕에 대해서 프로이트가 얼마쯤 억압시키길 원한 몇몇 불유쾌한 기억이 관련되어 있음을 보여준다. 그가 발표한 도해는 억압의 작용 경로를 개략적으로 보여주며, 또한 그가 '이르마의 주사 꿈'에서 선명하게 보았던 트리메틸아민 화학 방정식의 생생한 영상을 떠올리게 한다. 이 도해

에 대한 해석은 1897년 4월 28일자 편지에서 시사되었는데 그 편지에서 플리스의 주소가 없어서 고통스럽다고 프로이트는 쓰고 있다.

나는 간밤에 당신과 관련된 꿈을 꾸었습니다. 당신의 주소를 알려주는 전보가 있었습니다. (Vinice) Via Villa Casa Secerno. 그것을 써놓은 방식은 어떤 부분은 흐릿하기도 했고, 또 어떤 단어는 여러 철자로 나타나 보이기도 했습니다. Secerno만은 가장 뚜렷했습니다. 당신의 주소를 전보로 보내주신 것은 저의 소망을 충족시킨 것입니다. 온갖 일들이 그 낱말 배후에 숨어 있습니다. 당신이 저에게 가르쳐 주시던 어원 탐색적 향연에 대한 추억……. 또 그 낱말은 다른 것들도 전해 줍니다.
Via(내가 연구하고 있던 폼페이의 거리)
Villa(하클린의 로마의 별장). 바꾸어 말하면 여행에 대한 우리의 이야기…….

플리스의 주요한 공헌은 프로이트가 화학과 어원학 분야에 대한 그의 생각들에 심취했다가 그것을 초월토록 한 데 있다 할 것이다. 프로이트는 화학방정식을 단어의 '계통도'를 나타내는 도해적 분석과 결합시키는데, 그것은 플리스가 프로이트와 함께 논의한 것들과 비슷하다.
그러나 프로이트에겐 그와 같은 분석은 정신을 탐구하는 수단으

로 변형된다. 무의식적 혹은 때로는 태고적 생각과 의식적 표현의 발생론적 관계는 대개 나무 도해(tree diagram)로 제시되는 오래된 형태의 단어와 그 이후 변형된 단어 형태와의 관계와 흡사한 것으로 프로이트는 생각했다.

시뇨렐리(Signorelli)라는 이름의 망각에 대한 설명은 위와 같은 유명한 도해를 통해 이루어진다. 이 능란한 분석에서 프로이트는 시뇨렐리라는 친숙한 이름을 망각하는 과정을 거슬러 올라간다. ― 그리하여 보티첼리와 볼트라피오라는 이름에 의해 그것이 대치되는 경로와, 이 두 이름과 고통스럽게 억압된 생각 사이의 관련성 등을 분석한다. 이처럼 보스니아(Bosnia)와 헤르체고비나(Herzegovina)라는 단어는 한편으로는 언어적으로 유사한 예술가들의 이름(즉 보티첼리와 볼트라피오)과 연관되고, 다른 한편으로는 발음상으로, 숙명론자인 터키인들이 친지가 죽음에 직면했을 때 의사에게 묻는 질문, "선생님(Herr)……"로 시작되는 문장 ― "선생님, 제가 뭐라고 말씀드리겠습니까? 그가 살아날 운명이라면 선생님이 그를 살릴 수 있을 거라고 생각해요." ― 으로 연상이 이어진다. 볼트라피오는 트라포이(Trafoi)라는 장소와 연결된다.

프로이트는 이곳에서 불치의 성병을 앓던 자기 환자 한 사람이 죽

※ Signor, Herr는 영어의 Sir에 해당하는 말.

었다는 소리를 들었다. 이와 같이 본다면 의사에게 전폭적인 신뢰감을 표하는 터키인들이 말하는 문장이 프로이트 자신의 환자와 관련되면서 하나의 분명한 소망으로 구체화된다. 그는 또한 터키인들의 생활에서 성욕이 차지하는 중심적인 위치를 생각하고 있었던 것이다. 성적 쾌락이 사라지면, 그들은 삶의 맛을 상실하고 차라리 죽기를 원할 정도이다. 이렇게 보면 죽음과 성욕이 이 책의 적합한 주제인 셈이고, 바로 그 사실은 프로이트와 플리스의 결별을 뜻하는 것이다.

플리스로부터, 따라서 아버지로부터의 전향은 프로이트가 『꿈의 해석』에서 발견했었고, 『정신병리학』 제10장에서 분석하는 일련의 기억

착오에서 뚜렷해진다. 어떤 점에서는 이 분석이 책 전체의 핵심이라고 생각되며, 이 점에서 이 책은『꿈의 해석』의 연속인 것으로 확인된다.

세 가지 기억 착오는 첫째, 쉴러의 탄생지를 마르바하(Marbach)가 아니라 마르부르크(Marburg)라고 부른 점, 둘째, 한니발(Hannibal)의 아버지를 하밀카 바르카(Hamilcar Barca) 대신 하스드루발(Hasdrubal, 그의 형)이라고 부른 점, 셋째는 제우스 신이 그의 아버지 크로노스(Cronos, Kronos)를 거세했다고 진술함으로써 그 잔혹한 행위를 한 시대 뒤로 연장시켰다는 점이다. 하지만 그리스 신화에서는 크로노스가 그의 아버지 우라노스(Uranus)를 거세시킨 것으로 되어 있다.[12]

프로이트는 이 세 가지 착각이 모두 죽은 아버지와 관계된 억압된 생각에서 발단되었음을 보여준다. 마르부르크(Marburg)는 아버지의 사업상의 친구 이름이었고, 두 번째, 아버지 이름 대신 그의 형 이름인 하스드루발(Hasdrubal)로 기억하고 있는 것은 모자를 도랑에 떨어뜨렸던 에피소드에서 아버지가 보여준 비겁함에 불만족하여, 차라리 아버지의 첫 결혼에서 얻은 이복형이 아들이기를 바랐던 프로이트의 잠재적 소망과 일치하고, 마지막으로 세 번째의 착각은 이 이복형의 세대에 대한 착각과 관계가 있다. 언젠가 그는 프로이트를 훈계하면서, "너는 잊어서는 안 돼. ……네가 아버지의 다

음 세대가 아니라 그 다음 세대라는 사실을"이라고 말했던 것이다. 이처럼 아버지에 대한 프로이트의 오이디푸스적 소망이 그 자신의 세대로까지 확대된 것은 당연한 노릇이기도 하다.

『꿈의 해석』에서 『일상생활의 정신병리학』의 새로운 상황에 이르는 이 모든 실 줄기는 『꿈의 해석』의 초고에서 나중 장을 쓰면서 범한 실수－출판 때 수정되었음－에 관하여 프로이트가 진술한 매혹적인 글에서 부딪히게 된다. 나중 책 제7장에서 논의되는 그 착각은 알퐁스 도데(Alphonse Daudet)의 소설 『부호(Le Nabab)』에

12) 우라노스와 가이아 사이에서 태어난 티탄족 가운데 가장 강력한 존재는 막내인 크로노스였다. 가이아가 키클로프스와 헤카톤케이르(Hecatoncheir, 복수는 헤카톤케이레스 Hecatoncheires)라는 끔찍하고 괴상하게 생긴 티탄들을 낳자 짜증이 난 우라노스는 이들을 타르타로스에 가둬버렸다. 이때부터 우라노스와 가이아와의 사이가 벌어졌고, 어머니 가이아는 아들 크로노스에게 '스퀴테'(Schythe)라는 거대한 낫을 건네주며 우라노스를 죽이도록 사주했다. 결국 크로노스는 우라노스를 스퀴테라는 낫으로 우라노스의 성기를 잘라 죽였다. ─옮긴이 주.

스퀴테로 우라노스를 거세하는 크로노스

서 즈와이외즈(Joyeuse)라는 한 책방 주인이 파리의 거리를 거니는 동안 꾼 백일몽과 관련된다. 프로이트는 등장인물의 이름 — 실제로는 조슬렝(M. Jocelyn) — 뿐만 아니라, 그 책에서는 실제로는 일어나지도 않는 다음의 환상을 그에게 일어난 것으로 착각하고 있다.

일자리가 없어 파리 시내를 걷고 있던 조슬렝은 질주하고 있는 마차에 달려들어 말고삐를 붙잡는다. 마차를 세우자 마차의 문이 열리고 지체 높은 한 사람이 밖으로 나와 조슬렝의 손을 붙잡고 "당신은 나의 구세주요, 생명의 은인이오. 어떻게 도와드릴까요?"라고 말한다. 프로이트는 자신의 그릇된 기억, 즉 기억 착오는 즈와이외즈의 상황과 자신이 처음 파리에 와서 "외롭고 갈망에 차 있고, 원조자와 보호자가 절실하던 때에" 시내를 걷던 자신의 경험을 동일시한 것으로 설명했다.

즈와이외즈와 프로이드의 동일시가 쉽게 된 것은 기쁨에 해당하는 독일어 Freud(e)와, 같은 뜻인 프랑스어 Joyeux(남성형), Joyeuse(여성형) 사이의 등가 때문이었다. 프로이트는 어떤 구절에서(1924년판 이후에는 삭제되어 있다.) "화가 나는 것은 누군가 보호자가 있어야겠다는 생각에 반감을 느끼는 그 어떤 생각도 찾아낼 수 없기 때문이었다. ……나는 항상 스스로 강자가 되고자 하는 흔치

않은 충동을 느끼며 살아왔었으니까." 이 부분 대신에 프로이트는 각주를 첨가하고, 어렸을 때 조슬렝의 경우와 비슷한 구조 장면을 책에서 읽은 적이 있다고 말했다.

"43세 때 어떤 사람에게 일어난 것으로 생각했지만, 결국에는 28세 때의 나 자신의 체험이라고 인정할 수밖에 없는 이 환상은 내가 11살 과 13살 사이 언젠가 받았던 인상의 정확한 재현이다. 이것은 실제로 는 자신의 구원, 즉 후원자와 보호자를 갈망하는 것을 의미한다."

여기에서 흥미로운 것은 프로이트가 드러내놓지 않은 것이, 혹은 억압한 것이 무엇인가 하는 점이다. 그를 비판하는 자들조차도 이 점에 대한 설명을 시도해 보지 않았다. 프로이트는 이 무렵 도데의 소설 주인공과 자신을 동일시했던 이 환상을 왜 복원해야만 했을 까? 프로이트는 왜 즈와이외즈의 이름을 그런 식으로 변형해야만 했을까? 열쇠는 플리스에게서 독립한 새로운 분위기, 즉 아버지 같 은 우월감을 갖는 플리스와의 오랜 우정 관계의 파탄에 따른 불안 과 걱정 탓이라고 생각한다.

구조된 지체 높은 사람이 프로이트의 아버지라고 여긴다면, 우리 는 1910년에 쓴 에세이 「대상 선택에서의 특수한 유형 A Special Type

of Object-Choice』의 관점에서 프로이트의 잠재적인 태도를 엿볼 수 있다. 이 에세이는 자신의 아버지를 구출하는 환상을 설명하고 있다.

어린아이가 자신의 생명이 양친에게서 비롯되었고, 어머니가 그에게 생명을 나누어 주었다는 말을 들으면 마음속의 애정은 굳건해지고 독립적이고자 하는 갈망과 뒤섞인다. 그러면 어린 아이는 이 선물에 상응하는 것을 양친에게 보답하려는 욕망을 갖는다. 그리하여 ⋯⋯그는 어떤 위급한 경우에 아버지의 생명을 구출해냄으로써 아버지에게 보상하는 몽상을 한다. 이때 아버지 대신 황제나 왕 또는 어떤 위대한 인물로 대치되는 경우도 흔하다. ⋯⋯아버지를 구원한다는 이 환상은 때때로 미묘한 의미를 지닌다. 그것은 아들을 위하는 아버지를, 혹은 그런 아버지 같은 아들을 갖고 싶은 소망을 표현하기도 한다.

우리는 프로이트가 이름에 부여한 커다란 의미를 여기에 첨가해볼 수 있다. 『토템과 터부』(1913)에서 그가 인용하듯, "한 인간의 이름은 그 사람의 중요한 구성요소 중의 하나이며, 어쩌면 그의 영혼의 일부이기도 하다."

프로이트의 야심은 조슬렝이라는 이름을 선택한 사실에 요약되

어 있다. 그것은 'Jo'라는 음절(Joseph의 경우에서처럼 프랑스어나 독일어 양편에서 다 같이 쓰이는)을 포함하고 있을 뿐만 아니라 'ce' ─ 독일어로는 발음상 'se'와 유사한 ─ 를 포함하고 있기 때문이다. 이와 같이 이 이름은 "Joseph"이라는 이름과 그 소리가 비슷하다. 이것이 바로 'Freud'라는 이름과 함께 억압된 다른 이름이다. 수년 뒤 1936년 11월 29일 부의 친구 토마스 만에게 보낸 편지에서 프로이트는 그 해에 출판된 만의 『이집트에서의 요셉』을 논평하고, 이어 "그의 복잡한 전기의 배후에 숨어 있는 악마적 동인"인 "요셉 ─ 환상"이라는 관점에서 나폴레옹 보나파르트의 행동을 분석하고 있다.

"그는 코르시카인이고, 많은 형제 중 둘째이다. 장남은 요셉이리 불렸다. 코르시카의 가족제도는 장자의 권리가 특별한 경외심으로 보호된다.(알퐁스 도데가 소설 『부호』에서 이 점을 그린 것이 아닌지?)"

프로이트는 토마스 만이 경청한 점에 대해 변명을 한다.

"나는 이것을 진지하게는 생각하지 않았다. 그러나 나의 이전 마부의 채찍 소리처럼 그것은 어떤 매력이 있는 문제이다."

프로이트는 이 분석에 집착한 듯하고, 프로이트의 딸 역시 그가 이미 그것을 만에게 이야기한 것을 상기시켰다. 프로이트가 행한 분석의 면면이 마부의 언급까지 포함하여 조슬렝 논의와 관련된다. 만의 편지가 있기 수년 전 프로이트는 『꿈의 해석』에서 분석된 '턴 백작의 꿈(the dream of Count Thun)'에서 자신은 보통의 중산층에 속하면서도 마차의 좌석에 앉아 있는 인물이 귀족인 것처럼 언급했다. 자신을 늙은 마부로 비유함으로써 프로이트는 변함없이 노동자로 남아 있으면서 탐내던 마부석을 차지한 셈이 된다.

『꿈의 해석』에서 이미 강조된 요셉과의 동일시는 그의 아버지의 권능을 물려받겠다는 오랜 소망을 충족시킨다. 그가 확실히 알고 있듯이, 그의 꿈을 명확히 해석함으로써 바로 파라오(Pharaoh)를 구원한 뒤, 요셉은 많은 권력을 장악하여 형제들에게 자신의 신분을 밝힐 때 자신을 "파라오의 아버지" 같은 존재라고 말할 수 있었기 때문이다.

그의 아버지 격인 플리스에 대한 프로이트의 점진적인 반항은 이미 시사한 바와 같이 1905년 『성욕론에 관한 세 논문(Three Essays on th Theory of Sex)』의 첫 편에서 자신의 독립을 주장하기에 이르렀다. 그 논문에서 프로이트는 플리스의 양성(兩性)이론(bisexuality)을 논박하고 있다. 또한 이르마의 꿈의 관건이 되는 낱

오스트리아 생리학자 조셉 브로이어 (1842~1925)

말(성 충동)에 언급하면서, 프로이트는 "조셉 브로이어(Joseph Breuer)와 내가 발견한" 정신분석만이 성적 장애의 문제의 '해결책'을 제시할 수 있다고 주장했다.

성 행동(性行動)과 그 이상행위를 결정하는 데 해부학적 및 화학적 요인의 역할을 인정하면서도 프로이트는 자신의 분석의 토대를 능동성(남성적인 것으로 여겨지는)과 수동성(여성적인 것으로 여겨지는)의 구별에 두고 있다. '정상'과 '비정상', '남성성욕'과 '여성성욕' 사이의 근본적인 연관성과 지속성을 보여주는 『성욕론』의 중심적 문제는 부분적으로 또는 정확하게 같은 시기에 쓴 『조크와 무의식과의 관련성(Jokes and Their Relation to the Unconscious)』의 기조를 이룬다.

조크의 주제는 프로이트에게 아버지에 대한 존경심과 동시에 아버지에 대한 그의 우월감을 표현할 수 있는 장(場)을 제공한 셈이었다. 프로이트는 오랫동안 아버지의 조크 능력에 매료당했었다. 그래서 프로이트는 『꿈의 해석』을 쓰기 전에도 유대인의 조크와 일화를 수집해 왔었다. 따라서 그의 책은 아버지와 동일시되는 점이 적

어도 한 가지 이상이라는 것, 또한 찬탄을 받았던 아버지의 재능을 물려받았다는 점을 보여준다.

플리스를 통해 아버지와의 관계의 또 한 면이 나타나는데 그것은 제6장에 언급되어 있다. 거기서 프로이트는 '조크의 문제를 거론하는 그의 주관적인 이유'가 꿈과 조크 사이의 유사성 때문이라는 점을 지적한다. 이 경우에도 프로이트는 『꿈의 해석』은 조크가 지나칠 정도로 가득 차 있다는 1899년에 쓴 플리스의 비판에 대답하고 있는 셈이다.

프로이트는 꿈 밑바닥을 흐르는 나쁜 조크의 정체를 드러내는 것은 타당한 일일 뿐만 아니라 조크에서 — 선한 조크까지 포함해서 — 유쾌하고 근본적인 동기와 쾌락이 꿈의 그것과 밀접하다는 사실을 밝힘으로써 그 도전에 응했던 것이다. 『일상생활의 정신병리학』의 경우와 마찬가지로, 여기에서도 프로이트는 『꿈의 해석』의 통찰을 확장하여 그것을 신경증 환자에게뿐만 아니라 정상인의 세계에도 적용했다.

프로이트의 자기 확대, 동일시 작용에 의한 다른 역할의 흡수는 이 문제의 논의에서 중요한 의미를 갖는 1906년도 논문 「옌센의 『그라비다』에 나타난 망상과 꿈 Delusions and Dreams in Jensen's 『Gradiva』」에서도 뚜렷이 나타난다. 1898년 플리스에게 쓴 편지에

독일 소설가 콘라트 F. 마이어의 『여재판관』(1885)과 덴마크출신 독일의 소설가 요하네스 빌헬름 옌센 (1837-1911)의 『그라비다』(1902). '폼페이 환상곡'이라는 부제가 붙어있다.

서 『오이디푸스』와 『햄릿』에 대한 짤막한 논의, 특히 마이어(C. F. Meyer)의 소설 『여재판관(Die Richterin)』에 대한 논의 가운데서도 문학을 작가 자신의 문제점을 반영하는 것으로 파악해 볼 수 있다는 사실을 알았다는 언급을 한 이래, 프로이트는 예술 작품에 대한 독립적인 논의는 거의 하지 않았다.

『여재판관』의 분석은 '소설은 작자의 문제점을 반영한다.'라는 명

제에서 출발하고 있거니와, 『그라디바』에 대한 분석도 이런 생각에 따라 결론을 내리고 있다. 프로이트는 정상적인 정신상태와 병적인 정신상태의 경계는 유동적이라고 다시 주장하면서 "모든 망상에는 일말의 진실이 포함되어 있다."는 설득력 있는 견해를 제시하기도 한다. 하지만 그의 논의 중 가장 흥미를 끄는 점은 생리학으로 꿈을 설명하려는 과학자에 반대하는 창조적 예술가는 "그들이 과학에 아직 문호를 개방하지 않은 원천에 의지하고 있기 때문에" 정신분석학자의 동지라는 선언이다.

프로이트의 통찰이 지닌 강렬함과 문체상의 장점은 다른 어떤 곳보다 『그라디바』 분석에서 잘 드러난다. 그는 여기서 독일의 문단에서조차 거의 잊혀진 한 작가의 미미한 작품을 발굴하여, 그것에 대한 매혹적인 논의를 전개한다. 정신분석학 연구가들이 옌센의 원본을 프로이트의 논의와 비교해보기를 원하는 경우가 있긴 해도 재판을 찍을 만큼 읽힌 것은 아니다.(1931년 희귀한 프랑스어 판에서 프로이트의 논문과의 반려자로서 출판된 것을 제외하면)

19세기 후반에 유행한 소설 장르인 고고학적 공상소설(archaeologischer Roman)로 분류될 수 있는 이 소설은(이집트학자 겸 소설가였던 게오르그 에베르스(Georg Ebers) 및 콘라트(M. G. Conrad)가 대표자

인데, 둘 다 뮌헨에 살았다.) 폼페이의 배경에 대한 그의 흥미와 분석력에 아주 적합한 문제점을 제공해주었다. 더구나 프로이트는 여기에서 고고학에 대한 그의 오랜 관심을 마음대로 펼쳐 보일 수 있었다.

프로이트는 그 자신의 책이 성공적인 정신 요법의 타당한 실례가 옌센에게서 확인된 셈이어서 무척이나 즐거웠다. 옌센은 "정신분석학의 도움이 없이도 같은 원천에서 그것을 끌어내고 같은 주제를 연구했던 셈이다." 이 소설은 독일의 고고학자 노르베르트 하놀트(Norbert Hanold)를 주인공으로 다루고 있다. 그는 자신의 직업에 너무 열중한 나머지 살과 뼈를 가진 생생한 인간으로서의 여자에 대해서는 관심이 없었다. 연구를 계속하는 동안 그는 고대 로마의 한 부조(浮彫)[책표지 그림]에 매료되었다. 그리하여 그는 이것의 석고 모조품을 입수했다.

그 부조는 묘령의 여인이 독특한 걸음걸이로 걸어 나오는 모습을 보여주는데, 샌들을 신은 앞발은 지면을 딛고, 따라 나오는 뒷발은 지면과 수직 자세를 취하고 있다. 별다른 이유 없이 이 부조에 매혹된 고고학자는 몇몇 특성을 이 부조에 부여한다. 그녀의 기민한 발걸음으로부터, 그녀에게 그는 군신 마르스(Mars)의 다른 이름인 그라디부스(Gradivus, '진군하는 자'라는 의미이다.)에서 유래한 형용사 그라디

바(Gradiva)라는 명칭을 붙인다. 그러고는 상상 속에서 귀족적인 로마의 한 가문이 딸인 그녀를 독일로부터 고대 폼페이로 옮겨놓는다.

하놀트는 대단히 과학적이라고 생각하는 이 작품에 충족할 수 없는 호기심에 사로잡혀, 그 조각가가 그 당시에 누구를 모델로 삼은 것일까 궁금해한다. 그래서 곧 그는 여자의 발걸음을 주시하면서 거리를 배회하며 아직도 그와 같은 걸음걸이 자세를 찾을 수 있는가를 탐색한다. 물론 그와 같은 행동은 상대편 여성으로부터 때로는 즐거워하는 눈초리를, 때로는 당혹스러워하는 눈초리를 받기도 한다. 그러나 하놀트는 고고학적인 입장에서 감정에 치우치지 않고 탐색을 계속한다. 그러나 유감스럽게도 현실에서는 그라디바와 같은 발걸음을 가진 여인은 발견할 수 없다는 결론을 내린다.

얼마 후 하놀트는 자신이 폼페이에서 서기 79년에 일어난 폼페이의 붕괴 현장을 목격하는 무서운 꿈을 꾼다. 홀연 그는 근처에서 그라디바를 발견한다.(옌센의 소설을 프로이트가 인용한 부분)

"그때까지는 그녀의 존재에 대해서 생각하지 않았었다. 하지만 홀연 그리고 당연하다는 듯, 그녀가 폼페이 여자니까 고향에 살고 있을 것이라는 생각이 퍼뜩 떠올랐다. 그는 그녀가 자신

과 동시대에 살고 있다는 것을 조금도 의심하지 않았다."

그녀를 걱정하는 마음에서 그는 소리를 질렀다. 그녀는 고개를 돌려 그를 바라보더니 침착하게 걸어 나와 사원의 주랑(柱廊)을 따라 걸어 나갔다.

"그러다가 그녀는 한 계단 위에 앉았다. 그러고는 천천히 계단 위로 머리를 떨구는 것이었다. 그녀의 얼굴은 그 사이 점점 창백해지면서 마치 대리석으로 변하는 듯했다. 그가 황급히 그녀의 뒤를 쫓아갔을 때 그녀가 마치 잠든 사람처럼 고요한 얼굴로 널따란 계단에 가로누워 있는 것을 볼 수 있었다. 그러자 곧 폐허의 잿가루가 그녀를 뒤덮어 버렸다."

환상 속에서 처음으로 하놀트는 죽은 사람으로서 그녀에 대해 애도를 표했다. 다시 한번 알 수 없는 충동에 이끌려 그는 이탈리아로 달려갔다. 그 부조의 고고학적 의미를 찾아보겠다는 구실이었지만 실상은 그라디바의 생사에 대한 망상에 사로잡혀 있었던 것이다. 그가 주위에서 본 것은 갓 결혼한 신혼부부였다. 그들의 인습적이고 어리석은 행동이 그를 괴롭혔다. 더구나 폼페이에서 '해롭고 불필요한' 집파리들이 교미하는 모습을 보고 역겨움을 느낀다. 하지만 현실

에서 하놀트는 보다 감정적인 인간으로 변모하기 시작했다.

그라디바가 거리를 걷는 모습을 보았다는 망상에 사로잡힌 나머지, 자신이 그녀의 실제의 역사적 발자취(재 위의 발자국)를 찾아보려고 폼페이에 왔다는 사실을 깨달았다. 처음에 그는 그녀를 환각으로 여겼다. 그러나 도마뱀이 그녀에게 놀라 도망치는 것을 보고는, 그녀가 자신의 마음의 투사체가 아니라 (살아 있지는 않더라도) 이 세상의 어딘가에 존재하는 하나의 유령이라고 생각했다.

탐색을 계속하며 그는 꿈속에서 본 그대로 그녀에게 누우라고 요구하지만, 그녀는 완강히 거절하고는 사라져버렸다.

우리는 이내 그라디바가 희랍어나 라틴어가 아닌 독일어로 그에게 대답하여 하놀트를 깜짝 놀라게 한 실제로 살아 있는 소녀라는 것을 알게 된다. 그녀는 그의 고향 출신으로 이웃에 살고 있었다. 그는 그녀와 유년기에 다정한 우정 관계 — 서로 싸우기도 하고 몸을 부딪기도 했던 — 를 맺고 지냈었다. 그녀의 이름은 조에 베르트강(Zoe Bertgang)이었다.

하놀트를 사랑하게 된 조에는 의도적으로 그에 대한 치료의 길을 모색하기 위해 자신에 대한 그의 망상에 순응했다. 그리하여 그

녀의 능란한 치료법은 프로이트가 그녀를 모범적인 정신과 의사라고 여길 정도였다. 그녀는 일반 정신분석의보다도 직접 환자의 유년기 체험을 알고 있는 이점 이외에도 '사랑을 치료약으로' 사용할 수 있는 이점도 있었다.

조에의 가정환경 – 어머니는 죽고 아버지는 동물학에 온통 정신을 빼앗겨 도저히 도달할 수 없는 우상과 같은 존재였다. – 은 그녀의 아버지 대신 점점 하놀트를 사랑하는 마음에 의존토록 만들었다.

얼마 후 하놀트의 냉정함과 학문에 대한 맹목적인 열정 때문에 화가 난 그녀는 그를 '장대한 시조새(始祖鳥, archeopteryx)' 같다고 묘사했다. 이 새는 홍적세(洪積世) 전기의 파충류 새인데, 프로이트는 이 새의 이름은 그녀의 아버지(동물학)와 하놀트(고고학, archeology)를 동시에 지칭하고 있다고 해석했다.

억압의 역할 문제가 여기에서 시작된다. 프로이트는 "억압된 것의 회귀 return of the repressed"라는 의미 있는 표현을 쓰면서, 억압의 도구였던 고고학이 어떻게 조에의 유년 시절의 기억을 끌어내면서 동시에 그것을 은폐하는 지를 설명하고 있다. 이와 같이 폼페이 시의 매몰과 그라디바의 죽음이 담긴 하놀트의 뚜렷한 꿈 내용

벨기에 화가이자 동판화가인 펠리시앙 롭스(Félicien Rops, 1833-98)가 제작한 동판화
「성 안토니우스의 유혹 The Temptation Of Saint Anthony」(1878)

은 그 배후에 잠재적인 진짜 내용이 숨어 있으니, 그가 알고 지내던 조에에 대한 그의 갈망이 바로 그것이다. 프로이트는 조에에 대한 성적 감정을 하놀트가 성공적으로 억압시키지 못하고 왜곡시킨 것을 다음과 같은 격언에 비유하고 있다.

"쇠스랑으로 본성을 끌어낼 수는 있지만, 그것은 항상 돌아오
기 마련이다."

프로이트는 그와 같은 과정의 첨예한 실례로 성적 욕망에 파멸
한 금욕 수도승의 동판화(펠리시앙 롭스 작)를 들고 있다. 그는 십자
가 위의 예수님에게 절망적인 기도를 드리지만 끔찍하게도 예수상
은 음탕한 나체의 여인으로 탈바꿈해 있는 것을 발견한다.

인생의 그 '불순함'으로부터의 피난처로 생각되는 수학(數學)까지
도 억압된 것이 회귀하는 곳이 될 수 있는 것이다. 프로이트는 그
예로써 성욕을 억압한 한 소년의 경우를 들고 있는데, 억압된 소년
의 성욕이 갑자기 분출되면서 그것은 다음과 같은 두 개의 특별한
문제 속에 표현되었다.

"두 물체는 하나가 된다. 한 물체의 속도는……." 혹은 "원기둥
위에 그 바깥의 지름이 1m인 원추형을 그려라.……"[13]

하놀트의 두 번째 꿈에서 나타나는 도마뱀에 대한 프로이트의 분
석은 몇 가지 문제점을 제기한다. 프로이트의 설명은 이 명백한 성적
심볼에 관해서 놀랄 만큼 빈약하다. 프로이트는 도마뱀을 포획하는

주제는 조에의 아버지에게서 비롯된 것인데, 이번에는 그것을 그녀가 남자를 포획하는 기술로 이용하고 있는 것으로 이해하고 있다.

프로이트는 또한 이 고고학자가 조에가 자신에게 구애하고 있다는 사실을 알고 있음을 그의 꿈이 말해주고 있으며, '좁은 틈 사이로 미끄러져 사라져 버리는 것'은 하놀트에게 '도마뱀의 행동'을 연상하게 했다고 분석하고 있다. 조에─그라디바의 강한 이미지와는 대조적으로 하놀트는 프로이트에게 무척 연약한 존재로 나타나는데, 그의 결론은 이 고고학자가 그녀에게 복속되길 갈망하고 있다는 것이다.

"우리는 도마뱀을 포획하고자 하는 배후에 숨은 소망이 실제로는 수동적이고 매저키즘적인 것이라고 추측할 수 있다."

하놀트의 망상이 히스테리적인 것으로 설명되고(2년 뒤에 발표된

13) 기하학과 수학의 문제도 성적 암시성을 가질 수 있다는 프로이트의 인식은 성기를 의사(疑似) 과학이나 명명법(命名法)을 수단으로 해서 회화화시켰던 유머 작가들의 궤적과 일치한다. 19세기 말 빌리에 드 릴아당(Villiers de l'Isle-Adam)의 『미래의 이브(Ève future, 1886)』, 프랑스의 극작가 알프레드 자리(Alfred Jarry)의 '우스꽝스러운 부조리로 가득 찬'(pataphysical) 고안물, 레몽 루셀(Raymond Roussel)의 『아프리카의 인상들 Impressions d'Afrique; 1910』 중의 고안물, 그리고 20세기 초 마르셀 뒤샹(Duchamp)의 '그녀의 독신자들에 의해 발가벗겨진 신부 조차도'(큰유리)와 피카비아(Picabia)의 '사랑의 기계' 등이 그러하다.

프로이트의 논문「히스테리적 환상 Hysterical Phantasies」은 그것을 양성(兩性, bisexuality)의 문제와 관련시키고 있다.), 또 학문에 대한 하놀트의 열중이 그의 성적 불감증을 가져오고 있기 때문에 우리는 그것을 양성 문제를 논의하는 무대로 볼 수도 있다.

아버지와 플리스에 대한 프로이트의 잠재적이지만 지속적인 반항의 제2의 국면은『레오나르도 다 빈치의 유년시절의 기억』에서 명백해진다. 프로이트는 이 책을 자신의 가장 주관적인 책 가운데 하나라고 인정한다. 하지만 이 같은 주관성은 그라디바에 관한 논문에서도 이미 보여졌다. 어떤 점에서는 원작의 범위를 훨씬 넘어서는 프로이트의 작품 분석은 옌센을 자신의 사상을 전달하는 무녀(巫女)로 만들고 있다.

아돌프 볼게무트(Adolph Wohlgemuth)는 프로이트 이론을 부당하게 비판한『정신분석학의 비판적 검토(A Critical Examination of Psychoanalysis, 1923)』라는 책에서 그라디바론에 대한 적어도 한 가지 정당한 의견을 제시하고 있는데, 그것은 곧『꿈의 해석』의 대부분이 프로이트 자신의 것이지 옌센의 것이 아니라고 주장한 점이다.

자기 인식의 추구 과정에서 예술 혹은 문학에서 개인적으로 의미

아돌프 볼게무트의 『정신분석학의 비판적 검토』

있는 여러 양상들을 발견하려는 프로이트의 이와 같은 경향은 그의 비평방식에 고유한 '그라디바 원리'라고 할 수 있을 듯하다. 프로이트는 특히 이 소설을 분석하는데 소재의 내용을 넘어서서 자신의 모습을 그것에 투영시키고 있기 때문이다.

1910년에 출판된 레오나르도에 관한 프로이트의 저서 내용으로 돌아가기 전에 1906년의 그라디바론에 잇따른 4년간을 살펴보는 것이 유익할 듯하다. 1908년 프로이트는 「창조적 작가와 백일몽 Creative Writers and Daydreaming」이라는 논문을 썼다. 거기서도 프로이트는 초기 저작물의 연장선상에 놓이는 사상을 발전시키고 있으며, 다시 한번 인간 정신 내에서 겉보기엔 서로 무관한 양상들의 상호 추이 문제를 다루고 있다.

『정신병리학』에서 프로이트는 실수를 신경증 환자의 경우와 거의 비슷한 무의식적 충동과 연결시켰는데, 이 논문에서는 어린아이의 유희와 어른의 한가한 백일몽을 작가의 환상과 상상력에 비교하

고 있다. 프로이트는 자신의 체험을 인간의 감정과 동기의 모든 영역에 확대시키려는 열망에서 언뜻 보기에 접근할 수 없는 듯한 창조적 작가의 비밀에 한 걸음씩 접근하는 길을 모색하고 있다.

자신의 동일시 이론에 사로잡힌 프로이트는 이 과정의 중요성이 작가에게도 마찬가지라고 주장하며, 소설가의 주인공을 백일몽자의 경우와 마찬가지로 '에고 전하(His Majesty the Ego)'라고 부르고 있다. 그라디바론과 대조적으로 여기서는 예술가가 정신분석학자와 동등한 통찰력을 갖춘 동지로 취급되지 않는다. 여기에선 주로 작품의 비현실적인 혹은 환상적인 측면에 초점을 맞추어 논하고 있다. 『레오나르도』에서는 예술과 과학의 관계 문제가 중점적인 관심의 대상이 된다.

어떤 점에서는 『레오나르도』가 프로이트 생애의 한 전환점을 이룬다. 『꿈의 해석』을 출판한 '영웅시대'와 그 뒤 잇따른 찬란했던 몇 년은 플리스로부터의 독립이라는 새로운 양상을 초래하면서, 동시에 1902년 플리스에게 보낸 편지에서 쓴 것처럼 '남아있는 유일한 청중' ― 실제와 달리 다분히 멜로드라마적인 이야기지만 ― 을 상실하고, 홀로 고립된 새로운 슬픔을 맛보는 계기가 되었던 것이다.

이때를 기점으로 꿈에 대한 이야기는 두드러지게 감소한다. 이미

제창한 세련되지 못한 사상의 보다 체계적인 이론화 작업의 길로 방향을 전환한 것은 위대한 천재 레오나르도에서 보이는 예술적 환상의 세계로부터 과학의 논리적 세계로의 방향전환과 비슷하다. 수년 후인 1930년 괴테 문학상 수상자인 프로이트는 식전에 레오나르도가 아니라 괴테가 과학자와 예술가를 성공적으로 조화시킨 인물이라고 언명한다. 본인이 과학이라고 여긴 저서의 문학적 가치 때문에 상을 받게 된 이 시점에서 프로이트가 자신의 글을 어떻게 생각했을지 꽤 궁금하다.

『꿈의 해석』, 『정신병리학』, 『성욕론에 관한 세 논문』에서 뚜렷하게 시사되었던 생각은 프로이트의 생애에서 어머니의 역할에 대한 보다 심층적인 논의의 밑바탕을 마련해 주었지만, 프로이트는 자기 분석을 계속하지 않고 레오나르도에게 투사시키는 숙명적인 길을 택한다. 레오나르도는 이미 플리스와의 대담을 통해서 주요한 인물로서 부각되었는데, 프로이트가 레오나르도에게 매혹된 것은 다음의 두 가지 이유에서이다.

첫째, 레오나르도의 기억으로 프로이트가 이해하고 있는 인상 깊은 글귀가 분석 가능하다는 점, 둘째, 「모나리자」를 포함하여 레오나르도의 뛰어난 몇몇 작품이 이전에 스핑크스의 수수께끼가 그

로 하여금 오이디푸스 콤플렉스를 탐구하게 유도했던 것처럼, 이번에도 그 '신비한' 미소를 머금고 있어 분석자인 프로이트 자신을 괴롭히는 인물상을 제시하고 있다는 점이 그것이다.

프로이트는 레오나르도의 유년기의 유일한 기억으로부터 동성애를 포함하여 레오나르도의 성격 형성에 관한 연구를 전개해 나가며, 이 대가가 열정적인 창조적 예술에서 메마른 과학으로 돌아선 것은 신경증 – 심지어는 그의 동성애적 충동의 실현마저 불가능하게 한 – 의 발로라고 설명하고 있다. 레오나르도에 대한 프로이트의 관심은 적어도 1898년 10월 9일로 소급된다. 그는 "어떤 연애 사건도 기록에 남아 있지 않은 레오나르도는 아마 가장 유명한 왼손잡이일 것입니다. 당신은 그를 이용하실 수 있겠습니까?"라고 플리스에게 써 보낸 적이 있다.

프로이트의 이 질문은 양면성(bilaterality)과 양성체(bisexuality)의 사변적 관계에 대한 플리스의 관심을 반영하고 있다. 곧 우리가 알게 되겠지만 이 문제는, 또한 『레오나르도』에서도 언급하고 있는 문제이기도 하다. 1907년까지 프로이트는 레오나르도에 대한 관심을 나타낸 적이 없었다. 그러나 1907년 프로이트는 10대 '양서' 중 하나로 메레즈코프스키(Merezhkovsky)의 『레오나르도 다 빈치 이야기(Romance of Leonardo da Vinci)』 1903년 독일어판을 포함시키고 있다.

1909년 10월 17일 융에게 보낸 편지에 따르면, 프로이트의 환자 중에 그의 천재성을 제외하고 레오나르도와 비슷한 특징을 가진 사람이 있음을 알 수 있다. 명민하고 독립심이 강한 경쟁자 융에 대한 프로이트의 감정은 아직 해결하지 못한 플리스에 대한 동성애적 감정을 상기시키며, 레오나르도에 관한 연구를 통해 이 문제의 해결을 서둘렀다고 믿을 충분한 이유가 있다. 이 환자를 치료하는 일은 이 르네상스의 천재와 동일시함으로써 표면화된 자신의 어떤 문제점과의 대결에서 프로이트에게 보탬이 되었음이 분명하다.

프로이트의 논점은 성인으로서의 레오나르도의 문제 — 동성애적 사랑을 나눌 능력조차도 없었다는 점, 예술 창작에 대한 무관심, 풍요롭고 상상력이 충만된 예술가로서의 삶에서 냉혹한 과학자의 삶으로 돌아선 점 등 — 는 그의 유년기의 경험으로 소급해 볼 수 있다는 것이다. 어린 시절 레오나르도는 모델이 될 만한 부친상이 없었고, 독신이었던 어머니의 격심한 성욕에 압도당했었다. 이런 상황은 부유한 아버지와 친절한 계모(자식이 없었다.)를 결국 받아들이면서 종식된다. 프로이트에 따르면, 레오나르도의 '유년기의 기억'은 순전히 환상인데, 그는 성인이 된 레오나르도의 정신상태를 이해하는 단서로써 이 사실을 이용하고 있다. 프로이트는 이 기억이 궁극적으로 수수께끼 같은 행동으로 표면화된 레오나르도의 숨

겨진, 그리고 간과된 정신 과정을 드러내 놓는 것으로 보고 있다. 프로이트는 이렇게 인용한다.

"이미 훨씬 이전부터 나는 독수리에 대해 깊은 관심을 가질 운명을 타고난 듯하다. 왜냐하면 퍽 어렸을 적, 요람에 누워 있을 때, 독수리 한 마리가 날아 내려와 꼬리로 나의 입을 열고 여러 번 내 입술을 친 일이 기억나기 때문이다."

프로이트는 이 환상을 젖을 빨거나 열정적인 키스의 황홀한 쾌감을 일깨워 준 어머니의 뜨거운 애무에로의 회귀욕망으로 해석한다.(그는 입술을 친 독수리의 꼬리를 펠라치오에 비교했다.)

프로이트는 조크에 대한 책(1905)의 각주에서 "입 가장자리를 비틀어 올리는 미소에 특징적으로 나타나는 찡그림의" 기원을 "젖가슴을 문 채 흡족한 포만 상태에 있는 유아기"로 그 기원을 소급시킬 수 있다고 말한 적이 있다. 또 이 환상은 레오나르도의 어린 시절에 어머니와 맺은 관계 및 그 후에 관념적이지만 명백히 드러나는 동성애적 경향과 인과관계에 있음을 보여주고 있다고 생각했다.

이 가정을 실증하기 위해 그는 이집트의 모성신(母性神)으로 독수

리의 머리를 가진 무트(Mut)라는 신에 대해 장황하게 늘어놓고 있다. 그런데 무트 신은 보통 수컷에 의해서가 아니라 바람에 의해 수태를 하며, 남성기(男性器)를 스스로 가지고 있는 것으로 묘사되어 있다.

프로이트는 레오나르도가 이 이집트 신화를 상세히 알고 있었고, 그럼으로써 처녀생식을 하는 모성신에 관한 환상을 꾸며 낼 수 있었다고 추리하고 있다.

이렇게 해서 레오나르도의 환상은 어렸을 때 그를 버렸던(나중에 레오나르도를 받아들였지만) 미운 아버지를 제거하는 셈이다. 이 해석을 프로이트는 모나리자

이집트 신화 속의 여신 '무트'. 우측 상단은 독수리이다.

의 신비한 미소를 설명하는 데 원용하고 있다. 마찬가지로 그는 이 해석을 또한 루브르 박물관 소장의 「마리아와 성 안나」를 설명하는 데도 적용했다.

모나리자를 만나자마자 레오나르도는 유아 시절, 어머니가 짓던 행복스런 미소에 대한 추억이 일깨워지면서 유아기의 행복했던 세

계가 온통 '되살아난' 것이다. 나중에 체험을 통해서 과거가 이와 같이 되살아나는 중요한 메커니즘은 프로이트가 플리스에게 보낸 편지와 「창조적 작가와 백일몽」이라는 제목의 글에서 처음으로 시사된 바 있다.

「마리아와 성 안나」 그림에서 레오나르도는 두 분의 어머니를 제시한다. 부드러운 표정의 할머니 성 안나는 레오나르도가 세 살과 다섯 살 사이 그의 아버지 집으로 데려가기 전까지 그를 기른 생모 카테리나의 재현이고, 젊은 마리아는 그의 의붓어머니의 재현이다.

프로이트의 날렵하고도 우미한 진술 내용은 항상 그것을 찬양하는 옹호자를 얻었다. 하지만 그의 주요한 논점들은 정신분석학을 근시안적으로 맹종하는 사람을 제외하고는 거의 모든 사람들에게서 신랄한 비판을 받아왔다. 특히 눈에 띄는 것은 문제의 '독수리'가 실은 '솔개'를 뜻하는 nibio의 오역이라는 비판가들의 주장이다. 이렇게 되면 이집트의 모성신 무트에 입각한 전체의 논의 전개가 와해되어 버린다. 1923년에 잡지 『벌링턴(Burlington Magazine)』에서 맥라간(Maclagan)이 이미 지적한 이와 같은 실수는 이 중요한 잡지에 발표되는 예술에 관한 뉴스를 프로이트에게 알려준 적이 있던 영국의 '프로이트 서클' 몇몇 구성원들에게도 알려졌음이 틀림없다.[14] 프로이

트는 1919년판 및 1923년판에서는 약간의 변화를, 1925년도 판에는 아주 미미한 변화를 보이지만, 적어도 1920년도 초기까지는 이 르네상스 시대의 위대한 천재에 대한 적극적인 관심을 지니고 있었다.[15]

1931년경 프로이트는 여전히 루브르의 「마리아와 성 안나」 그림은 레오나르도의 특징적인 유아기 체험에 대한 지식 없이는 이해할 수 없다고 주장한다.[16] 그러나 놀랍게도 프로이트는 그의 책에 대한 비판 중 가장 중요했던 이 비판을 조금도 고려의 대상으로 삼아 본 적이 없다. 그의 표준판 전집을 출판하는 가장 최근의 편집자들조차도 프로이트가 레오나르도를 전적으로 이집트와 연결시켜 논의한 것이 부적절하다는 것을 인정하면서도 여전히 이 책 속의 성심리학적 분석을 충실히 옹호하고 있다.

이 편집자들이 프로이트의 『레오나르도』가 지닌 난점들을 지적한 윌슨(Edmund Wilson)의 설득력 있는 글(1941)[17]을 간과해 버린 것

14) 「모세론」 pp. 64-68을 보라.

15) 그의 장서는 Franz M. Feldhaus(Jena, 1922), Wilhelm von Bode(Berlin, 1921), Kurt Zoege von Manteuffel(Munich, 1920) 등이 쓴 레오나르도에 관한 책을 포함하고 있다.

16) M. Schiller에 보낸 1931년 3월 26일자 편지.

17) D. A. Stauffer가 편집한 The Intent of the Critic(Princeton, 1941) 중의 "The Historical Interpretation of Literature"

은 무리가 아니다. 윌슨은 프로이트의 방법이 '레오나르도의 천재성을 설명해 보려는' 시도가 아니며, "미학의 핵심적인 문제인 가치의 문제(수잔 랭거 여사(Susanne K. Langer)가 「철학의 새로운 기조(基調), Philosophy in a New, 1942」에서 반복해서 강조하는 점이기도 하지만)를 고려조차 하지 않았다."고 지적한다. 윌슨은 레오나르도를 하나의 '사례 연구'로 취급함으로써 그의 예술 속의 비(非) 정신분석학적 요소를 프로이트는 부당하게 취급했으며, "아주 미약한 준거틀에 입각하여 프로이트식 메커니즘을 구성해 놓았다."고 지적했다. 더욱이 윌슨의 논문보다 훨씬 중요하고 심오한 연구 ─ 샤피로(Meyer Schapiro)의 글(1956) ─ 를 조금도 주목하지 않은 것은 표준판 편집자들의 객관성에 대한 의문을 불러일으킨다. 아이슬러(K. R. Eissler)가 30페이지에 달하는 샤피로의 이 글을 어떤 책(1962)[18] 속에서 논박하려 했던 점으로 미루어 보아, 표준판 편집자들이 샤피로의 논문을 모를 리 없다는 것은 분명하다. 프로이트의 오류에 대한 동정적인 정당화는 「비엔나 정신분석협회 의사록 Minutes of the Vienna

18) Leonardo da Vinci. Psychoanalytic Notes on the Enigma(Londo, 1962). Eissler의 책에 대해 호의적인 평을 쓴 Eva M. Rosenfeld의 글(International Journal of Psychoanalysis 44(1963) : pp. 380-82)은 놀랍게도 이 책이 논급하고 있는 샤피로의 논문을 언급조차 하지 않았다.

Psychoanalytic Society」편집자들의 주석에 요약되어 있는 데,[19] 그들은 거기에서 어쨌든 '솔개' 역시 '독수리'와 마찬가지로 일종의 새라고 주장하면서 샤피로의 글을 논박하는 아이슬러 편에 서고 있다.

프로이트의 설명이 지닌 주관성은 이 책에 대한 프로이트의 개인적인 집착 이상이다. 프로이트 자신은 그것을 '반(半) 허구'라고 불렀다. 그러나 1955년 존스가 강조한 바 있듯이, 이 진술은 이 책이 갖는 프로이트의 자서전적 성질을 감소시키지는 않는다. 샤피로는 짧지만 철저한 연구를 통해(1955-56) 프로이트가 레오나르도를 아버지의 가계(家系) 밖에 놓고 생각한 점이 오류라고 지적했다.

> "이 전기에서 레오나르도와 자신을 동일시하면서 프로이트는 레오나르도를 형제들로부터 가능한 한 멀리 떼어놓을 필요가 있었다. ……아버지의 역할 또한 최소한으로 줄어들어 있다. ……사생아와 그를 포기한 어머니와의 관계가 결정적인 사실이 된다."

이처럼 레오나르도 아버지의 역할에 대한 프로이트의 과소평가

19) Nunberg and Federn, vol. 2, p. 341.

는 그가 '가정의 로망스(the family romance)'라고 부른 취지 뿐만 아니라 프로이트 자신의 퍼스낼리티 발전 과정과도 부합된다. 그것은 또 프로이트의 한 문제점인데, 그의 책이 지닌 오류와 책 속에 생략된 많은 것들을 이해하는데 보탬이 되기도 한다.

프로이트는 레오나르도론 제2장에서 레오나르도의 유아기에 관해 우리가 알 수 있는 유일한 사실은 다섯 살이 되면서 그가 아버지 가정의 한 구성원이 된다는 것이라고 쓰고 있다.

"그 사건이 일어났던 때 – 출생 후 몇 개월 뒤였는가 혹은 다섯 살 쯤 되었는가를 우리는 조금도 알지 못한다."

그런데도 제4장에서 프로이트는 레오나르도의 두 어머니에 대해 이야기하면서 레오나르도가 "세 살과 다섯 살 사이에 그의 첫 생모 카테리나로부터 떨어져 나온" 것으로 확언하고 있다. 자신의 퍼스낼리티를 투영시키기 위해, 레오나르도 상(像)을 왜곡시키려는 프로이트의 의지와 충동은 레오나르도와 그의 부모 관계에 대해 그가 알고 있으면서도 생략해버린 부분을 고찰해 보면 한결 뚜렷해진다.

프로이트의 장서로 보존되어 있는 책 가운데 『위대한 예술가』 총서 중의 한 권인 가브리엘 세에이유(Gabriel Seailles)의 『레오나르도

다 빈치(Léonard de Vinci)』(출판사와 출판연대는 불분명)에는 까만 잉크로 표지 위에 "프로이트 1909년 10월 10일 freud/10.Ⅹ.09"라고 적혀 있다.(이 연대는 그가 레오나르도 연구를 끝마치기 이전이다.) 그리고 11페이지의 다음 구절이 적혀 있는 여백이 녹색의 밑줄로 강조되어 있는 것을 볼 수 있다.

"의심할 바 없이 아버지의 설득에 따라 세르 피에로(레오나르도 아버지)는 카테리나와 관계를 끊은 뒤, 그의 아들을 데리고 같은 해에(prit son fils et la même, 여섯 단어가 녹색으로 밑줄 그어져 있음) 결혼했다. ……아버지가 거둬들인 사생아 레오나르도는 자존심이 충만한 모든 위인들이 그렇듯 그가 받은 어머니의 영향을 그리워했다."

이 구절로 보아 레오나르도가 태어난 해에 레오나르도의 아버지가 그의 계모와 결혼한 사실을 프로이트가 받아들이고 있다고 판단되므로, 결국 그가 강조했으면서도 생략해버린 위의 인용문은 레오나르도가 사랑에 굶주린 생모와 결별하는 때를 그들의 결혼 후 오랜 기간이 지난 다음으로 설정한 프로이트의 가설과 모순이 된다.

프로이트의 연구의 객관성이 몇개의 경우에 의심스러워 보일지

라도, 이것이 결정적으로 레오나르도의 성격 규명에 아무런 빛을 던지지 않았다는 것을 의미하지는 않는다. 실로 그것은 프로이트 자신과 그의 예술에 대한 태도를 알아볼 수 있는 값진 통찰을 획득할 가능성을 열어주고 있다. 프로이트의 이 연구가 작가 자신의 문제를 의미 있게 드러내 준다고 가정한다면, 우리는 이 두 사람의 만남에서 어느 점이 중요한 것인가를 밝히는 일에 착수할 수 있고, 그럼으로써 두 사람을 보다 더 이해할 수 있을 것이다. 레오나르도에 관한 연구가 있음에도 불구하고 프로이트는 자신의 성격을 연구해 보려는 시도에 대해서는 동정의 여지없는 반감을 보였다. 프로이트는 비텔스(Wittels)의 예리한 전기를 거부했을 뿐만 아니라, 1936년 5월 31일 그의 전기를 쓸 예정인 아르놀트 츠바이크(Arnold Zweig)에게 보낸 편지에서도 이렇게 쓰고 있다.

"전기를 쓰려고 하는 자는 누구나 거짓, 숨김, 위선, 허튼소리, 심지어 자신의 이해력 부족을 숨기는 일에 빠지고 말 것이다. 전기적 자료는 얻을 수 없는 것이니까."

나는 적어도 이런 결함 중의 얼마쯤은 피하고 싶다. 프로이트가 의도하지 않은 자기 현시의 핵심은 끊임없이 계속되는 비판에도 불구하고 그가 포기하기를 거부했던 문제의 독수리와 관련되어 있다.

호라폴로(호라폴리니스)의 『상형문자론』

프로이트는 더욱이 독수리의 회상을 레오나르도에게 중대한 것으로 취급했고, 그것에 대한 어떠한 의문의 제기에도 냉담했다. 그러나 실제로 독수리에 대한 환상이 인용되어 있는 메레츠코프스키(Merezhkovsky)[20]의 독일어판의 그 부분에 갈색의 이중 밑줄을 그어놓고 있는데, 그 내용은 레오나르도가 독수리 이야기를 그저 "중세시대 말의 상징 양식으로 사용할 의도에서 반농 반진담으로" 말했을 뿐이라고 결론짓고 있다.

프로이트는 또한 레오나르도가 독수리와 어머니를 동일시하는 것을 호라폴로(Horapollo)의 『상형문자론(Hieroglyphica)』에서[21] 읽은 것이 아니라면, 마리아의 처녀 수태의 진실성을 논증하기 위해 교회의 교부들이 처녀생식의 예로 인용해 놓은 글 속에서 그것을

20) Merezhkovsky, 1903, p.v.
21) George Boas, 1950는 레오나르도가 이 책을 알았을 가능성에 대해서 상당한 의문을 표했다.

읽어 알고 있을 것이라고 주장한다. 그러나 프로이트는 그 자신이 언급하고 있는 호라폴로의 인용문(1권 2장) 속의 독수리에 대한 다른 상징들을 간과해 버렸다. 그 구절은 이렇게 쓰여 있다.

> "이집트인들이 어머니, 광경, 접경(接境), 예지(豫知), 해(年), 천국, 연민, 아테나, 헤라, 두 개의 드라크마 은화(그리스의 화폐 단위) 등을 나타낼 때 그들은 독수리를 그렸다."

더욱이 교회의 몇몇 교부들이 그 처녀성이라는 점에서 독수리를 언급하고 있는 데 반해, 후세의 독수리에 대한 기독교도들의 설명은 주로 그들의 악마적 성질을 지적하고 있다. 따라서 12세기의 피터라는 수도사는 잠을 자다가 독수리의 형상을 한 악마에게 공격받은 한 수도사의 이야기를 들려주고 있다.[22] 프로이트가 그처럼 중시한 독수리─어머니 상징이 실제로 레오나르도의 사정에 부합된 것이 아니라면, 그것이 프로이트 자신의 경우에 해당되는 것이라고 가정해 보는 것도 합리적일 것이다. 이것은 특히『꿈의 해석』에서 검토된, 프로이트의 가장 주목할 만한 꿈 가운데 하나가 새 부리

22) Mâle, 1947, pp. 367-68 ; 악마를 어머니로 파악하는 정신분석적 해석은 건강부회임이 분명하다.

를 한 인물의 꿈과 연관되어 있기에 더욱 그러하다.

"나는 사랑하는 어머니가 특이할 정도로 평화롭게 잠자는 표
정을 짓고서, 새 부리를 한 두(혹은 셋) 사람에 의해서 방으로
옮겨져 침대 위에 눕혀지는 것을 보았다."

프로이트는 이상스런 옷을 걸친 새 부리를 가진 흔치 않을 정도
로 큰 이 인물들을 『필립슨 성경』 속의 삽화 중, 특히 옛 이집트의
묘석 위에 부조된 매의 머리를 한 신들의 삽화와 관련시킨다. 그렇
다면 그의 어머니는 실제로 관대(棺臺)에 누워있는 셈이 된다. 에바
로젠펠트(Eva Rosenfeld, 1956)는 한정적이긴 하지만 이 이미지를 정
확하게 레오나르도 연구 속의 독수리와 비교한 바 있다.

"솔개를 독수리라고 부르고 그것을 이집트와 연관시켜 해석한
프로이트의 실수는 좀 더 깊은 뜻이 있다. 그것은 프로이트 자신
이 어렸을 때 꾼 새 부리 형상의 신에 대한 꿈과 관련되어 있다."

프로이트는 이 꿈이 일곱 살인가 여덟 살 때 꾼 것으로 기록해
놓고 있다. 이런 관점에서 보면 프로이트의 아버지가 아들의 서른
다섯 번째 생일에 『필립슨 성경』의 둘째 권을 보내면서 "네가 배움

에 눈 뜬 것은 일곱 살 때였다.”라고 말했다는 사실은 중요한 의미를 갖는다. 이보다 수년 전 1885년 파리에서 마르타에게 보낸 편지에서 프로이트가 성경에 그려진 기묘한 혼합상에 대해 끊임없는 관심을 가지고 있음을 시사해 주는 구절이 있다. 룩소르에서 가져온 콩코드 광장의 오벨리스크를 조사한 후, 그는 “아름다운 새의 머리(Vogelköpfen)나, 앉아 있는 작은 남자상, 그 밖의 몇몇 상형문자가 새겨져 있는 진짜 오벨리스크를 생각해 보시오.”라고 해설을 달았다.

 『필립슨 성경』과 그 꿈의 연관에는 프라이부르크 시절 프로이트가 알고 있던 소년 필립과 관련되어 있다. 프로이트는 그를 “버르장머리 없는 아이…… 우리가 어린아이였을 적…… 항상 우리와 함께 논…… 교육받은 사람이 사용하는 라틴어 대신 성교에 관한 저속한 말을 처음 들어본 것은 이 아이를 통해서였다. 또한 그는 매의 머리(Sperberköpfen)란 말을 썼기 때문에 나는 충분히 그 뜻을 암시받았다.” 프로이트는 새처럼 행동한다는 의미의 독일어 vögeln(성교하다는 의미의 영어의 비속어 fuck에 해당)을 언급하고 있다. 『필립슨 성경』은 매라는 의미의 Sperber와 독수리라는 의미의 Geier를 다 같이 언급하면서, 권(卷)이 다르긴 하지만 이들의 삽화를 싣고 있다. 그러므로 프로이트의 꿈속의 매 머리를 한 인물은 독수리의 머리를 하고 있다고도 볼 수 있다.

필립이라는 이름 – 혹은 더 나아가 필립슨(son은 독일어 Sohn에 가깝다.) – 은 프로이트의 유아기와 또 다른 중요한 관련이 있다. 그것은 프로이트보다 20살이나 손위이고 자신의 아버지가 되기를 바란 의붓형의 이름이기 때문이다. 임신에 관한 최초의 지식을 얻게 된 것은 이 형을 통해서였다. 그러므로 새 꿈은 프로이트의 마음속에서 어머니를 뜻하는 새와 성행위를 뜻하는 독수리(혹은 매), 그리고 그 자신의 아버지에게서 다른 대상으로 도망치고자 하는 소망을 함께 맺어주는 역할을 하고 있는 셈이다.

프로이트가 레오나르도와 스스로를 동일시하면서 독수리 환상의 해석의 핵심에 이러한 연관성을 놓고 아버지 없이 어머니와 단둘이 지내고자 하는 자신의 소망 – 그가 가끔 논의한 바 있는 전형적인 '가정의 로맨스' – 에 맞게끔 그 부분 부분을 왜곡하고 있음은 결

삽화가 풍부한 히브리 성서인 『필립슨 성경』에 이집트의 죽음의 배를 묘사한 판화가 실려 있다.

코 놀랄 일이 아니다. 어머니의 평화스런 표정 속에서 프로이트가 발견한 그 정반대의 내용—죽음과 성적 욕망—은 그가 레오나르도 적인 미소에 부여한 반대적인 특질인 부드러움과 사악함에 그대로 대응된다. 레오나르도가 생모와 지낸 행복한 시기의 끝이 다섯 살 전인가 혹은 세 살과 다섯 살 사이인가의 혼란도 프로이트가 세 살 무렵, 제2의 어머니였던 가톨릭교도인 유모와 헤어진 직후 프라이부르크의 '낙원'을 떠나야 했던 자신의 경험과 그대로 대응한다.

유모와의 이와 같은 중요한 체험은—프로이트는 이 유모가 자신의 신경증의 최초의 원인이 된 사람이라고[23] 여겼다.—「마리아와 성안나」의 해석에 그가 적용했던 '두 어머니'라는 주제의 상상적인 변용을 가져왔던 것이다. 이 현명하고 나이가 지긋했던 체코 여인은 프로이트에게 천국과 지옥에 관해 가르쳤고, 또한 프로이트에게 깊은 영향을 끼쳐서 프로이트에게 오랫동안 로마를 방문하고 싶도록 만들었다. 1897년 12월 3일자, 플리스에게 보낸 편지에서 "내 꿈속의 로마는 실은 프라하"라고 썼던 점에 비추어보아 이 점은 한결 명백해진다. 이 유모에 대한 불쾌한 기억이 그의 전능한 어머니에 대해 프로이트가

23) 1897년 10월 3일 플리스에게 보낸 편지.

유년 시절에 품고 있었던 적개심의 이면에 숨어 있는 것으로 추리해 볼 수 있다. 프로이트는 항상 이 유년기를 무조건 칭찬했다. 아마 그의 어머니는 남성에 대해 억압된 공격심과 "금지옥엽 같은 지기(Sigi, 지그문트의 애칭)"를 향한 엄청난 애정이 뒤섞여 있는 여성이리라.

프로이트에게 온갖 미해결 문제는 이 시기 – 프로이트가 전(前)오이디푸스기라고 명명한 시기로, 그에 따르면 어머니가 권능과 양성의 생식기를 소유하고 있는 것으로 생각되는 시기이다. – 까지 소급된다. 프로이트는 『유아의 성욕론(The Sexual Theories of Children, 1908)』에서 사내아이는 맨 처음에는 여자를 포함한 모든 사람이 페니스를 가지고 있는 것으로 생각한다고 쓴 적이 있다. 어머니가 남성과 여성의 특징을 두루 가지고 있는 것으로 보이기 때문에 어린 아들의 눈에 어머니는 놀랄 만큼 강력한 존재로 비친다. 그의 유아 초기에서 어머니와의 이와 같은 심각한 갈등을 고려한다면 결혼생활은 물론 여성을 분석할 때(예컨대 『여성의 성욕(Female Sexuality, 1931)』) 그로 인한 어려움이 남아있음을 발견하더라도 그리 놀랄 일이 아닐 것이다.

프로이트의 레오나르도론에 깔려 있는 바탕에는 그 자신의 동성애 충동에 대한 불안과 그것을 비(非)성욕적 활동으로 승화시킨 레

뮌헨의 '파크호텔'

오나르도에 대한 찬탄이 섞여 있는 듯하다. 프로이트의 생애에 나타
난 한 특이한 에피소드는 이집트의 새 꿈, 그리고 그것과 연관되어
있는 레오니르도론의 동성애적 내용을 설명하는 데 도움을 준다.

존스[24]의 증언에 따르면, 1912년 11월 24일 프로이트는 스위스인 융
과 리클린[25]을 포함한 몇몇 동료들을 뮌헨의 '파크 호텔'에서 만난 적
이 있다. 프로이트는 스위스인들이 정신분석학에 대한 그들의 글 속

24) Jones, Sigmund Freud, Ⅰ : 316-17.
25) Vincent Brome의 Frued and His Early Circle의 상세한 해설도 참조하라.

에서 자기의 이름을 소홀히 다룬다고 불평하고 이어 벌어진 열띤 논쟁 중 그만 기절하고 말았다. 정신을 차리자마자 그는 "죽는다는 것은 얼마나 감미로운 것인가."라는 이상스런 말을 내뱉었다. 얼마 후 프로이트는 존스에게 자신의 졸도를 설명하는 편지를 보내면서, 1906년과 1908년에도 같은 증세로 '파크 호텔'의 같은 방에서 쓰러진 적이 있다고 말한 적이 있다. 프로이트 자신도 주목하듯, '파크 호텔'의 그 방, 특히 뮌헨이라는 도시는 플리스와의 강한 유대로 얽혀 있는 곳이다.

> "나는 플리스를 문병하러 처음 뮌헨을 방문했었다. ……그 사건의 밑바닥에는 제어하기 힘든 일말의 동성애적 감성이 뿌리박고 있는 듯하다."

수년이 지난 후 존스는 자전적인 책 『자유 연상(自由聯想, Free Association)』[26]에서 플리스의 이름을 없앤 거의 같은 내용을 수록해 놓았다. 『지그문트 프로이트의 생애와 작품』이란 책 속에서 존스는 프로이트가 "그 방은 플리스를 연상시킨다."라고 말한 것으로

26) Jones, 1959, p. 222.
　* 정신분석학에 기반한 심리치료에 사용되는 기술을 말하며, 지그문트 프로이트에 의해 창시되었다. ―옮긴이 주.

인용하고 있는 데 반해, 『자유 연상』에서 존스는 프로이트가 자기에게 수년 전 "파크 호텔의 식당, 바로 그 방에서 오스카 리(Oscar Rie)라는 그의 절친한 친구와 함께 불쾌한 일을 겪고 있었는데," 그때 딱 한 번 졸도한 적이 있다고 말한 것으로 되어 있다.

'프로이트 서클'에서 측근으로 알려진 존스조차도 감정에 왔다 갔다 하는 '프로이트적 오류'의 함정에 빠지고 만 것인가? 아니면 세 권의 전기 속에 압축된 프로이트 생애의 묻혀진 한 단면을 무심코 드러낸 것인가? 그런데 이 기묘한 에피소드에 대한 융의 기록(1961)이 프로이트와 존스의 기록을 보완해 주고 더욱 분명히 해준다. 먼저 존스는 언급하고 있지 않지만, 그와 똑같은 발작이 1909년 브레멘에서도 한 번 일어난 적이 있다고 융은 쓰고 있다. 브레멘이 위치하고 있는 북부 독일 지방의 어떤 늪에서 발견된 선사시대인의 미라, '이탄(泥炭)의 습지의 사체'에 대해 융이 여러 차례 언급하자 프로이트는 화가 나서 몇 번씩 "왜 당신은 그 사체에 그토록 흥미가 많은가?"라고 외치고 난 뒤, 저녁 식사를 함께 하던 중 프로이트가 기절했다는 것이다. 융은 프로이트가 사체에 대해 그와 같이 대답하는 것은 자신이 죽음에 대한 소망을 갖고 있는 것으로 확신했다고 진술했다. 이 뭔헨 사건에 관하여 융은 화제가 먼저 부왕의 기념비가 있는 장식벽관(cartouches)을 파괴해 버린 아메노피스 4세

아메노피스 4세의 흉상

(Amenophis IV)에서 시작되었다고 진술하고 있다(존스는 여기에 대해서도 언급이 없다.).

"유일신교의 위대한 창조자의 배후에는 아버지 콤플렉스(father-complex)가 잠복해 있다."는 프로이트의 이론이 융을 격분시켰다는 것이다. 융은 아메노피스가 창조적이고 독실한 종교인이기 때문에 그의 행적을 아버지에 대한 개인적인 저항만으론 설명할 수 없는 것이라고 반박했다. 융은 아메노피스가 실제로 아버지를 존경했고, 다만 아몬(Amon) 신의 이름이 새겨진 장식벽관만을 파괴했을 뿐인데 반해, 다른 파라오들은 새로운 형식이나 종교의식이 없이 곧바로 조상들의 이름 대신 자기의 이름을 넣었다고 지적했다는 것이다.

바로 그때 프로이트가 의자에서 미끄러지며 기절했다고 융은 적고 있다. 융은 그를 일으켜 옆방으로 옮기는 도중 반쯤 의식을 회복한 프로이트는 "마치 내가 그의 아버지라도 되는 듯" 혼미한 상태에서 융을 바라보았다. 융은 위 두 사건이 프로이트의 '아버지 살해의

환상(fantasy of father-murder)'을 공통적으로 보여주고 있다고 결론 짓고, 그것은 프로이트가 당시에는 자신을 계승자로 여기고 있었기 때문에 더욱 의미심장한 것이었다고 적었다.

『레오나르도』에는 플리스와 연관된 몇몇 관념들 – 예컨대 양성 공유설(兩性共有設), 왼손잡이, 성의 결정에서 화학적 요소의 역할이 서너 차례 언급되고 있다. 더구나 숫자가 레오나르도의 생애에서 증후군으로서 중요한 역할을 하고 있다는 예증은 플리스의 비의적 수령술(秘儀的 數靈術, occult numerlogy)에 의한 결정론을 곧바로 지향하고 있다고 생각할 수 있다.

플리스나 융과 같은 강력하고 존경받는 인물에 대한 비판에 대해 보이는 프로이트의 반응에는 감미로운 죽음의 이미지로 변용된 동성애적 요소가 깃들어 있다. 프로이트가 – 그를 지탱해 주고 길러준 전능한 존재인 – 어머니가 되고자 하는(동일시하는) 커다란 유혹을 느꼈을 것으로 우리는 추정해 볼 수 있다. 동시에 프로이트의 동성애적 요소는 그가 설명해 보인 후기 오이디푸스적 충동에 의해서 어머니를 소유하는 것이 아니라 아이로서 어머니의 몸 안에 들어가 있는, 말하자면 어머니와 한 몸 상태를 지향하는 그의 욕망과 관련되어 있다. 그러므로 죽는다는 것, 곧 태어났던 곳(자궁)으로

되돌아간다는 것은 심리적 오르가즘에 해당하는 것이다.

이처럼 어머니에게 강렬히 이끌리는 또 다른 측면 — 자신의 자아를 보존시킬 필요성에 의해 초래되는 깊은 적개감 — 은 어머니의 죽음이라는 도발적인 이미지로 표시되기도 한다. 그의 말을 빌린다면, 그것은 또 거세 공포를 불러일으키는 털 많은 여성의 생식기처럼 보이는 메두사의 이미지(「메두사의 머리 Medusa's Head」, 1922)에 대한 집착으로 표시되기도 한다. 원모(原母, Ur-mother, 그는 가장 어렸을 때의 어머니를 이렇게 불렀다.)를 향한 프로이트의 모순된 열망이 매우 강렬했기 때문에 그의 성생활에 대한 최근의 연구로 판단컨대,[27] 그는 결코 동성애를 충족된 즐거움으로 받아들이지 않았다. 뿐만 아니라 그가 논술한 레오나르도와 마찬가지로 간접적인 경우 — 예컨대 친한 동료들 모두에게 자기처럼 담배를 피우도록 요구했다는 전설적인 이야기 같은 것 — 를 제외하면, 성인이 되어서도 동성애적 충동을 자각하지 못했던 것 같다.

27) M. Higgins and C. M. Raphael 편 Reich Speaks of Freud(New York 1967) 및 Paul Roazen, 1969.